MÉMOIRES

SUR

L'UTILITÉ DES LICHENS,

DANS LA MÉDECINE

ET DANS LES ARTS.

MÉMOIRES,

COURONNÉS EN L'ANNÉE 1786,
PAR L'ACADÉMIE DES SCIENCES,
BELLES-LETTRES ET ARTS DE LYON,

SUR L'UTILITÉ

DES LICHENS,

DANS LA MÉDECINE ET DANS LES ARTS;

Par MM. G. F. HOFFMANN, Doct. Med.
AMOREUX, fils, D. M. et WILLEMET,
Professeur de Chymie et de Botanique.

Nisi utile est quod facimus, stulta est gloria.
PHÆD. lib. 3. fab. 3.

A LYON,

Chez PIESTRE ET DELAMOLLIÈRE.

1787.
AVEC PRIVILÈGE DU ROI.

AVERTISSEMENT
DES ÉDITEURS.

L'ACADÉMIE des sciences, belles-lettres & arts de Lyon, avoit proposé pour les prix, concernant l'Histoire naturelle, qu'elle devoit distribuer en 1786, la question suivante : QUELLES SONT LES DIVERSES ESPÈCES DE LICHENS, DONT ON PEUT FAIRE USAGE EN MÉDECINE ET DANS LES ARTS ? Elle avoit ajouté, QU'ELLE DEMANDOIT ESSENTIELLEMENT QU'ON DÉTERMINÂT LES PROPRIÉTÉS DE CES PLANTES, PAR DE NOUVELLES RECHERCHES ET DES EXPÉRIENCES.

La proclamation de ces prix eut lieu dans la séance publique, que tint l'ACADÉMIE, le 9 août 1786 ; et voici l'annonce qui en fut faite dans le programme qu'elle publia, le 12 septembre suivant.

« Le concours, sans être nombreux, a néanmoins
» rempli les vues de l'ACADÉMIE. Elle a particuliére-
» ment distingué trois Mémoires ; premiérement, celui
» qui est coté n°. 4, suivant l'ordre de sa réception,
» ayant pour titre : *Commentatio de Lichenum usu*,
» et pour devise, ce passage de SÉNEQUE, *Multùm
» adhuc restat operis, multùmque restabit, nec ulli
» nato post mille secula, præcludetur occasio aliquid
» adjiciendi.*

» Ce Mémoire latin embrasse le sujet dans toute son
» étendue, et paroît également intéressant pour la

» botanique, la médecine et les arts. Il recule, sur-
» tout, les bornes des connoissances acquises, par
» cinquante et un essais, sur divers *Lichens* employés,
» avec succès, à la teinture sur le drap, dont les
» échantillons accompagnent le Mémoire. L'ACADÉMIE
» lui a décerné le premier prix, consistant en une
» médaille d'or. Après le jugement rendu, elle n'a
» été aucunement surprise de trouver dans le billet
» décacheté, le nom d'un savant, déjà très-avanta-
» geusement connu, M. G. *François* HOFFMANN,
» docteur en médecine de l'Université d'Erlang, auteur
» de l'*Enumeratio Lichenum*, de l'*Historia Salicum*, etc.
» à ERLANG, en Franconie.

» La médaille d'argent, ou le second prix, a été
» adjugée au Mémoire, n°. 3, très-recommandable
» par sa rédaction, par les vastes connoissances qu'il
» annonce, et les vues nouvelles qu'il renferme, prin-
» cipalement dans la partie médicale. Il a pour devise
» ce passage, tiré de la dissertation de Linné *de*
» *mundo invisibili* (*Amœnit. academ.*) Hinc nemo
» *sapiens ulterius dicere audebit, nihil agere, bonoque*
» *otio abuti illos, qui muscos et muscas legendo,*
» *opera creatoris admiranda contemplantur, inque usus*
» *debitos convertere docent.*

» L'auteur est M. AMOREUX, fils, doct. méd. en
» l'Université de Montpellier, membre de plusieurs
» Académies, le même à qui celle de Lyon décerna,
» en 1784, le prix concernant LES HAIES.

L'*Accessit* a été donné au Mémoire (n°. 2,) ayant
pour épigraphe les deux vers suivants :

» De l'aurore au couchant, parcourons l'univers;
» Tous les divers climats, ont des *Lichens* divers.

» Il contient des recherches, nombreuses, utiles, et
» méthodiquement présentées, sur les propriétés recon-
» nues dans un grand nombre de *Lichens*.

» L'auteur est M. WILLEMET, pere, démonstrateur
» de botanique à NANCY, associé de l'Académie de
» Lyon, et anciennement couronné par ELLE, sur
» les médicaments indigènes, tirés du règne végétal.

» Cette Compagnie souhaite que les trois Mémoires
» soient imprimés, et a invité ses Commissaires et les
» Auteurs, à s'en occuper. »

C'est pour répondre aux vues de ce Corps respectable, et d'accord avec MM. les Commissaires et les Auteurs, que nous publions aujourd'hui ces trois Mémoires. Nous avons pensé que le Public nous sauroit gré de faire connoître en même temps le compte que M. le doct. GILIBERT rendit du concours, à l'ouverture de la séance, en qualité de directeur du sémestre ; il a bien voulu nous permettre d'en faire usage. Il contient un extrait raisonné des trois Mémoires, et les motifs qui paroissent avoir déterminé le jugement de l'ACADÉMIE. On y trouve principalement une notice détaillée du Mémoire, écrit en latin, qui a remporté le premier prix. Cette notice devient nécessaire aux Artistes, pour qui la langue latine n'est pas familière ; elle donne une idée des expériences de M. HOFFMANN, sur les *Lichens* dont il a tiré des teintures ; et afin de les diriger encore plus aisément, on a placé un résumé ou espèce de table, en françois, avant les planches, qui ont été coloriées avec exactitude, d'après les échantillons joints au Mémoire.

Le compte rendu que M. GILIBERT lut à l'ouverture

de la séance, fut précédé d'un discours *sur les progrès de l'Histoire naturelle, et sur les malheurs qui semblent attachés aux travaux des Naturalistes*. Quoique ce discours ne soit pas essentiellement lié à la question sur les *Lichens*, nous avons pensé que c'étoit enrichir ce recueil, que de le laisser subsister avant les analyses, et que nous ne pouvions présenter au Public une préface plus intéressante.

EXTRAIT

DU COMPTE RENDU
PAR M. LE DIRECTEUR,

Dans la séance publique de l'ACADÉMIE, du 29 août 1786, concernant le concours sur l'utilité des LICHENS.

MESSIEURS;

CHARGÉ de rendre compte au Public, de vos travaux, relativement au prix que vous venez de décerner sur l'histoire naturelle, dirigée vers l'utilité publique, qu'il me soit permis de vous entretenir un moment des peines et des désagréments qu'entraîne l'étude de cette belle branche des connoissances humaines.

Je ne nierai point que l'étude de la botanique, de la zoologie et de la minéralogie ne procure à ceux qui s'y livrent avec cette espèce de passion qui seule assure des progrès rapides, des moments de plaisir comparable à tout ce que les autres passions peuvent faire éprouver: j'ai senti ces plaisirs, et j'avoue de bonne foi que, sans eux, la triste et lamentable végétation, que l'on

appelle la vie, m'auroit été insupportable ; mais les roses présentées par la charmante FLORE, m'ont si souvent fait sentir leurs épines que je suis en droit de traiter l'étude de l'histoire naturelle tout aussi durement que les autres objets des passions humaines, et de la regarder en quelque sorte, plutôt comme un malheur attaché à notre existence, que comme une consolation dans nos misères.

Pour prouver cette assertion, je n'entasserai point d'un ton de rhéteur des figures fantastiques ni des exclamations exagérées ; je présenterai simplement des faits qui formeront, je pense, un tableau assez frappant pour éloigner du sanctuaire de la science, tout homme dont l'ame ne sera pas d'une trempe à supporter les revers qui le menacent.

Nous sommes en possession des découvertes des naturalistes, mais avons-nous bien évalué leurs efforts ? Déjà près de dix mille espèces de plantes ont été dénommées, caractérisées, décrites et rendues à jamais durables par des dessins plus ou moins exacts.

Les naturalistes nous ont déjà présenté plus de cinq mille espèces d'insectes, trois cents espèces de quadrupèdes, cinq cents de poissons, plus de deux cents d'amphibies, plus de mille espèces de vers ou coquilles, plus de douze cents d'oiseaux ; cependant, dans le siècle passé, on connoissoit à peine distinctement trois mille plantes, deux

cents insectes, cent cinquante quadrupèdes, trois cents oiseaux, deux cents poissons. La minéralogie n'a pas moins fait des progrès, non seulement les espèces ont été fixées, mais encore cette science est comme surchargée par le nombre des variétés.

Cette multitude effrayante de corps doit être dénommée et disposée. La nomenclature offre une foule de termes techniques : la botanique seule en présente plus de sept cents, dont plusieurs d'origine Grecque sont très-difficiles à retenir ; chaque genre doit avoir un nom propre, chaque espèce est désignée par un nom particulier que l'on nomme *Trivial*, et qui le plus souvent est un adjectif qui rappelle une qualité ou un attribut essentiel de l'espèce.

Les genres étant prodigieusement multipliés, dans les trois règnes de la nature, les naturalistes ont dû s'occuper de la disposition de tous les êtres de la création, ce qui a donné lieu aux *méthodes*, il a fallu disposer avec ordre cette multitude étonnante de corps, de manière qu'en rapprochant les semblables, on évitât la confusion qui devient d'autant plus grande que les objets sont plus variés, ces méthodes sont ou naturelles ou artificielles, les êtres naturels sont réunis suivant le plan de la nature lorsqu'ils se ressemblent par la totalité de leurs principaux attributs ; on peut cependant n'en saisir qu'un seul et ramener sous une même

classe toutes les substances qui le présentent ; alors on a un système artificiel.

Dès les premiers tems, nous trouvons les germes de ces deux méthodes ; les anciens savoient tout comme nous, former des classes naturelles et artificielles, mais ayant moins observé les détails, leur méthode étoit moins rigoureusement coordonnée que celles des modernes.

Si les premiers naturalistes avoient pu établir des principes rationels, soit de nomenclature, soit de disposition, la science seroit bien plus facile à acquérir, mais le plus souvent ils n'ont offert que des idées vagues.

Des noms arbitraires, donnés aux objets, de fréquens rapprochemens des substances disparates, ont obligé leurs successeurs à reprendre leur travail, à changer leur nomenclature ; de là une grande confusion de noms pour chaque espèce ; le désordre étoit si grand, à la fin du seizième siècle, que sans les travaux réunis des *Bauhin* pour la botanique, tout le travail des anciens devenoit un chaos impénétrable.

Depuis cette époque, les réformes successives, occasionnées par les différentes méthodes, ont ramené une nouvelle confusion ; chaque botaniste moderne a eu sa manière d'envisager les objets, manière qui lui a paru préférable à celle de ses prédécesseurs ; de là autant de systèmes différens qu'il y a eu de célèbres naturalistes, autant de genres proposés avec de nouveaux noms, et ce

désordre a été porté si loin, que l'on peut as‑ surer avec le célèbre C. de Buffon, qu'il seroit plus facile de reconnoître toutes les productions de la nature, que de retenir une partie des noms bizarres et divers qu'il a plu aux naturalistes de leur imposer ; mais ce qui a le plus hérissé la science de noms inutiles, c'est la fureur des pre‑ miers écrivains, qui pleins de vénération pour les anciens, cherchoient à deviner les substances qu'ils avoient connues, et à leur donner des noms Grecs ou Latins ; mais comme les anciens n'ont point laissé de descriptions caractéristiques des objets qu'ils ont énoncés, il est arrivé que chaque auteur moderne a dénommé, à sa manière, les substances des trois règnes ; de là le même animal, la même plante ont reçu différens noms d'*Aristote*, de *Théophraste* ou de *Dioscoride*.

Cette méthode de dénommer les objets naturels ayant été épuisée, les naturalistes s'accordèrent enfin à abandonner le plan des anciens, ils se contentèrent de décrire les productions de la nature et d'en présenter des dessins exacts.

Dans le sixième siècle, les *Gesner*, les *Ron‑ delet*, les *Aldrovande*, les *Mouffet*, les *Agri‑ cola*, les *Lécluse*, les *Dodoens*, les *Lobel* sui‑ virent cette marche et commencerent à jeter les fondemens de la science de la nature : dans le même temps *Cesalpin*, *Gesner* et *Columna* ap‑ perçurent les vrais fondemens des méthodes en botanique ; ils pensèrent que pour coordonner les

êtres de la création, il falloit ne considérer les plantes que du côté des fleurs et du fruit; mais ce beau principe ne fut point saisi par les *Bauhin*, qui seuls auroient pu en procurer le développement; ce ne fut qu'en 1660 que *Morison*, homme vain, mais ardent, fit connoître la nécessité d'une méthode, quelque tems après le modeste et le judicieux *Raï* en fit une application plus heureuse ; à cette époque le goût de la botanique se répandit dant toute l'Europe. *Rivin*, en Allemagne, proposa une méthode artificielle, plus simple que celle de *Morison* et de *Raï*, mais on n'avoit encore aucun principe fixe pour l'établissement des genres.

Il étoit réservé à la France, de produire un homme extraordinaire, qui doué d'un génie étendu et entraîné par une passion véhémente, sût apprécier les méthodes de ses prédécesseurs, et par une suite d'observations, presque innombrables, établir les genres des plantes, de manière à satisfaire les philosophes. Cet homme rare fut *Pitton de Tournefort*, né en Provence : son grand ouvrage parut à la fin du dix-septième siècle.

On admira, avec raison, la simplicité de sa marche, le choix des noms, les caractères essentiels de chaque genre, portant sur la structure de la fleur et du fruit; l'art avec lequel il avoit ramené plus de 12000 espèces ou variétés, sous près de sept cents genres bien caractérisés. Ses contemporains ou ses disciples, ayant adopté

son plan, on vit sa méthode s'enrichir de nouveaux genres, par les efforts réunis des *Plumier*, des *Pontedera*, des *Dillen*, des *Micheli* et des *Ruppius*. Depuis 1700, jusqu'en 1736, tous les botanistes sembloient adopter les genres et les principes de *Tournefort*. Le grand *Boerhaave*, les *Jussieu* et *Vaillant* perfectionnoient ce travail, lorsqu'un homme, sorti des régions glacées du nord, osa, à l'âge de trente ans, proposer une réforme générale.

Nouvelle méthode émanée de deux parties de la fleur négligées par Tournefort, quoique déjà soupçonnées comme essentielles, par quelques-uns de ses prédécesseurs, nouvel examen et réforme des genres, nouvelle manière de désigner les espèces, grand nombre de termes techniques créés pour exprimer des objets nouveaux ou négligés, cet homme prodigieux fut le chevalier *Von Linné*.

Après avoir étudié toutes les productions naturelles de la Suède, il vient s'établir en Hollande; là, après avoir examiné avec soin, les herbiers des plus savans botanistes, après avoir vérifié les caractères de plus de six mille espèces dans les jardins de Leide et sur-tout dans celui de Cliffort, à Harlem; après avoir étudié les collections de *Sherard*, de *Plukenet*, de *Dillen* en Angleterre; après avoir vérifiés les herbiers de *Tournefort*, de *Vaillant* et des *Jussieu*, en France, il publia successivement, depuis 1736,

jusqu'en 1740, les principaux ouvrages qui annonçoient la réforme qu'il avoit projettée.

Mais non content d'avoir tout revu et réformé dans le règne végétal, ce génie ardent et ambitieux, voulut essayer ces principes sur les objets des deux autres règnes. Il osa le premier, fixer les caractères des genres des quadrupèdes, des oiseaux, des insectes, des amphibies et des vers. Aidé par *Artedi*, l'ichtyologie entra encore dans son plan ; le premier, il proposa une méthode sur les insectes, en détermina les genres ; enfin dès 1736, il publia les premiers linéamens du *Sistême de la Nature*, ouvrage étonnant, dans lequel il soumet à une nomenclature déterminée, tous les êtres connus ; dans lequel se trouve une méthode, portant sur des attributs bien définis et toutes les substances coordonnées, caractérisées par classe, ordre, genres et espèces, tous caractères déduits d'attributs mécaniques, invariables, savoir de la figure, du nombre des parties, de leur situation et de leur proportion.

Depuis cette époque jusqu'en 1775, ce savant infatigable n'a cessé de perfectionner son plan, de rectifier ses caractères classiques, génériques et spécifiques, d'augmenter le nombre des genres et des espèces. Par ses travaux réunis à ceux de ses disciples et de ses amis, l'histoire naturelle est devenue une vraie science, qui a sa philosophie, ses principes et sa théorie ; et si on la compare avec l'histoire naturelle du siècle précé-

dent, quelle étonnante différence ! On voit l'ordre succéder à la confusion, des principes aux routines, la richesse à la pauvreté ; on voit les rapports des objets se multiplier, une foule de propriétés découvertes, l'histoire naturelle éclairant l'agriculture et l'économie de la nature, fournissant la base de la théorie de la terre, ranimant les arts utiles, offrant une foule d'armes pour vaincre les maladies et la mort. Voilà ce que les naturalistes nous ont procuré ; mais combien de peines, de soucis, de travers, d'accidents et de malheurs, ont-ils éprouvés avant d'être parvenus à élever l'édifice de la science à ce dégré de splendeur qui excite notre admiration.

Pour mieux sentir ce que nous leur devons et pour évaluer leurs travaux, voyons ce qu'ils ont souffert. Ils ont tous éprouvés des obstacles difficiles à surmonter, suite nécessaire de la confusion de la nomenclature et du très-grand nombre d'objets à considérer et à comparer ; d'ailleurs la nature ne suit aucun plan ; elle fait naître çà et là ses productions ; quelques-unes croissent dans tous les climats ; un grand nombre s'étendent sur plusieurs contrées ; mais il n'est aucun point sur le globe, qui ne soit spécialement favorable à quelques espèces. Dans les cavernes les plus profondes, jusques sur les crêtes des montagnes les plus escarpées, on trouve des substances naturelles, qui refusent de se fixer par-tout ailleurs.

Dans tous les pays, de la zone torride à la zone

glaciale, on observe sur chaque dégré quelques espèces de plantes, d'animaux ou de minéraux, qu'on chercheroit vainement ailleurs. Dans les eaux les plus pures, comme dans les plus marécageuses, se trouvent des vers, des insectes, des coquilles et des plantes, qui disparoissent sur un sol desséché.

Les naturalistes entraînés par une passion irrésistible, doivent donc abandonner les douceurs d'une vie paisible pour se livrer aux plus grandes fatigues ; ils doivent braver les rigueurs des saisons ; les glaçons de l'hiver ne doivent pas les empêcher de parcourir les forêts pour recueillir une foule de plantes qui ne se développent que sous l'empire des frimats ; c'est dans le cœur de l'hiver, que la plupart des Lichens et des Mousses, font paroître leurs parties essentielles. Chaque saison, chaque mois, chaque jour même offrent à l'amateur des productions nouvelles. S'il veut voir les fleurs épanouies et saisir plusieurs phénomènes de la vitalité des plantes, il doit traverser les campagnes, lorsque le soleil darde ses rayons les plus brûlans, c'est alors seulement qu'il pourra poursuivre avec avantage les plus belles espèces d'insectes.

Souvent il doit parcourir les marais les plus infects, s'il veut se procurer les genres les plus curieux ; mais combien de naturalistes ont pompé dans ces marais le germe de ces fièvres délétères, qui attaquent le principe de la vie, débilitent les forces vitales et conduisent souvent au tombeau?

C'est en traversant les marais du Palatinat, que *Pollich*, à qui nous devons l'excellente histoire des plantes de cette contrée, fut attaqué d'une fièvre qui termina ses jours à l'âge de 38 ans.

Non seulement les naturalistes établissent le théâtre de leurs recherches dans les plaines, mais ils savent que c'est sur les plus hautes montagnes que la nature recèle ses grands mystères et produit les plus rares espèces. C'est en gravissant des rochers escarpés que l'on parvient à ces laboratoires qui étalent avec magnificence les minéraux les plus rares et les plus belles espèces de plantes; ces courses pénibles ont souvent exposé la vie des naturalistes, *Gmelin* fut tué par les Tartares en parcourant les montagnes de Sibérie, le mont Altaï; *Tournefort* fut attaqué par les Miquelets sur les crêtes des Pyrénées, *Scheuchzer* en allant vérifier un tronc d'arbre pétrifié sur une des plus hautes montagnes de Suisse, ce même *Scheuchzer*, qui avoit déjà si souvent escaladé les plus hautes crêtes des Alpes, est attaqué d'un crachement de sang qui l'emporte à un âge de vigueur, qui pouvoit lui faire espérer d'achever les grands ouvrages qu'il avoit ébauchés. C'est sur les montagnes de Silésie que le comte *Matuska*, ce savant respectable, qui nous a fourni de bonnes descriptions des plantes de sa patrie, puisa avant l'âge mûr les germes d'une affection de poitrine, qui le ravit à ses amis et à la république des lettres. Heureux encore si les naturalistes dans

ces voyages périlleux n'avoient à lutter que contre les difficultés du sol ; la superstition s'est souvent armée contre eux. Dans plusieurs contrées, dans les Cevennes ; aux Pyrénées et sur les Alpes de l'Apennin, les bergers regardent les botanistes comme des sorciers qui ne viennent sur les montagnes que pour exciter des tempêtes. *Pona*, dans le seizième siècle, faillit à être tué par les bergers sur le mont Baldo, près de Vérone ; le savant et respectable *Seguier*, qui nous a donné la flore de Vérone et des montagnes voisines, n'échappa à la mort, que par un stratagême ; les bergers avoient résolu de le jeter au fond des précipices.

Combien d'autres naturalistes célèbres, à la suite d'une fatigue excessive ou d'une étude trop opiniâtre ont été victimes de leur zèle.

L'Ecluse, le père de la saine botanique dans le seizième siècle, en traversant les Pyrénées, se cassa un bras ; quelques années après il a la jambe rompue ; cependant sans se dégoûter de tant d'accidens, il entreprend un troisième voyage sur les Alpes du Tirol, dans lequel s'étant précipité sur des rochers il se casse la cuisse, et cet accident le rend perclus le reste de la vie.

Mais si les recherches, en Europe, ont causé ou la mort ou de grandes maladies aux plus célèbres botanistes, il est aisé de juger que les voyages dans les autres parties du globe, leur ont été encore plus funestes ; nous osons même
dire

dire qu'il n'y a pas un genre de plantes nouvellement découvertes, qui ne rappelle ou la mort tragique ou les malheurs de leurs inventeurs.

Le père *Plumier*, après avoir parcouru deux fois l'Amérique; après avoir enrichi la science de plusieurs genres d'une multitude d'espèces, succombe des suites d'une inflammation de poitrine. *Joseph Jussieu*, envoyé au Pérou par ordre de Louis XV, excite la jalousie de quelques Espagnols, qui, après avoir attenté plusieurs fois à sa vie le font succomber sous l'effet d'un poison terrible, qui lui ôte ses facultés intellectuelles ; nous l'avons vu semblable à un être végétant, n'ayant pas même la réminiscence de son voyage. De nos jours, pour ne pas perdre de vue ces funestes contrées, que n'ont pas souffert deux de nos illustres compatriotes ? Je veux parler des célèbres Commerson et Dombei ; le premier, dont le génie ardent lui faisoit braver tous les périls, après avoir recueilli les productions du globe entier, va périr en Asie, sans avoir la consolation de publier ses découvertes ; M. *Dombei*, dont on ne sauroit trop admirer l'aménité réunie avec les plus grands talens, revient, il est vrai, en Europe, après avoir découvert plus de 600 espèces ; mais trois fois attaqué par l'envie, il présentoit en arrivant à ses amis alarmés, l'image de la santé la plus délabrée. *Donati*, dont les premiers pas furent marqués par des découvertes précieuses sur les plantes marines, est envoyé par le Roi de Sardaigne pour faire des

recherches sur l'histoire naturelle de la Turquie Européenne, mais bientôt il périt assassiné à la fleur de son âge. *Hasselquist* élève de *Linné*, excité par l'enthousiasme que ce grand maître savoit si bien inspirer, se décide à parcourir l'Egypte et la Palestine, pays encore presque nconnus des naturalistes; dans un séjour de quelques années, il détermine toutes les espèces qui fournissent dans ces contrées nos plus précieux médicamens; par ses soins les Flores d'Egypte et de Palestine sont aussi avancées que celles d'Europe; rien n'échappe à sa sagacité; les productions utiles dans les arts sont évaluées, il détermine la nature du climat, les maladies qui en sont les suites; mais, hélas! cet homme si précieux, après avoir été plusieurs fois attaqué par les Barbares; en revenant en Europe par la Sirie, est en proie à la maladie la plus terrible, vu qu'elle laisse au malheureux qu'elle attaque le sentiment de ses peines jusqu'au dernier soupir. *Hasselquist* mourut phtisique à 37 ans, et sans les soins de son illustre maître, le chevalier Linné, ses collections et ses manuscrits, restoient ensevelis dans un pays barbare.

Combien d'autres naturalistes ont succombé à la trahison ou aux suites de fatigues de leurs voyages: de trente savans Suédois et Danois, trois seulement ont revu leur patrie, tous les autres sont morts, encore très-jeunes. Nous avons vu de nos jours plusieurs voyages ordonnés par

des souverains ; nous jouissons des découvertes de ceux qui les ont entrepris, sans nous inquiéter des peines et des douleurs qu'ils ont éprouvées.

Ces exemples suffisent pour faire connoître les malheurs des naturalistes ; je n'ai pas entrepris d'en faire le *Martirologe* ; mais avant d'abandonner ce sujet, qu'il me soit permis de suivre un moment un de nos plus célèbres savans, dans la carrière que la passion la plus véhémente lui a fait parcourir ; sur dix que je pourrai choisir et qui m'offriroient un triste tableau, je vais m'attacher au sort de l'immortel Linné.

Fils d'un ministre de l'Evangile, s'il n'avoit pas été fasciné par une passion innée, il auroit pu, en embrassant l'état de son père, vivre paisiblement et éviter cette foule de peines et d'ennuis, qui ont si souvent flétri son ame sensible. Pour faire quelques progrès dans la science de la nature, il faut être riche ; Linné étoit pauvre ; arrivé à Upsal, n'ayant pour toute ressource qu'une forte passion pour l'étude, il est obligé de sacrifier des heures bien précieuses, à donner des leçons aux étudians, pour se soutenir dans l'université ; il dispute une des places fondées pour encourager les talens des pauvres élèves, elle lui lui est refusée ; sa pauvreté est si extrême, qu'il peut à peine se procurer les choses de première nécessité ; cependant à force de soins et de travail, il parcourt la carrière académique : il paroîtroit naturel qu'étant suffisamment instruit

comme médecin et naturaliste, il se retirât dans sa province, pour se ménager, en exerçant son état, ce bien-être, que la fortune lui a réfusé. Non, Messieurs, il conçoit sans capitaux et sans revenus, le projet de plusieurs voyages capables d'effrayer par leurs dépenses les étudians en médecine les plus opulens. D'Upsal il va à Hambourg; là il trouve des savans à consulter et des objets nouveaux à observer; il dépense le peu d'argent que la générosité de ses patrons lui avoient procuré; prêt à se trouver sans ressource, on croira peut-être qu'il traversera la mer Baltique pour rentrer dans sa patrie; il passe en Hollande; là après quelques séjours à Amsterdam, pendant lesquels il jouit de la familiarité du riche *Séba*, qui avoit rassemblé une étonnante collection de productions naturelles, il se rendit à Leide, fut présenté à Boerhaave, qui ayant pressenti ses talents, l'encouragea et lui conseilla de s'attacher à M. Cliffort, amateur opulent, qui possédoit la plus riche bibliothéque et le plus beau jardin.

C'est dans cette retraite que l'homme de génie, stipendié par l'opulence, se développa en silence; c'est là qu'il eut occasion de connoître en détail la nature, de saisir les grands rapports; c'est là, comme je l'ai dit, qu'il jetta les fondemens de la plus grande révolution en botanique; c'est là que Linné, pauvre, n'ayant pour toute autorité que la raison dirigée par un génie ardent, s'érigea en dictateur; c'est de-là qu'il osa donner des lois

à toute l'Europe savante ; et ce qu'il y a de plus singulier, ces lois dès leur origine furent adoptées par le plus grand nombre des naturalistes. Néanmoins cette gloire brillante n'enrichit pas Linné ; il revint dans sa patrie aussi pauvre qu'il en étoit sorti, et son sort n'en devint que plus à plaindre.

Dans sa jeunesse, il avoit trouvé à Upsal des amis et des protecteurs ; revenu dans un âge mûr, avec une réputation faite, il n'y trouva que des envieux et des ennemis. Il voulut ouvrir des leçons d'Histoire Naturelle ; un jeune médecin, qui avoit cependant de grands talens, *Rozen*, lui fit défendre, par un décret, de continuer ses leçons, sous prétexte que les seuls docteurs aggregés pouvoient enseigner. Ce coup terrassa Linné ; il a depuis avoué à ses amis que dans le cours entier de ses adversités, rien ne l'avoit tant affligé que ce décret de la faculté d'Upsal. Voilà donc, disoit-il, le fruit de tant de voyages, de tant de lectures, de tant d'observations, de tant de nuits passées à méditer. Sa peine fut si vive, qu'il résolut d'abandonner pour jamais l'Histoire naturelle ; il se retira à Stockolm et s'y livra à la pratique de la médecine, dans laquelle ses succès lui assurèrent bientôt une réputation si éclatante, qu'il fut nommé médecin de l'armée navale. Ce fut dans les hôpitaux de la marine, qu'il vérifia les propriétés d'une foule de plantes et qu'il en tenta de nouvelles ; heureusement pour la science de la nature,

la cour de Stockolm présentoit plusieurs magnats, qui avoient du goût pour la physique et l'histoire naturelle ; de *Geer* aimoit les insectes, Linné avoit acquis sur cette partie des connoissances très-variées, *Geer* aima Linné, le fit connoître au célèbre Tessin, ministre en faveur et homme d'état, qui sachant évaluer l'influence du génie, ranima le goût de Linné pour l'histoire naturelle, l'engagea à solliciter une place vacante à Upsal, et ce qu'il faut remarquer, c'étoit la chaire d'anatomie, et de médecine-pratique ; Linné emporta cette chaire, *Rozen* occupoit celle d'histoire naturelle et de matière médicale.

Ces deux hommes célèbres se réconcilièrent et eurent le courage de se croire l'un et l'autre déplacés ; Rozen céda sa chaire à Linné. Dès ce moment, tous les grands projets du Pline du nord se développèrent avec plus d'énergie qu'auparavant ; sûr de la protection des ministres, admis à instruire la reine de Suéde, sœur du grand Frédéric de Prusse, dont le goût pour l'histoire naturelle commençoit à germer, il obtint des fonds pour rétablir le jardin d'Upsal, pour y former un Musée, et, ce qui le flatta le plus, pour faire voyager ses meilleurs élèves.

On devroit croire que le bonheur accompagneroit Linné dans cette nouvelle carrière ; il est vrai que la fortune commençoit à lui sourire, il étoit au dessus du besoin par les émolumens de ses places ; mais par cette raison, il se vit as-

saillir de toutes parts, par la critique la plus amère. *Rozen* faisoit éclater de tems en tems son ancienne jalousie ; Wallerius, l'émule de Linné en minéralogie, le jugeoit souvent avec rigueur ; on lui suscitoit des ennemis dans toutes les universités ; on citoit des propos, des censures émanées de sa chaire. *Sigiesbeck*, à Petersbourg, examina sa doctrine avec plus d'amertume que de raison ; *Heister*, bon anatomiste, grand chirurgien et médecin célèbre, aspiroit à Jene, à la gloire de botaniste consommé, il crut obtenir un nouvel éclat, en censurant avec fiel le système et les principes de Linné ; *Ludwig*, à Leipsig, ne le ménageoit pas en chaire, quoiqu'il le louât avec réticence, dans ses écrits ; *Haller*, irrité par de faux rapports, menaçoit le naturaliste Suédois de sa redoutable censure ; il fallut que ce grand homme s'abaissât à lui demander grace par trois lettres que Haller a publiées vingt ans après.

Dans les écoles du midi de la France, on respectoit Linné ; mais à Paris, on lançoit des sarcasmes sur le système sexuel. L'éloquent historien de la nature ne laissoit échapper aucune occasion de jetter le vernis du mépris et sur Linné et sur ses principes ; cependant, quoique très-sensible à la censure, Linné eut le courage de profiter toute sa vie du conseil que lui donna le grand Boerhaave, de garder un profond silence sur toutes les critiques de ses ouvrages. Mais son amour-propre n'en étoit pas moins blessé, comme on peut

s'en convaincre en lisant ses différentes lettres ; il supportoit sur-tout avec la plus vive douleur les critiques amères des célèbres botanistes de son siècle ; M. Adanson lui parut n'avoir composé la préface *des familles des plantes*, que pour déprimer à chaque page ses principes et ses travaux ; il fut sur-tout sensible aux coups redoublés (*) que lui porta Haller les dernières années de sa vie ; et il faut l'avouer, il est honteux pour la science, que des hommes supérieurs, qui devoient s'estimer réciproquement, se jugeassent d'une manière aussi partiale.

Tous ces chagrins, anéantissoient dans le cœur de Linné, le plaisir qu'il auroit dû goûter, en recevant successivement plusieurs marques d'honneur les plus flatteuses. Créé chevalier de l'Etoile polaire, on fit frapper une médaille en son honneur. Le plus grand nombre des Naturalistes, formés après la publication de ses ouvrages, adoptoient ses principes et sa méthode, le consultoient, lui envoyoient des productions naturelles de leurs provinces. Il eut de son vivant des sectateurs zélés dans toutes les contrées, *Hudson* en Angleterre, *Sauvages*, *Commerson*, *Gouan*, *d'Alibard*, de *La Tourrette* en France, *Jacquin* en Autriche, *Leyser* à Halle, *Pollich* dans le Palatinat, *Scopoli* en Carniole, adoptèrent

(*) *Voyez* les suppléments pour l'Agrostographie de Scheuchzer.

son système, ou suivirent ses principes. Mais des éloges et des sectateurs, pouvoient-ils contrebalancer les peines et les chagrins qu'il avoit éprouvés ? Toujours luttant dans sa jeunesse contre l'indigence, il fut contraint d'exposer cent fois sa vie et sa santé dans des voyages pénibles et dangereux. Il parcourut à pied une grande partie de la Suède, de la Lapponie, de l'Allemagne, de la France et de l'Angleterre. Dans son seul voyage de la Lapponie, il fut vingt fois exposé à perdre la vie. Il vit périr sous ses yeux son illustre et fidèle ami Artedi ; il pleura en père la mort des deux tiers de ses disciples, qui furent sacrifiés dans des voyages pleins de hasards. Il ne trouva dans ses contemporains que des ennemis, qui ne cessèrent de le vexer par leurs sarcasmes et des critiques pleines de fiel. Enfin, victime d'un pénible travail trop long-temps soutenu, il se vit privé successivement de toutes les facultés intellectuelles, et cette dernière infortune lui fut commune avec le père de la vraie méthode, le célèbre *Columna;* l'un et l'autre se survécurent à eux-mêmes. *Linné,* la dernière année de sa vie, n'étoit plus qu'un être végétant. Sa mémoire, qui n'étoit, même dans la vigueur de l'âge, que très-médiocre, s'étoit tellement affoiblie, quelques années avant sa mort, que souvent il ne se rappelloit pas les objets les plus vulgaires.

Voilà, MESSIEURS, les peines et les chagrins qu'entraîne nécessairement l'étude de la nature.

Puisse ce tableau, qui n'est que trop vrai, apprendre aux Savants à supporter les maux qui les affligent, puisqu'ils sont inévitablement les suites de leurs études : mais faut-il pour cela abandonner l'histoire naturelle ? On ne sauroit le craindre ; cette passion aura toujours des victimes ; ceux qui en sont atteints, ne sauroient y résister ; elle tient à leur constitution physique. Heureux si, comme les Linné et les Bonnet, ils savent s'élever à l'Être suprême, trouver dans la contemplation de ses œuvres, des preuves irréfragables de ses attributs, et une vraie consolation dans leur misères ! Heureux, si, dirigeant cette science vers son véritable but, ils savent en faire l'application aux besoins réels de l'homme !

C'est sous ce point de vue, MESSIEURS, que vous l'avez toujours considérée. Déjà vous avez proposé aux Savants plusieurs sujets intéressants, qui ont ou éclairé nos arts, ou enrichi notre matière médicale. C'est pour seconder les vues bienfaisantes du fondateur (1) du prix d'*Histoire naturelle*, dont vous êtes les distributeurs, que vous proposâtes de déterminer quelles *sont les espèces de LICHENS, que l'on peut rendre utiles aux arts et à la médecine*. Votre espérance

(1) M. Adamoli, citoyen zélé, qui a donné, par testament, à l'académie de Lyon une magnifique bibliothèque qui offre surtout une suite prétieuse de livres d'histoire naturelle.

n'a pas été trompée ; vous avez reçu plusieurs Mémoires sur ce sujet, dont trois ont particuliérement fixé l'attention de vos Commissaires, et que vous avez distingués. Je vais en peu de mots en faire l'analyse, afin que le Public soit informé des principes d'après lesquels vous les avez jugés.

Le Mémoire, coté n°. 2, portant pour épigraphe :

De l'aurore au couchant, parcourons l'univers ;
Tous les divers climats, ont des Lichens divers,

a pour titre : *Lichénographie économique, ou Histoire des Lichens utiles dans la médecine et dans les arts.* L'Auteur, dans une courte introduction, remarque que le genre des Lichens est encore assez mal déterminé ; que ses espèces sont incertaines ; que les Auteurs, ou les ont trop multipliées, ou les ont trop réduites. Il propose quelques vues générales sur leur utilité dans les arts, la médecine et l'économie.

Après ces préliminaires, l'Auteur passe à l'énumération des Lichens, recommandables par quelque utilité, ou réelle ou apperçue. Sa nomenclature, pour chaque espèce, se réduit au nom françois, au nom générique et spécifique du chevalier Linné, à la phrase de *Dillen*, et à quelques citations des anciens, pour les espèces les plus vulgaires. Immédiatement après cette

nomenclature, il propose, en françois, les attributs que les plus célèbres Botanistes ont isolés pour caractériser leurs espèces ; ce qui équivaut à une courte description : suivent les propriétés dans les arts et la médecine. Ici l'Auteur a puisé, dans les sources les plus pures ; ses assertions médicinales présentent, avec discernement, le certain, l'arbitraire et le douteux. Quand aux usages pour les arts, on trouve dans ce Mémoire quelques vues et quelques expériences intéressantes ; aussi les Commissaires, en jugeant l'ensemble du travail, l'ont considéré comme un bon traité, qui offroit, avec netteté et précision, ce que l'on connoît de plus positif sur les Lichens, c'est ce qui a déterminé l'ACADÉMIE à accorder à ce Mémoire l'accessit. L'auteur est M. WILLEMET, père, démonstrateur de botanique à Nancy, etc. déjà avantageusement connu de l'ACADÉMIE par un Mémoire sur les Médicamens indigènes, qui a remporté le prix en 1776.

Le Mémoire, n°. 3, porte pour titre : *Recherches & Expériences sur les diverses espèces de Lichens, dont on peut faire usage en médecine et dans les arts.* L'épigraphe est tirée du septième volume des *Amœnit. acad.* de Linné, *dissert. de mundo invisibili.*

Hinc nemo sapiens ulteriùs dicere audebit , nihil agere , bonoque otio abuti , illos qui

muscos et muscas legendo , opera creatoris admiranda contemplantur , inque usus debitos convertere docent.

« Que l'on n'ose donc plus dire désormais
» que ceux qui examinent des mousses et des
» insectes , perdent leur temps , se livrent à
» une oisiveté honteuse ; car ces hommes , qui
» nous paroissent si oisifs, en contemplant utile-
» ment les œuvres de la création , savent en
» tirer parti pour l'avantage de la société. »

En général , le plan de ce Mémoire est bien conçu ; l'Auteur est maître de son sujet ; les vues ingénieuses et quelquefois neuves qu'il a répandues sur plusieurs objets , une critique sage et impartiale , un style clair, méthodique, et même orné , rendent la lecture de cet essai très-agréable.

Il a divisé sa matière , relativement à l'utilité des substances dont il avoit à parler. Dans la première Partie , il expose les propriétés médicinales des Lichens , après avoir rapporté pour chaque espèce , le nom françois, générique et trivial , les noms latins et la phrase de Linné, quelques synonymes anciens , il fait connoître la forme , la disposition , la saveur , l'odeur de chaque espèce et son application au traitement des maladies. Cette partie a paru rédigée d'après les principes d'une philosophie médicinale, sage, quoique hardie. L'Auteur ne se laisse point entraîner par les préjugés , ni ne se soumet aveuglément à la

superstition ; il ne prononce que sur des observations, puisées dans les meilleures sources. C'est sur ce plan, qu'il expose les propriétés médicinales de treize espèces de Lichens ; savoir, de la *Pulmonaire de chêne*, du *Lichen furfuracé*, de *la Mousse d'Islande*, de *la Mousse de chien*, de l'*Usnée humaine*, de l'*Usnée barbue*, de l'*Usnée vulgaire*, du *Lichen des aphtes*, de l'*Herbe du feu*, de *la Pixide*, du *Lichen des murailles*, et de l'*Orseille des pruneliers*.

Il résulte de tous les faits qu'il a rassemblés, que la famille des Lichens ne présente point des propriétés générales pour tel ordre de maladies ; que les uns étant terreux, âpres, acerbes, ne sont qu'astringens ; d'autres mucilagineux, deviennent seulement nutritifs ; quelques-uns âcres, amers, peuvent être regardés comme toniques, apéritifs et désobstruans ; d'où nous devons conclure, que dans cette famille, comme dans quelques autres, il faut limiter le fameux axiome botanique de Linné, que les plantes d'un même genre, d'une même famille naturelle, possèdent les mêmes propriétés.

Dans l'article des *Usages economiques*, l'Auteur, après avoir annoncé que l'on pouvoit employer plusieurs Lichens à former des emballages, des couchettes, etc. traite du Lichen des rennes. Il a rassemblé sur cette intéressante question, tout ce que les voyageurs ont proposé de plus avéré ; il en résulte, que sous ce climat rigoureux,

la nature a pourvu, comme ailleurs, à la nourriture des animaux, sur-tout des rennes, en prodiguant une plante, qui peut résister au plus grand froid. Les Lappons ne sont riches, que par le nombre des rennes qu'ils possèdent. Ces animaux les nourrissent par leur lait et leur chair ; leurs peaux leur fournissent des vêtements. On recueille avec soin le Lichen de renne pendant le temps pluvieux ; et à son défaut, les arbres des forêts sont surchargés d'une autre espèce, appelée *la Crinière*, qui convient aussi à la nourriture des rennes. En Suède, on est parvenu à nourrir les bêtes à cornes avec le Lichen de rennes et autres. On s'est même assuré que cette substance, pouvoit fournir à l'homme un principe alimenteux, et faire la base d'une bière très-agréable.

Le dernier objet, dont l'Auteur s'est occupé, présente les Lichens utiles pour les arts ; il s'étend principalement sur la Parelle d'Auvergne. Cet article est bien fait ; il offre même une vue intéressante. La méthode d'aviver les couleurs des Lichens par l'urine putréfiée, est désagréable, et même dangereuse pour les ouvriers. L'Auteur propose de substituer à l'urine humaine, celle des animaux dans les étables, ou l'alkali en liqueur.

Vient ensuite l'article *ORSEILLE*, qui offre un précis de tout ce que l'on connoît sur cette substance colorante, et quelques vues sur ses

congénères. On auroit désiré que l'Auteur poursuivît son apperçu sur les moyens de rendre plus stables les couleurs fournies par l'Orseille. Tout ce qu'il rapporte des autres Lichens, utiles pour les arts, est en partie extrait du *Flora Suecica*, et de quelques autres ouvrages, entr'autres de la belle dissertation de Linné, *Plantæ tinctoriæ*. Le tout est terminé par des apperçus généraux sur d'autres avantages des Lichens.

Ce Mémoire contient quelques observations neuves et utiles ; il présente de l'ordre, des vues ingénieuses, et un savant extrait de tout ce qui a été publié sur les propriétés des Lichens; aussi l'ACADÉMIE lui a décerné le second prix. L'Auteur est M. LAMOREUX, fils, de la Société royale de Montpellier, et de plusieurs autres Académies, savant aimable, qui a déjà mérité plusieurs couronnes académiques, et notamment, dans ce licée, le prix sur la meilleure méthode de former les haies.

Le numéro 4°., écrit en latin, *Commentatio de vario Lichenum usu*, portant pour épigraphe : *Multùm adhuc restat operis multùmque restabit, nec ulli nato post mille sæcula præcludetur occasio aliquid adhuc adjiciendi*. SENEC. " Dans les
» sciences d'observations, le champ est inépuisa
» ble ; nos successeurs, après mille siècles, dé
» couvriront encore des choses neuves. »

L'Auteur de cet excellent Mémoire, a considéré son sujet sous toutes les faces. La partie botanique,

qui

qui annonce un grand maître, est rigoureusement exacte, tant pour l'historique du travail des Botanistes sur la famille des Lichens, que pour les caractères spécifiques des espèces ; il a présenté non seulement un tableau des principes chimiques, que l'on a retiré des Lichens par les menstrues, mais encore le résultat de l'analyse à la violence du feu.

Pour annoncer les propriétés spéciales des Lichens, comme l'Auteur a soumis à ses expériences plusieurs espèces, que le chevalier Linné n'a point caractérisées, il a suivi la nouvelle distribution méthodique des Lichens, publiée dans l'*Enumeratio Lichenum*, sans annoncer ni indiquer en aucune manière, qu'il fût auteur de ce très-estimable ouvrage. L'Auteur convient de la difficulté de déterminer les vraies espèces de ce genre, et il s'en faut de beaucoup qu'il regarde comme tels, tous les Lichens qu'il propose.

Nous avons dit que l'Auteur de ce Mémoire, a considéré son sujet sous toutes les faces ; on y trouve même une assertion neuve et hardie, qui pourroit bien être vraie. Les Agronomes pensent que les Lichens nuisent aux arbres, en pompant la sève, en arrêtant la transpiration, et empêchant l'absorption des principes nutritifs, répandus dans l'athmosphère. L'Auteur assure le contraire ; il observe que les Lichens des arbres, ne sont vivans qu'en hiver, temps où la sève a peu de

M. HOFFMANN d'Erlang, très-avantageusement connu des savants, par deux ouvrages pleins de recherches neuves ; son *Enumération méthodique des Lichens*, et son *Histoire Naturelle des Saules*. etc.

LICHÉNOGRAPHIE ÉCONOMIQUE,

OU

HISTOIRE

DES LICHENS UTILES

DANS LA MÉDECINE ET DANS LES ARTS.

Mémoire à qui l'ACADÉMIE de Lyon a décerné l'*accessit* en 1786.

De l'aurore au couchant, parcourons l'univers;
Tous les divers climats, ont des *Lichens* divers.

Par M. WILLEMET, doyen des Apothicaires de Nancy, Démonstrateur de Chymie et de Botanique au Collège de Médecine, associé des Académies de Lyon, de Bavière, de Berne, Gottingue, Hesse-Hombourg, etc.

PREMIER MÉMOIRE.

1787.

LICHÉNOGRAPHIE,

LA grande famille des Lichens offre des substances ou expansions végétales, pluriformes, dont les unes paroissent lépreuses, avec des tubercules ou des écussons ; tandis que les autres sont embriquées, ou foliacées, ou coriacées, ou ombiliquées, ou en godets, ou ramifiées en arbustes, ou enfin filamenteuses.

Les Lichens sont regardés par quelques botanistes comme étant des végétaux imparfaits ; il est certain qu'ils sont moins organisés que les autres plantes. Quelques-uns par leurs rameaux, ou par une expansion foliacée, imitent assez les plantes parfaites ; mais beaucoup d'autres ne sont formés que d'une croûte homogène, souvent pierreuse, couverte de petits tubercules plus ou moins applatis. La plus grande partie de ces Lichens, est destituée de racine ; il paroît que c'est le chaînon qui joint le règne végétal au minéral. Leur fructification est encore obscure, quoique les observations de Micheli, du chevalier Linné, de

quelque façon, à un bassin rempli de folle-farine, ou de semences très-menues, qui, vues au microscope, paroissent à-peu-près rondes.

Je passerois sans doute les bornes prescrites par l'illustre Académie, à qui j'ai l'honneur de présenter cet essai, si je continuois à traiter plus long-tems de la nature des Lichens. Mes observations sont assez conformes à celles de nos savans naturalistes modernes ; aussi, je vais passer à d'autres particularités.

En été, durant la chaleur, quand le ciel est serein, quand toutes les fleurs s'empressent d'éclore, les Lichens sont secs, friables, sans vie : mais au retour de l'automne, et même dans la saison des frimats, lorsque les autres végétaux périssent, que la chaleur disparoît et que les pluies tombent en abondance, ils croissent à leur tour, et se montrent dans toute leur vigueur. J'ai souvent arrosé des Lichens pendant la sécheresse de la belle saison ; ces irrorations les ranimoient vigoureusement.

Pendant que tout est mort dans la nature, que le botaniste ne peut rien contempler, il trouve malgré cela quelques objets de curiosité et de méditation dans les Lichens ; c'est alors que paroissent leurs fructifications.

Il n'est guère de lieux où l'on ne puisse en trouver : les pierres les plus dures n'en sont pas exemptes ; les arbres sur-tout sont couverts de Lichens ; on croit communément qu'ils en

souffrent beaucoup. Il y a environ un siècle qu'un académicien prétendit que les plantes parasites les plus pernicieuses pour les arbres, étoient les Lichens. Il donna de grands moyens pour les détruire ; il en est tout au contraire. Les Lichens ne sont nullement de véritables parasites, ainsi que quelques naturalistes l'assurent ; car il ne faut pas attribuer à ces différens corps sur lesquels ils s'attachent et vivent, la moindre faculté alimentaire ; à moins qu'on ne veuille supposer que des rocs, des pierres, des tuiles et du bois compact, mort, puissent renfermer l'humidité, nécessaire à la nutrition de ces végétaux : ce qui paroît absurde.

Pour bien connoître et observer les Lichens, il faut les suivre pendant les diverses saisons d'une longue suite d'années ; il faut parcourir à cet effet les forêts désertes, les landes, les antiques édifices, les sables stériles, les bruyères arides, les antres éloignés et les cavernes. M. Weiss a très-bien observé les âges des Lichens : à chaque époque, ils changent de couleur. Il y a assurément une grande analogie entr'eux et les *fucus*. Les Jongermans, liés de si près aux Lichens, n'ont que très - peu d'utilité reconnue pour les arts, et point pour la médecine.

L'histoire des Lichens est encore incomplette en botanique, parce que ces végétaux ont été très-peu observés par les scrutateurs de la nature. Ils méritent cependant d'être considérés, par rap-

port à leurs variétés, et sur-tout à raison des avantages que l'industrie humaine peut en retirer. Voilà pourquoi, sans contredit, l'illustre Académie, à qui nous offrons cette LICHÉNOGRAPHIE, s'est déterminée à proposer pour sujet d'un prix que j'ambitionne, les propriétés de ce genre d'Algue.

Les usages médicinaux et économiques des Lichens, peuvent s'étendre infiniment : la peinture, la teinture, l'agriculture, en retirent de puissans secours. Après avoir été si long-tems méconnus pour des plantes, et considérés comme des corps que l'on dédaignoit, que l'on méprisoit, l'on peut néanmoins les apporter en preuve, qu'il n'est dans la nature aucune production qui n'ait ses propriétés. C'est ici le cas d'assurer que le Créateur n'a rien fait d'inutile ; et j'ose espérer qu'un jour nos successeurs trouveront dans les Lichens, autant d'utilité que dans les autres végétaux. En attendant, je vais rassembler et rapprocher, les connoissances les plus certaines, acquises sur ce sujet.

Lorsqu'on destine les Lichens à la teinture, il faut les recueillir par un tems humide, afin qu'ils se détachent plus facilement des substances qui leur tiennent lieu de matrice ; ou bien, on les arrose avec de l'eau, ensuite on les lave, on les fait sécher, pour en extraire la teinture avec l'excipient convenable.

Les Lichens sont utiles aux arbres, en les défendant contre le froid, et en suppléant à l'écorce,

lorsqu'elle a été enlevée par quelques accidens. Ils préservent d'un autre côté, leurs racines de la corruption, en attirant l'humeur morbifique: ils sont aussi d'une utilité particulière à la fertilisation, en ce qu'ils excitent fortement la végétation, comme engrais. Les Lichens servent aussi abondamment à la construction des nids des petits oiseaux ; les animaux sauvages trouvent en eux une ample nourriture, et la médecine quelques remèdes précieux.

Je vais traiter chaque espèce de Lichen, qui a quelque utilité reconnue. A la synonymie françoise et latine, je joindrai le nom individuel de Linné, et la phrase du célèbre Dillen, botaniste Anglois, le plus habile muscographe connu: après quoi, viendra l'indication caractéristique, celle des endroits de leur naissance, et leurs usages, tant médicinaux qu'économiques.

L'étymologie du mot LICHEN, vient de ce qu'on attribue à cette famille végétale, la propriété de guérir les dartres et autres maladies de la peau.

Trop heureux, si cette Monographie rassemble quelques suffrages en sa faveur ! Elle est présentée à une savante Compagnie, qui en établira le sort.

1o. Lichen calcaire. Herpette, *ou* Gallette
 éperonnée.

Lichen calcarius.
Lichenoides tartareum tinctorium candidum, tuberculis atris. Dillen. Musc. p. 128. tab. 18. fig. 8.
Verrucaria calcaria. Hoffm. Lich. p. 31. n°. 38.

C'est une expansion lépreuse, blanche, mammelonnée, dure, contournée, tartareuse, à tubercules noirs, qui naît sur les rochers, les pierres calcaires et autres.

Si l'on recueille cette algue pendant le mois d'août, qu'on la fasse sécher et pulvériser, pour la mettre ensuite infuser dans de l'urine, pendant trois semaines, en bouchant exactement le vaisseau, l'on obtiendra, après une lente ébullition du tout, une belle couleur rouge écarlate, que l'on emploie souvent en teinture.

2°. Lichen des chandelliers. Herpette chandelière.

Lichen candelarius.
Lichenoides crustosum orbiculis et scutellis flavis. Dillen. Musc. p. 136. t. 18. f. 18.
Byssus farinacea flava. Linn. it. Oel. 30.

Son expansion est crustacée, lorsqu'elle est jeune; et foliacée, quand elle est adulte. Ce Lichen est vivace, pulvérulent, d'un jaune orangé. On l'apperçoit sur les murs, les vieilles pierres,

les rochers, les toits; les troncs d'arbres, principalement sur le chêne, le bois pourri.

Les paysans de la Smolandie emploient souvent ce Lichen, pour teindre les chandelles et la cire, en un beau jaune de safran.

3°. Lichen tartarisé. Herpette tartarisée.

Lichen tartareus.
Lichenoides tartareum farinaceum, scutellarum umbone fusco. Dillen. *Musc.* p. 131. t. 18. f. 12.
Verrucaria tartarea. Vigger. *Primit.* n°. 953.
Scutellaria tartarea. Hoffm. *Lich.* p. 42. n°. 51.

Cette algue offre une expansion foliacée, crustacée, de couleur verd-pomme dans quelques endroits, blanchâtre et jaunâtre en d'autres. Elle habite les vieux sables, sur les murs des anciens édifices et sur les rochers.

Les habitans de la Westrogothie, fabriquent un beau rouge avec ce Lichen, et cela de la manière suivante: ils le recueillent par un tems humide, le lavent pour en ôter toutes les parties hétérogènes, le font infuser un peu, puis sécher, le mettent dans un pot, en versant par-dessus de l'urine: ils laissent le tout en repos pendant cinq ou six semaines. Après ce tems, ils ajoutent quelques cuillerées d'eau, et font bouillir ce mélange. Ils obtiennent par-là une teinture très-estimée, qui est à peu près équivalente à l'Orseille des Canaries.

4°. Lichen des mousses.

Lichen muscorum.
Verrucaria muscorum. Hoff. *Lich.* p. 32. no. 39.

Il approche, pour la ressemblance, du *Byssus lactea* du chevalier Linné. C'est par conséquent une croûte farineuse, à tubercules noirs. Il croît parmi les mousses de la Carniole et ailleurs, ainsi que sur l'écorce des arbres. Des botanistes ont trouvé ce petit Lichen dans le nord, aux environs de Gottingue, dans la Suisse, à Lyon, en Italie. Le célèbre voyageur Suédois Kalm l'a rencontré dans l'Amérique septentrionale : il assure qu'en le faisant macérer dans de l'urine pendant trois mois, l'on en obtient une belle teinture rouge.

5°. Lichen parelle. Parelle d'Auvergne.

Lichen parellus.
Lichenoides leprosum , tinctorium , scutellis lapidum cancri figura. Dillen. *Musc.* p. 130. t. 18. f. 10.

Sa substance consiste en une croûte blanchâtre, verruqueuse, irrégulière, fongueuse, sèche, qui prend naissance sur les murs, les rochers et les arbres.

Ce Lichen, marié avec de l'urine et de la chaux, donne l'Orseille d'Auvergne, pour teindre en rouge. Il entre aussi dans la composition du tournesol en pâte.

6°. Lichen de roche. Usnée du crâne humain.

Lichen saxatilis.
Lichenoides vulgatissimum cinereo - glaucum, lacunosum et cirrhosum. Dillen. *Musc.* p. 188. t. 24. f. 83.
Muscus trichodes. Dale. *Pharm.* 113.

Cette production parasite naît sur les rochers, les haies antiques, les troncs d'arbres, les pierres, et quelquefois dans les cimetières sur le crâne humain, elle se trouve en tout tems : ses expansions filamenteuses sont sèches, friables, d'un gris olivâtre.

Les anciens assignoient à l'Usnée, une nombreuse quantité de vertus et de propriétés, qu'il faut regarder comme superstitieuses et vaines ; entr'autres d'être souveraine contre l'épilepsie, la peste, les hémorragies. Hippocrate prescrivoit l'usnée, comme étant un puissant médicament utérin. Malgré cela, cette substance n'est plus en usage.

Les paysans de l'Oelande et de la Gothlande, teignent le fil en brun et en rouge, avec ce Lichen. Ils disposent, à cet effet, dans un baquet, par couches, le fil et cette Algue, faisant bouillir le tout à petit feu, dans une suffisante quantité d'eau et de lessive. Les Anglois en obtiennent aussi un rouge de bon teint ; le même végétal fournit encore une couleur violette.

Il sert spécialement aux petits oiseaux, qui le

mêlent avec des plumes, pour la construction de leurs nids.

7°. Lichen ombiliqué.

Lichen omphalodes.
Lichenoides saxatile tinctorium, foliis pilosis purpureis. Dillen. *Musc.* 185. t. 24. f. 80.
Lichen nigricans omphalodes. Vaill. p. 116. t. 20. fig. 10.

Ce Lichen présente des folioles découpées très-menues, lobées, glabres, obscures, linéaires, fourchues : on le rencontre sur les arbres, les rochers, les haies, les pierres, les sables, partout, et dans les quatre saisons.

La chirurgie s'en sert avantageusement dans les hémorragies. Je l'ai employé avec succès pour arrêter le saignement du nez ; il suffit simplement d'en introduire une tente dans les narines.

8°. Lichen des Teinturiers. Herpette des Teinturiers.

Lichen fahlunensis.
Lichenoides tinctorium atrum, foliis minimis crispis. Dillen. *Musc.* p. 188. t. 24. f. 81.

Ce végétal offre un feuillage embriqué, linéaire, déchiqueté, qui se plaît sur les rochers escarpés. Cette espèce est assez rare.

Les teinturiers peuvent s'en servir fort utilement.

9°. Lichen infernal.

Lichen stygius.

Ses expansions sont en écussons embriqués, présentent des folioles palmées, recourbées, noires, concaves. Il se plaît sur les pierres, les roches : peu commun.

L'art du teinturier en retire une belle couleur rouge.

10°. Lichen des murs. Perelle, ou Herpette des murs.

Lichen parietinus.
Lichenoides vulgare sinuosum, foliis et scutellis luteis. Dillen. *Musc.* p. 180. *tab.* 24. f. 76.

C'est une substance embriquée, feuillée, frisée, fauve, persistante, qui prend son origine sur les murailles, les rochers, les pierres, les bois, les haies, les écorces d'arbres.

C'est, suivant le baron de Haller, un puissant tonique contre la diarrhée. Je l'ai employé dernièrement contre les flux contagieux qui régnoient en automne. Ce médicament, pris en tisanne, a soulagé beaucoup de malades.

Les Suédois de la province d'Oelande, obtiennent avec cette Algue et l'alun, une teinture jaune, pour les laines : l'on obtient encore de ce Lichen une autre couleur de chair très-douce, inaltérable, propre pour le linge et le papier.

Les chèvres mangent le Lichen des murs.

11°. Lichen d'Islande. Mousse et Orseille d'Islande, Herbe de montagne des Islandois.

Lichen Islandicus.
Lichenoides rigidum, Eryngii folia referens. Dillen. *Musc.* p. 209. t. 28. f. 111.
Muscus catharticus. Borrich. 1215. Hcfm. 1674. p. 126.

Ses expansions sont dures, lisses, ciliées, d'un gris fauve; il se trouve dans les forêts désertes les plus stériles de l'Europe, souvent sur la surface de la terre, et fleurit en octobre, spécialement en Islande, dans quelques endroits de la Suède et dans les Alpes.

Le Lichen d'Islande est amer, nourrissant, antiphtisique, antiseptique, antihectique, vulnéraire, antiacide, quelquefois purgatif. Il s'emploie contre le scorbut, les catarres et la toux des enfants, pris en guise de thé ou en décoction. Il est renommé pour guérir les hydatides qui se forment dans la matrice.

J'en ai fait user inutilement contre la pulmonie, en tisanne, avec un peu de réglisse : je l'ai vu réussir chez les enfans, attaqués de la coqueluche.

Cette Algue a plusieurs monographies : la plus estimée est celle de Cramer.

Elle est fréquemment employée pour la nourriture des pauvres de l'Islande : ils en font bouillir avec de

l'eau, en forment une espèce de bouillie, un peu amère ; d'autres la préparent au lait. Cet aliment est léger, lâche le ventre, sans occasionner de tranchées, excite la transpiration, augmente les sécrétions, fortifie l'estomac, s'emploie contre l'hémoptisie, l'hydropisie, le scorbut, le calcul.

Lorsque les Islandois manquent de farine, ils font du pain avec ce Lichen, réduit en poudre.

C'est un bon fourrage pour engraisser les chevaux, les bœufs, les vaches et les cochons.

Il sert en outre à teindre la laine en jaune.

Observations sur une Hydropisie de matrice, guérie par le Lichen d'Islande.

« Une femme, âgée de quarante-deux ans,
» qui avoit eu trois enfans, ressentit long-tems
» des douleurs dans le bas-ventre, et rendit
» environ tous les dix-huit mois, quelques pierres,
» de la grosseur d'une petite amande : elle eut
» ensuite ses règles un ou deux jours, chaque
» semaine, perdit peu à peu ses forces et fut
» obligée de s'aliter. La saignée du pied, et
» quelques légers évacuans, la soulagèrent, mais
» pour peu de tems. Un chirurgien lui donna
» des remèdes chauds et astringens, qui firent
» prendre au sang la voie des urines, et cau-
» sèrent à la malade de vives douleurs de tête,
» de dents, de dos, de poitrine, et des palpi-
» tations après chaque repas. D'autres remèdes,
» donnés par le même chirurgien, firent cesser

» l'engorgement, mais la maladie subsista ; la
» matrice enfla comme dans la grossesse ; et la
» malade, ayant encore fait plusieurs remèdes
» inutiles, résolut de n'en plus faire.

» Son mari ayant entendu vanter les vertus
» du Lichen d'Islande, en fit bouillir, avec
» moitié lait et moitié eau. Sa femme, en ayant
» pris, se sentit soulagée : la respiration devint
» plus libre, la palpitation diminua beaucoup,
» ainsi que l'enflure au dessous du sein ; mais
» celle-ci revint bientôt. On lui conseilla de prendre
» le même remède, en infusion, comme du thé.
» La malade y consentit, et trois ou quatre tasses la
» soulagèrent encore ; elle dormit bien, et fut tran-
» quille jusqu'à midi : vers cette heure, elle rendit
» une grande quantité de sang caillé, semblable à
» des œufs de poisson ou à de petites vésicules :
» cette évacuation dura jusqu'à deux heures après
» minuit, avec des tranchées, comme pour accou-
» cher, et des défaillances qui augmentoient à
» mesure que le ventre diminuoit. Vers deux
» heures, elle reposa, et se trouva ensuite un
» peu mieux ; les douleurs de tête et de dents
» étant revenues avec les palpitations, cédèrent
» de nouveau au Lichen d'Islande. On le suspendit
» ensuite, pour s'assurer si le soulagement, éprouvé
» par la malade, étoit l'effet de cette plante ;
» les accidens se renouvellèrent, et furent encore
» arrêtés par le Lichen, dont elle fit ensuite un
» usage continuel. »

Les

Les mémoires de la société royale de Médecine de Copenhague, renferment plusieurs observations sur les bons effets de ce Lichen.

12°. Lichen blanc.

Lichen nivalis.
Lichen candidus. Lamarck, Flore françoise, 1. p. 81.
Lichenoides lacunosum candidum, glabrum, Endiviæ crispæ facie. Dillen. *Musc.* p. 162. t. 21. f. 56.

Ce Lichen montre un feuillage, roide, profondément découpé en lanières, blanc, quelquefois jaunâtre. Il se trouve dans les endroits secs, arides et montagneux.

Il imite l'Orseille, par la belle teinture qu'il produit.

13°. Pulmonaire des arbres. Herbe aux poumons.

Lichen pulmonarius.
Lichenoides pulmoneum reticulatum vulgare, marginibus peltiferis. Dillen. *Musc.* p. 212. t. 29. f. 113.
Muscus pulmonarius. Blackw. Herb. 253.
Pulmonaria. Matth. Diosc. 660.

Ce Lichen est foliacé; ses expansions sont laciniées, rampantes, réticulées, glabres, cotoneuses en dessous; elles sont figurées comme des

poumons. Il croît sur les arbres, notamment sur le chêne et le hêtre.

Il est estimé propre contre les maladies de la poitrine, du foie, de la rate et de la peau.

On le juge apéritif, dessicatif, dépuratif, détersif, pectoral ; il s'emploie contre la phtisie, l'asthme, la toux invétérée, la gonorrhée, le vomissement bilieux, les ulcères de la matrice, les dartres, la jaunisse et les hémorragies.

On prend la pulmonaire des arbres en décoction, et on en applique une compresse, sur les plaies.

J'ai fait user de cette plante en poudre, à la dose d'un gros, délayée dans une forte infusion des mêmes feuilles découpées menues, édulcorée avec un peu de sucre candi, contre les toux les plus invétérées ; et cela pendant quinze ou vingt jours, tous les matins à jeun et le soir avant l'heure du sommeil, toujours avec le plus grand succès. Ce médicament m'a pareillement réussi dans les maladies du foie, continué seulement le matin, pendant un mois ou six semaines.

L'on vient de découvrir que ce Lichen étoit excellent contre la toux du bétail, et sur-tout, celle des brebis.

Il est encore propre à l'art du Tanneur et à celui du Brasseur. Il y a un monastère en Sibérie, dont les religieux ont la réputation de faire de l'excellente bière : ils se servent de cette mousse, au lieu de houblon.

Les Prussiens préparent, pour les toiles, une belle teinture brune et durable, avec la Pulmonaire des arbres.

Elle sert encore, aux hoche-queues, aux bergeronnettes et autres oiseaux, pour la formation de leur nid.

14°. Lichen furfuracé. Mousse à feuilles d'absinthe.

Lichen furfuraceus.

Lichenoides cornutum amarum ; fuperne cinereum, inferne nigrum. Dillen. *Musc.* p. 157. t. 21. f. 52.

Muscus amarus, absinthii folio. J. B. 3. 764.

Expansion à feuilles longues, ramifiées, corniformes, molles, réticulées, assez semblables aux jeunes feuilles d'absinthe. Sa saveur est amère. Cette mousse se trouve sur le tronc des arbres, pendant toute l'année : je l'ai rencontrée dans une forêt des Vosges pendant l'hiver.

Ce Lichen a été substitué au quinquina, à raison de son amertume ; il y a tant de fébrifuges, que je n'ai pu essayer celui-ci.

15°. Lichen farineux. Herpette farineuse.

Lichen farinaceus.

Lichenoides segmentis angustioribus, ad margines verrucosis et pulverulentis. Dillen. *Musc.* p. 172. t. 23. f. 63.

C'est une expansion foliacée, branchue, droite,

comprimée, fourchue, roide, persistante, qui croît sur les arbres, les rochers, les pierres. On la trouve souvent sur le frêne et sur le saule.

Le Lichen farineux fournit à la teinture une belle couleur rouge.

16º. Lichen à gobelets. Pulmonette calicaire.

Lichen calicaris.

Lichenoides coralliforme, rostratum et canaliculatum. Dillen. *Musc.* p. 170. t. 23. f. 62.

Musco-fungus arboreus capituli srostratis. Moris. Hist. 3. p. 634. S. 15. t. 7. f. 5.

Ses expansions sont foliacées, droites, rameuses, linéaires, convexes. On trouve cette Algue sur les arbres, les rochers, les pierres, pendant toute l'année.

Infusée dans de l'urine putréfiée, dans la lessive ou dans de l'eau alkaline, elle donne une belle teinture rouge.

17º. Lichen de prunellier. Orseille, ou Herpette du prunellier.

Lichen prunastri.

Lichenoides cornutum bronchiale molle, subtus incanum. Dillen. *Musc.* p. 160. t. 21. f. 55.

Expansion foliacée, très-ramifiée, applatie, d'un gris verdâtre, qui croît communément sur le tronc des arbres, notamment sur celui du prunier sauvage épineux.

La pharmacopée de Virtemberg fait mention de ce Lichen, sous le nom de mousse de l'*Acacia*; elle célèbre sa vertu astringente. Elle recommande son usage, soit en bains, soit en fomentations pour raffermir les chûtes de la matrice et du fondement. On peut également l'employer pour remédier à d'autres relâchemens.

On obtient de ce Lichen, de l'Orseille à peu près semblable à celle de bonne qualité et de bon teint.

Il sert encore à la confection de la poudre de Chypre, pour les cheveux.

18°. Lichen du génévrier. Herpette du génévrier.

Lichen juniperinus.
Lichenoides sinuosum vulgare, foliis et scutellis luteis. Dillen. *Musc.* p. 180. t. 24. f. 76.

C'est une expansion foliacée, laciniée, crispée, jaune et livide, qui se trouve sur les genevriers.

Ce Lichen fournit une teinture jaune. Les Suédois s'en servent pour teindre les draps de cette couleur.

19°. Lichen aphtheux.

Lichen aphthosus.
Lichenoides digitatum, læte virens, verrucis nigris notatum. Dillen. *Musc.* p. 207. t. 28. f. 106.
Muscus cumatilis, off.

Cette Algue est feuillée, rampante, plane,

verruqueuse, avec des lobes obtus ; elle fleurit à l'issue de l'hiver, ce qui annonce les beaux jours. Elle se trouve dans les genevrières, les bois ; sur les rochers et les cailloux.

On la croit bonne contre les vers et les aphthes : elle est drastique et émétique.

Les paysans des environs d'Upsal en font infuser dans du lait, donnent cette infusion à leurs enfans, attaqués d'aphthes de mauvais caractères : ce remède les guérit.

Une servante souffroit considérablement depuis six mois, de douleurs à l'estomac, accompagnées de violentes tranchées ; ces maux lui occasionnoient des insomnies, des défaillances et des vomissemens. L'usage de la décoction de ce Lichen, prise pendant plusieurs jours, lui occasionna de fortes évacuations ; elle vomit six à sept fois, et rejeta une prodigieuse quantité de matière vermineuse : ce qui détermina sa guérison.

J'en ai fait prendre la dose de douze grains en poudre, soir et matin, pendant six à huit jours, à des enfans attaqués par les vers : rarement ce vermifuge a manqué son but.

200. Lichen de terre. Mousse de chien.

Pulmonette canine.

Lichen caninus.

Lichenoides digitatum cinereum, lactucæ foliis sinuosis. Dillen. *Musc.* p. 200. t. 27. f. 102.

Muscus caninus, off.

Le Lichen de terre est feuillé, rampant, en lobes, velu, de couleur cendrée. On le trouve à terre, dans les champs, les pâturages, les bois, ou attaché sur des pierres. Il fleurit en automne et au printems.

Étant mêlé et pulvérisé avec le poivre, il forme la poudre antilisse, remède infiniment vanté contre la rage, annoncé par les illustres Mead, Haller et Van-Swieten. Malgré ces respectables autorités, la propriété antihydrophobique de ce Lichen, n'est pas encore suffisamment confirmée. La dose de la poudre antilisse, est depuis un gros jusqu'à deux, délayée dans cinq onces d'eau de fontaine, prise matin et soir, pendant un mois consécutif.

Cependant, cinq fois je l'ai employé, suivant cette méthode, à la dose de quatre scrupules, pour des personnes mordues des chiens, et qui croyoient être enragées. Ce peut être une confiance aveugle à ce remède; mais ces personnes mordues n'ont pas été attaquées d'accès de rage.

21o. Lichen safrané.

Lichen croceus.
Lichenoides subtus croceum , peltis appreſſis. Dillen. *Musc.* p. 221. t. 30. f. 120.

Cette espèce rampe et forme des expansions, larges, planes, découpées, veinées, en lobes, d'une belle couleur de safran en dessous. On trouve ce Lichen par terre, sur les roches, dans les forêts montagneuses.

Il donne une belle teinture jaune.

22o. Lichen laineux. Herpette laineuse.

Lichen velleus.
Lichenoides coriaceum, latissimo folio umbilicato et verrucoso. Dillen. *Musc.* p. 545. t. 82. f. 5.

Cette Algue est foliacée, ombiliquée, perenne. Elle se trouve sur les roches des plus hautes montagnes.

Les Canadiens s'en nourrissent dans les années de grandes disettes.

23°. Lichen pustuleux. Herpette pustuleuse.

Lichen pustulatus.
Lichenoides pustulatum , cinereum et veluti ambustum. Dillen. *Musc.* p. 226. t. 30. f. 131.

Cette espèce se montre sous la forme d'une feuille entière, orbiculaire, cendrée, exanthé-

mateuse, ombiliquée, lobée. Elle se rencontre, sur les rochers escarpés, les murs, les cailloux, à l'exposition du midi ; elle fleurit pendant l'hiver, et on peut la recueillir en tout tems.

Ce Lichen fournit une teinture rouge ; il peut servir à la peinture, et remplace le piment.

L'on obtient encore de lui, une liqueur noire foncée.

24°. Lichen brûlé. Herpette rôtie.

Lichen deustus.

Lichenoides coriaceum cinereum, peltis atris compressis. Dillen. *Musc.* p. 218. t. 30. f. 117.

Ce Lichen crustacé paroît au premier coup d'œil, comme s'il eût été brûlé ; il est aussi mince que du papier, se réduit en poudre, pour peu qu'on le touche, particulièrement lorsqu'il est sec. Il habite les rochers, et se trouve sur les pierres ; sa substance présente une croûte coriace, arrondie, légérement découpée, en lobes.

Il donne une belle couleur violette et un rouge assez fixe.

250. Lichen coccifère. Herbe du feu.

 Pixide, ou Herpette écarlatine.

Lichen cocciferus.
Coralloides scyphiforme , tuberculis coccineis. Dillen. *Musc.* p. 8. tab. 14. f. 7.
 Scyphus cocciferus. Scop. *Carn.* 2. 372.
 Muscus multiformiter pyxidatus , capitulis coccineis. Plot. *Hist. Nat.* t. 14. f. 149.

 Ce Lichen présente un entonnoir droit, chargé à son bord, de tubercules fongueux. Il croît spontanément dans les forêts, sur le tronc des arbres pourris, dans les landes, les bruyères, sur la terre et les roches, avec les mousses. Thalius l'a rencontré dans la forêt Noire, près d'Andreasberg. Il fleurit en hiver. On peut se le procurer pendant toute l'année ; ses tubercules sont d'un beau rouge, écarlate vif.

 L'usage de la décoction de ce Lichen, est un médicament commun au peuple de la Turinge, contre les fièvres intermittentes.

 On peut le prescrire indifféremment, et le suppléer à la pixide vulgaire, contre la toux des enfans ; on le fait prendre dans ce cas, en infusion coupée avec le lait.

 J'ai fait prendre la décoction de ce Lichen, sans lait, édulcorée avec le sirop de Velar, à la dose d'une once ou deux, plusieurs fois par jour. Par ce moyen, de six enfans, attaqués de

coqueluche, quatre ont été guéris dans l'espace de douze à quinze jours.

Les tubercules rouges, macérés dans une lessive alkaline, produisent une teinture pourpre, persistante, de bon teint.

26°. Lichen pixide. La pixide.

Lichen pyxidatus.
Coralloides scyphiforme, tuberculis fuscis. Dillen. *Musc.* p. 79. t. 14. f. 6.
Muscus pyxioides. Loesel. *Pruss.* 171. no. 467.
Scyphus integerrimus. Scop. Carn. 2. 370.

Ce Lichen est composé d'entonnoirs simples, grisâtres. Il se trouve dans les landes, les bruyères, sur les murs et dans les endroits stériles. Il fleurit en hiver.

La Pixide est regardée comme un spécifique contre la coqueluche convulsive des enfans. Willis est le premier médecin qui l'ait employée; aussi la vante-t-il beaucoup. Parmi les modernes, le docteur Cullen, savant médecin Anglois, en a observé d'excellens effets, en la combinant avec le quinquina. On la préconise encore pour expulser les graviers et les calculs de la vessie.

D'après les observations de ces habiles médecins, j'ai fait prendre la décoction de ce Lichen, édulcorée avec le sirop d'*Erysinum*, à la dose de trois onces, ce qui a calmé la toux invétérée, et a rétabli la plupart des malades dans la

quinzaine. J'ai prescrit ce remède utilement à plus de quinze personnes.

Une forte décoction de Pixide guérit aussi la toux histérique.

27°. Lichen frangé. Pixide, ou Herpette frangée.

Lichen fimbriatus.

Coralloides scyphiforme gracile, marginibus serratis. Dillen. *Musc.* p. 84. t. 14. f. 8.

Scyphus proliferus. Scop. *Carn.* 1. 372.

Cette Algue paroît sous la figure d'un petit entonnoir, dont les bords sont dentés en scie. On la trouve ordinairement dans les bois stériles, arides, sur le tronc des arbres et par terre. Elle fleurit en hiver.

Elle a vraisemblablement les vertus de la précédente. Ses tubercules pourpres fournissent une belle teinture écarlate.

28°. Lichen des rennes. Coralloïde, ou Herpette des rennes.

Lichen rangiferinus.

Coralloides montanum, fruticuli specie, ubique candicans. Dillen. *Musc.* p. 107. t. 16. f. 29.

Frutex candicans. Scop. *Carn.* 2. 377.

Muscus corallinus, sive Corallina montana. Tab. *Icon.* 810.

Ce Lichen a des tiges rameuses, nombreuses, molles, cylindriques, fistuleuses, farineuses,

ramassées, blanchâtres, en arbrisseau. Il naît dans les bois, les landes stériles, les sables. Il fleurit en hiver.

C'est la principale nourriture des rennes. Les cerfs, les daims, les chevreuils, en mangent avec avidité en hiver. Les habitans de la Suède, de la Carniole, engraissent leur bétail avec ce Lichen, qui plaît également aux porcs.

Hessel rapporte qu'en Esclavonie le peuple mêle de ce Lichen en poudre, avec de la farine de froment, pour en faire du pain, dans les années de famine et de disette. Il entre aussi dans la poudre de Chypre.

290. Lichen pascal.

Lichen paschalis.

Coralloides crispum et botryforme, alpinum. Dillen. *Musc.* p. 114. t. 17. f. 33.

Corallina alpina valde crispa. Pet. *Mus.* t. 65. f. 7.

Muscus cupressiformis ramosus. Loesel. *Pruss.* 168. t. 48.

Ce Lichen a la forme d'un petit arbrisseau solide, comme pierreux, dont la tige est de la grosseur d'une plume d'oie. Il se trouve dans les forêts froides, stériles et montagneuses, dans toutes les saisons, sur les rochers.

Le gibier, les animaux sauvages s'en nourrissent pendant le tems des frimats. Il offre la même utilité que le Lichen des rennes.

300. Lichen roccelle. Orseille des Canaries.

Lichen roccella.

Coralloides corniculatum, fasciculare, tinctorium, fuci teretis facie. Dillen. *Musc.* p. 120. t. 17. f. 39.

Alga tinctoria. Magn. Bot. app. 289.

Fucus verrucosus tinctorius 7. B. 3. p. 797.

Ses ramifications sont droites, cylindriques, légérement comprimées, corniformes. Ce Lichen est indigène aux îles Canaries ; il se trouve aussi dans quelques îles de la Méditerranée, sur les rochers. C'est lui qui fournit la belle teinture de lilas.

L'Orseille de première qualité, qui est une pâte molle, d'un rouge violet ou colombin, parsemée de taches nuancées et marbrées, qui se trouve dans le commerce pour teindre la soie et la laine, est une préparation faite avec ce Lichen. On prépare l'Orseille de diverses manières ; voici les deux principales.

10. Il faut réduire cette Algue en poudre fine, l'arroser légérement avec de la vieille urine d'homme, remuer ce mélange plusieurs fois le jour, en y jetant chaque fois, un peu de soude pulvérisée, et continuer ce procédé, pendant quelques jours, jusqu'à ce que la matière fournisse une couleur colombine. C'est dans cet état qu'il faut la mettre dans un tonneau de bois, en observant de garnir la surface, avec de l'urine ou avec de

la lessive de chaux ou de gypse. Telle est l'Orseille des Florentins.

2°. Prenez une livre d'Orseille du Levant, mondée et bien nette ; ayez soin de l'humecter avec de l'urine à demi-putréfiée ; ajoutez ensuite du salpêtre, du sel gemme, du sel armoniac, le tout en poudre, de chacun deux onces ; faites macérer ce mélange pendant douze jours, ayant soin de l'agiter de tems en tems, jusqu'à parfaite imprégnation ; laissez-le alors en repos pendant deux jours entiers ; puis ajoutez-y deux livres et demie de potasse pilée et une livre et demie de vieille urine : laissez reposer encore la matière pendant huit jours ; mettez-y ensuite une pareille quantité d'urine, et enfin deux gros d'arsenic en poudre : alors cette composition ayant bien fermentée, sera en état de servir à la teinture.

On reconnoît la bonté de l'Orseille préparée, en mettant un échantillon de cette pâte liquide sur le bord de la main, et la laissant sécher ; ensuite, on lave la place avec de l'eau froide : si l'Orseille ne paroît s'être déchargée qu'un peu de sa couleur, on doit juger et conclure, que cette teinture est en état de réussir.

31º. Lichen entrelacé. Usnée efficinale.

Mousse d'arbre.

Lichen plicatus.
Usnea vulgaris, loris longis implexis. Dillen. Musc. p. 56. t. 11. f. 1.
Anthelos fagi. Aldrov. *Dendr.* 251.
Muscus arboreus, usnea officinarum. C. B. 361.

Cette mousse est blanchâtre ; elle a des tiges filamenteuses, longues, branchues, penchées. Plusieurs espèces d'arbres lui servent d'habitation ; elle préfère sur-tout les plus caducs dans les forêts antiques, et se montre en tout tems. Elle est entrelacée, comme les cheveux dans la plique polonoise.

Cette Usnée a la réputation d'être astringente, vulnéraire. Prise en décoction, elle arrête le vomissement, le cours de ventre et l'hémorragie, fortifie l'estomac, dissipe les fluxions, dessèche les excoriations, raffermit les hernies ombilicales, est recommandée contre la coqueluche épidémique des enfans, en la donnant en poudre, depuis vingt jusqu'à trente grains, selon l'âge ; elle est d'ailleurs anodine.

Les Lapons se guérissent de la teigne et de la gratelle avec cette Usnée.

J'en ai fait prendre à des enfans enrhumés, mêlée avec du serpolet, toujours avec avantage.

 Cette

Cette plante, fausse parasite, offre une odeur agréable, ce qui fait que les parfumeurs l'emploient dans la poudre de Chypre. Mêlée avec la poudre à tirer et le plomb, elle facilite et accélère la détonation. Découpée en petits morceaux, elle peut servir à doubler les habillemens d'hiver. Macérée avec l'alun, elle teint les laines en vert.

Indépendamment de tout cela, elle donne encore une teinture jaune.

32°. Lichen barbu. Usnée barbue.

Lichen barbatus.

Usnea barbata, loris tenuibus fibrosis. Dillen. *Musc.* p. 63. t. 12. f. 6.

Muscus capillaceus longissimus. C. B. p. 361.

Cette Usnée est filamenteuse, fibreuse, cylindrique, très-ramifiée, un peu articulée. Elle se trouve dans les bois, sur les arbres, notamment sur le chêne, le hêtre. Sa poussière est inflammable.

Cette mousse étoit déjà en usage dans la médecine du tems de Dioscoride : elle est recommandée contre les maladies de la matrice, les insomnies, le vomissement et le dévoiement; elle prévient, dit-on, l'avortement, arrête les hémorragies internes et externes, et guérit la jaunisse.

Sa décoction est employée pour faire naître et croître les cheveux.

C.

Infusée dans l'eau, elle donne une couleur rouge et orange, fréquemment employée en Pensylvanie.

J'ai prescrit, plusieurs fois, l'Usnée barbue, en guise de thé, à des femmes vaporeuses, sans en avoir obtenu de soulagemens marqués.

330. Lichen radiciforme. Usnée radiciforme.

Lichen radiciformis.
Usnea radiciformis. Scop. *Diss.* p. 95. n°. 16. t. 8.

Ce Lichen est très-long, très-ramifié, glabre, rond, en forme de racine, d'un brun noirâtre. Il se trouve en automne, quelquefois sur des troncs et branches d'arbres pourris, d'autres fois sur des pierres.

On peut en faire de l'amadou. En le brûlant, il répand une odeur de soufre ; son sel alkali est savonneux ; sa décoction, mêlée avec une solution d'alun, donne une lacque noirâtre.

Ce Lichen, nouvellement découvert, est parfaitement décrit par Weber, dans sa flore de Gottingue. Il n'est pas rare dans l'antique Hercinie, qui est la forêt Noire. MM. de Linné, fils, et Scopoli, ont chacun traité de cette Algue, dans des dissertations particulières.

34°. Lichen chevelu. Usnée chevelue.

Lichen jubatus.
Usnea jubata nigricans. Dillen. *Musc.* p. 64.
t. 12. f. 7.
Muscus arboreus niger et tenuior. Dod. *pempt.*
471.

Ce sont des filamens pendans, barbus, menus, ronds, noirs, longs, verruqueux, qui se trouvent dans les forêts épaisses, attachés aux troncs des arbres et sur les rochers.

Ce Lichen teint en rouge, et sert à nourrir les rennes.

Il est vanté en médecine, contre les exulcérations de la peau.

35°. Lichen hérissé. Usnée hérissée.

Lichen hirtus.
Usnea vulgatissima tenuior et brevior, sine orbiculis. Dillen. *Musc.* p. 67. t. 13. f. 12.
Lichenoides ramosum. Cels. *Ups.* 22.
Muscus ramosus. Tabern. *Icon.* 807.

Cette mousse est filamenteuse, très-branchue, droite. On la trouve en tout tems, par-tout, sur les arbres des haies et les rochers.

Elle est renommée pour faire renaître les chairs, et empêcher la chûte des cheveux. C'est un puissant incarnatif, et en même tems un bon remède contre l'alopécie.

360. Lichen doré.

Lichen vulpinus.
Usnea capillacea citrina , fruticuli specie. Dillen. *Musc.* p. 73. t. 13. f. 16.
Muscus aureus tenuissimus. Rai. *Syn.* 65.

Ce Lichen est filamenteux, genouillé ; il a de très-petits rameaux pointillés. On le trouve dans les bois, sur les arbres, les murs et les toits.

Les habitans de la Smolandie préparent avec cette plante, une teinture jaune pour les laines.

Les Norvégiens s'en servent pour détruire les loups ; ils en font à cet effet un mélange avec du verre pilé, en farcissent des chairs mortes, exposent cet appât pendant la gelée, et ce moyen trompe rarement leur attente.

370. Lichen fleuri. Usnée, ou Herpette fleurie.

Lichen floridus.
Usnea vulgatissima , tenuior et brevior , cum orbiculis. Dillen. *Musc.* 69. t. 13. f. 13.
Muscus ramosus floridus. Tabern. *Icon.* 808.

Le Lichen fleuri est composé de rameaux longs, cylindriques, avec des filamens capillaires. On le trouve dans les bois, sur les branches des vieux arbres.

Il donne une belle teinture violette.

380. Hépatique des fontaines. Marchante étoilée.

Marchantia polymorpha.
Lichen , fusch. Hist. 179.
Lichen fontanus major , stellatus æque , ac umbellatus et cyathophorus. Dillen. *Musc.* p. 523. t. 76. f. 6.
Fregatella. Cæsalp. 611.
Hepatica officinarum. Vaill. *Par.* 97.

L'Hépatique se présente sous la forme d'une expansion membraneuse, rampante, longue, branchue, verte, en lobes, avec des cupules séminales. Elle se rencontre dans les endroits humides, les fontaines, les moulins, au bord des bois, à l'ombre, et fleurit en mai.

Cette plante est excellente pour les maladies du poumon et du foie ; elle divise les humeurs visqueuses de ces viscères, et convient aussi dans les affections cutanées. On la conseille après les chûtes, et contre les maladies laiteuses et le scorbut. Elle est amère, aromatique, bitumineuse, abstersive, incisive, vulnéraire, sudorifique, apéritive, résolutive, désobstructive. On prescrit l'Hépatique des fontaines en apozème, à la dose d'une poignée pour l'homme, et de deux ou trois pour les animaux.

J'ai fait prendre de cette plante, pendant quinze jours, infusée dans du petit lait clarifié, contre les embarras du foie et des viscères du bas-ventre,

une poignée suffisoit pour une chopine de petit lait, que je faisois prendre au malade en trois fois. J'ai guéri six personnes avec ce médicament, aidé par un régime exact et les purgatifs auxiliaires.

39°. Marchantie conique.

Marchantia conica.

Lichen vulgaris major, pileatus et verrucosus. Dillen. *Musc.* p. 516. t. 75. f. 1.

Hepatica vulgaris major, seu officinarum italica. Mich. *Gen.* p. 3. t. 2. f. 1.

Cette plante paroît sous la forme d'une expansion membraneuse; elle produit de petits chapitaux en manière d'éteignoir, et prend naissance sur les murailles, les rochers, parmi les herbes, à l'ombre : sa floraison est précoce, et paroît dès le mois de mars.

L'Hépatique conique est âcre, pénétrante, résolutive, antiscorbutique, et indiquée spécialement contre les chûtes.

40°. Lichen jaune. Bisse jaune.

Lichen flavus. Hagen, *Lich.* 39. no. 5.
Byssus candelaris.
Byssus pulverulenta flava, lignis adnascens. Dillen. *Musc.* p. 3. t. 1. f. 4.
Lepra candelaria. Vigger. *Primit.* n°. 1039.

Ce Lichen forme une croûte veloutée, très-

fine, poudreuse, jaune, persistante. Il prend naissance sur les anciens murs, sur le bois, sur l'écorce des arbres, notamment sur celle du prunier, et sur les toits exposés aux vents humides. On le trouve dans les quatre parties du monde.

Il colore et teint en jaune.

41°. Lichen iolithe. Bisse odorant.

Lichen iolithus. Hagen. *Lich.* 37.
Bissus iolithus.
Iolithus, S. Lapis violaceus. Schwenef. *Foss.* 382.

Il forme une croûte large, poudreuse, sanguine ou rouge étant jeune ; il jaunit en vieillissant. Ce Lichen a une odeur d'iris ou de violette : il prend naissance dans le sable, la glaise, les forêts épaisses.

Les Suédois l'emploient en médecine, contre les fièvres exanthémateuses et la teigne.

L'art du Teinturier en retire une belle couleur jaune odorante ; sa finesse, sa ténuité, le rendent propre aux mêmes usages économiques que les autres Algues.

420. Nostock des Allemands. Tremelle nostock.

Mousse fugitive.

Tremelle nostoc.
Lichen gelatinosus plicatus undulatus , laciniis crispis granulosis. Hall. *Hist.* n°. 2041.
Tremella terrestris sinuosa , pinguis et fugax. Dillen. *Musc.* p. 52. t. 10. f. 14.
Nostoc. Adans. *Fam.* 13.

C'est une substance gélatineuse et membraneuse, d'un verd pâle ou d'un roux sale. Le Nostock se trouve communément dans les prairies, après la pluie, parmi les mousses et les graminées, dans le printems et l'été.

M. Magnol, professeur de botanique à Montpellier, est le premier qui ait rangé cette production fugitive parmi les plantes. Je ne m'étendrai pas sur les fictions et les contes merveilleux des anciens sur cette substance éphémère. Les Alchymistes l'ont décorée de noms et d'épithètes célestes, et la regardoient comme le principe radical de toute la nature végétale.

M. Geoffroi a écrit, d'après un Médecin Suisse, que l'eau distillée du Nostock, à la seule chaleur du soleil, prise intérieurement, calme les douleurs, guérit les ulcères les plus rebelles, même les cancers et les fistules, si l'on en imbibe des linges ou des flanelles, que l'on applique sur le

mal. Sa poudre, à la dose de deux ou trois grains, produit, dit-on, le même effet.

Respectons cette autorité ; mais cette substance fugitive ne paroît pas capable de détruire les vices cancéreux, fistuleux ; ni les ulcères invétérés ; je l'ai employé, tant à l'intérieur qu'en topique, contre des cancers, sur trois personnes, sans en retirer le moindre succès.

Les Pharmacologies vantent cette espèce de mousse, comme émolliente, vulnéraire, résolutive, antiphlogistique, ophtalmique, et contre l'esquinancie : la dose est de quatre gros en décoction.

Les paysans du Nord s'en servent pour exciter l'accroissement des cheveux.

TABLE

Des LICHENS *qui pourroient se substituer les uns aux autres.*

1. AU Lichen *Calcarius*, le *Rupestris* de Weber et le *Cinereus* de Linné.
2. Au *Candelarius*, le *Flavescens* de Jacquin, et le *Fulvus* de Necker.
3. Au *Tartareus*, le *Subfuscus*.
4. Au *Saxatilis*, le *Laciniatus* de Weis.
5. Au *Fahlunensis*, le *Centrifugus*, le *Physodes* et l'*Olivaceus*.
6. Au *Parietinus*, le *Stellaris*.
7. A l'*Islandicus*. Plusieurs Lichens de Dillen et de Haller.
8. Au *Furfuraceus*, le *Prunastri*.
9. Au *Farinaceus*, le *Tinctorius* de Weber, et le *Calicaris* de Linné.
10. Au *Calicaris*, le *Rostratus* mâle et femelle de Scopoli, et le *Fraxineus* de Linné.
11. Au *Prunastri*, le *Caperatus*, le *Calicaris* et le *Farinaceus*.
12. Au *Juniperinus*, le *Parietinus* ; sa substance pulvérulente ressemble à celle de la bisse des chandeliers.
13. L'*Aphthosus*, le *Caninus*. Weis, Scopoli, et d'autres Lichénographes, ne les séparent que comme variétés.

14. Au *Caninus*, le *Rufescens* de Necker, le *Sylvaticus*, et le *Polyrrhisos* de Linné.

15. Au *Velleus*, le *Pustulatus*.

16. Au *Deustus*, l'*Erosus* de Weber.

17. Au *Cocciferus*, le *Cornucopioides*, le *Digitatus*, dont Weber fait des variétés, tandis que Weis établit le *Cocciferus*, variété du *Pyxidatus*.

18. Au *Pixidatus*. Sous le titre de *Lichen squamosus*, Weber fait entrer les Sciphifères des environs de Gottingue, comme le *Fimbriatus*, le *Cornucopioides*, le *Digitatus*, le *Gracilis*. Scopoli en fait encore davantage. Weis rapporte au *Pixidatus*, le *Cornutus*, le *Fimbriatus*, le *Cocciferus*, le *Gracilis*. Hudson range à l'article du même Lichen, comme variété, le *Fimbriatus*, le *Cocciferus*, le *Cornucopioides*, le *Cornutus*, le *Deformis*, le *Digitatus*, et le *Gracilis* de Linné, ainsi que ses, *Filiformis*, *Exiguus*, *Foliaceus*, *Ventricosus* ; alors le cylindrique du chevalier de la Marck, doit entrer avec cette espèce, ainsi que le *Tuberculatus* de Hagen, et le *Radiatus* de Schreber.

19. Au *Rangiferinus*, le *Fragilis*, l'*Uncialis*, le *Globiferus* et le *Paschalis*.

20. Au *Roccella*, le *Parellus* et le *Prunastri*.

21. Au *Plicatus*, le *Floridus* et le *Hirtus*.

22. Au *Barbatus*, ceux du n°. précédent.

23. Au *Radiciformis*, le *Floridus*, le *Barbatus* et le *Hirtus*.

25. Au *Hirtus*, le *Floridus*.

TABLE

DES NOMS FRANÇOIS.

Bisse,	Pag. 38, 39.
Coralloide,	28, 29.
Gallette,	8.
Hépatique,	37.
Herbe aux poumons,	17.
de montagne,	14.
du feu,	26.
Herpette chandellière,	8.
écarlatine,	26.
éperonnée,	8.
farineuse,	19.
fleurie,	36.
frangée,	28.
du genevrier,	21.
laineuse,	24.
du prunellier,	20.
pustuleuse,	24.
des rennes,	28.
rôtie,	25.
tartarisée,	9.
Lichen aphtheux,	21.
barbu,	3.
blanc,	17.
brûlé,	25.

Lichen calcaire,	Pag. 8.
chevelu,	35.
coccifère,	26.
doré,	36.
entrelacé,	32.
farineux.	19.
fleuri,	36.
frangé,	28.
furfuracé,	19.
à gobelets,	20.
hérissé,	35.
jaune,	38.
infernal,	13.
iolithe,	39.
d'Islande,	14.
laineux,	24.
des murs,	13.
des mousses,	10.
ombiliqué,	12.
parelle,	10.
pascal,	29.
pixide,	27.
du prunellier,	20.
pustuleux,	24.
radiciforme,	34.
des rennes,	28.
de roche,	11.
safrané,	24.
tartarisé,	9.
des Teinturiers,	12.
de terre,	23.
Marchante,	37, 38.

Mousse à feuilles d'absinthé,	Pag. 19.
d'arbre,	32.
de chien,	23.
d'Islande,	14.
fugitive,	40.
Nostock,	Ibid.
Orseille des Canaries,	30.
d'Islande,	14.
du prunellier,	20.
Parelle d'Auvergne,	10.
Perelle des murs,	13.
Pixide,	26, 27, 28.
Pulmonaire de chêne,	17.
Pulmonette calicaire,	20.
canine,	23.
Tremelle,	40.
Usnée chevelue,	35.
du crâne humain,	11.
fleurie,	36.
hérissée,	35.
officinale,	32.
radiciforme,	34.

TABLE

DES NOMS LATINS.

*A*lga,	Pag. 30.
Anthelos,	32.
Byssus,	8, 38, 39.
Corallina,	28, 29.
Coralloides,	26, 27, 28, 29, 30.
Frutex candicans,	28.
Fregatella,	37.
Fucus,	30.
Hepatica,	37, 38.
Jolithus,	39.
Lapis violaceus,	ibid.
Lepra candellaria,	38.
Lichen,	37, 38, 39.
aphthosus,	21.
barbatus,	33.
calicaris,	20.
candelarius,	8.
caninus,	23.
cocciferus,	26.
croceus,	24.
deustus,	25.
farinaceus,	19.
fimbriatus,	28.
flavus,	38.
floridus,	36.
fahlunensis,	12.
furfuraceus,	19.
hirtus,	35.
Islandicus,	14.
jubatus,	35.
iolithus,	39.
juniperinus,	21.

Lichen muscorum, . . . Pag. 10.
 nivalis, 17.
 omphalodes, 12.
 parellus, 10.
 paschalis, 29.
 parietinus, 13.
 prunastri, 20.
 pulmonarius, 17.
 plicatus, 32.
 pustulatus, 24.
 pyxidatus, 27.
 radiciformis, 34.
 rangiferinus, 28.
 roccella, 30.
 stygius, 13.
 velleus, 24.
 vulpinus, 36.
Lichenoides 8, 9, 10, 11, 12, 13, 14, 17, 19,
 20, 21, 23, 24, 25, 35.
Marchantia, 37, 38.
Muscofungus, 20.
Muscus 11, 14, 17, 19, 21, 23, 27, 28, 29, 32,
 33, 35.
Nostoc, 40.
Pulmonaria, 17.
Scutellaria tartarea, . . . 9.
Scyphus, . . . 26, 27, 28.
Tremella, 40.
Verrucaria muscorum, . . . 10.
 tartarea, . . . 9.
Usnea, . . 32, 33, 34, 35, 36.

RECHERCHES
ET
EXPÉRIENCES
SUR LES DIVERS LICHENS,

DONT ON PEUT FAIRE USAGE EN MÉDECINE ET DANS LES ARTS.

Mémoire à qui le second prix a été adjugé par l'ACADÉMIE de Lyon, en 1786.

Hinc nemo sapiens ulterius dicere audebit, nihil agere, bonoque otio abuti illos, qui Muscos et muscas legendo, opera creatoris admiranda contemplantur, inque usus debitos, convertere docent. LINNÆUS, Amænit. Acad. de mundo invisibili.

Par M. AMOREUX, fils, Doct. Méd. en l'Université de Montpellier, de la Société royale de cette ville, et de plusieurs Académies.

SECOND MÉMOIRE.

1787.

RECHERCHES
ET EXPÉRIENCES
SUR LES DIVERSES ESPÈCES
DE LICHENS,

Dont on peut faire usage en Médecine et dans les Arts.

LA nature se montre toujours plus belle et plus riche, elle est toujours plus nouvelle, pour l'observateur. Ce n'est pas qu'elle ne soit ce qu'elle fût dans tous les tems ; riche de son propre fonds, belle par la variété des scènes qu'elle présente, elle ne paroît nouvelle qu'à chaque mutation de saison ou de climat, et aux yeux clairvoyans qui la contemplent.

Les végétaux qui, par leur multitude et la diversité de leur forme, devroient fixer nos regards et notre admiration à chaque pas, ne sont bien connus que d'un petit nombre d'hommes, qui font une étude exacte de ces productions natu-

relles. La connoissance des plantes est, à la vérité, infinie, et plus elle s'étend, plus elle a d'attraits. Les Botanistes de tous les siècles n'ont pu suffire à les bien distinguer, à les rassembler, à déterminer leur nombre ; leurs recherches et leurs observations particulières n'ont pu porter que sur celles des pays qu'ils ont parcourus. On se lasseroit à faire seulement l'inventaire du règne végétal ; l'œil s'y perd, la mémoire s'y confond. Qui en assignera enfin la dernière borne ? Qui saura distinguer le plus petit chaînon qui ferme cette longue chaîne ? Celui-là seul s'appercevra de l'énorme différence qui existe entre les deux chaînons extrêmes, et de la liaison qui existe entre tous. D'une mousse, d'un *Byssus* à peine visible, à l'immense *Baobab*, quelle distance prodigieuse ! Ce sont pourtant deux végétaux.

Les livres saints, pour nous donner une grande idée des vastes connoissances du plus sage des Rois, nous disent qu'il connoissoit toutes les plantes, depuis le cèdre du Liban jusqu'à l'hysope. Ou l'hysope du Peuple-Dieu n'étoit pas la nôtre, ce qui est assez probable, ou il restoit prodigieusement de plantes, que Salomon avoit négligé de connoître. En suivant la dégradation des formes, il y a sans doute autant et encore plus de plantes au dessous de l'hysope, qu'il n'y en a, qui, par leur stature, se rapprochent du cèdre altier ; je ne veux pas même y comprendre le labyrinthe du monde invisible ou infusoire.

(3)

L'esprit de recherches qui caractérise notre siècle, a pénétré et fouillé dans les recoins de la nature, et y a souvent trouvé des êtres inconnus aux siècles antérieurs. Cette classe nombreuse de plantes, long-tems confondue, indéterminée, se présente dans un nouveau jour. La patience et la sagacité de quelques modernes ont presque forcé la nature à dévoiler un secret, qu'elle tenoit depuis long-tems en réserve sur le caractère et la reproduction des plantes, appelées *Cryptogamies*; et c'est à la faveur d'un instrument plus perçant que l'œil humain, on pourroit dire d'une invention plus qu'humaine, que ce secret important a été arraché. Vallisnieri, Micheli, Dillen, Zoega, les deux Linné, Haller, les Jussieu, Réaumur, Bobart, Plumier, Hans-sloane, Catesby, **Petiver**, **Gleditsch**, Adanson, Gmelin, Scopoli, Necker, Screiber, Schmiedel, Müller, Weiss, Nunckhausen, l'abbé Fontana, Lammersdorff, Koëlreuter, Weber, Weigel, Hedwig, Hoffmann (†), Hagen et autres, sont les savans Argonautes qui ont plus ou moins concouru, pour leur part, à remporter cette belle conquête sur la nature. Ce qui intéresse d'autant plus la Botanique, que la Cryptogamie en étoit, pour ainsi dire, la partie métaphysique.

Parmi les familles qui composent les différens

(†) L'Auteur rendoit hommage à ce savant, sans se douter qu'il l'auroit pour adversaire; aujourd'hui il se félicite d'être entré en lice avec lui, et désire l'avoir pour ami.

ordres de cette classe immense, et qui a toujours fait le tourment des Botanistes, les *Lichens* en forment une toute particulière, dont le caractère le plus apparent, est la privation des parties ou des organes qui constituent le caractère des végétaux parfaits, même de leurs congénères cryptogames. Ainsi, ce genre de plantes, a à peine l'apparence végétale (*). Le plus souvent, sans racines, sans feuilles et sans tiges, les différentes espèces paroîtront, si l'on veut, être toutes racines ou empatemens, toutes tiges ou rameaux, et toutes feuilles, si l'on prend pour telles l'expansion foliacée qui constitue la plante entière. Les unes présentent des fleurs assez sensibles ; on a même distingué des fleurs mâles et des fleurs femelles ; ce qui est indubitable pour certaines, quoique Tournefort l'ait nié. Les *Peltæ* sont certainement des fleurs mâles. Une poussière farineuse, qui en recouvre d'autres, les imbriquées et les foliacées principalement, a été prise pour la poussière séminale, ou plutôt pour le fruit. Quelques espèces sont, pour ainsi dire, muettes, et ne disent rien à cet égard à l'observateur le plus attentif ; ce qui fait que quelques auteurs ont pris le parti de refuser absolument les organes sexuels

(*) On distingue à peine quelques *Lichens* de certaines pierres figurées. Ainsi on prendroit, si l'on n'y faisoit attention, le *Graptolithus mappalis*, lin. mineral. pour le *Lichen geographicus*, et pour tel autre.

ou les parties de la fructification, à la famille des Cryptogames (*). Enfin, tantôt ce ne sont que des filamens suspendus à des branches d'arbres, ou des plantules qui gazonent la terre; tantôt ce sont des plaques éparses, relevées en bosse, ou des croûtes sèches qu'on distingue à peine de la pierre et de l'écorce, auxquelles elles adhèrent; ce qui les fait soupçonner, avec vraisemblance, d'être des parasytes, quoiqu'on ait tâché (**),

(*) On s'est trop pressé de nier ce qu'on n'avoit pu voir. M. de Necker est du nombre. Mais M. Hedwig a prouvé par ses découvertes, que les mousses avoient des étamines et des anthères, et qu'elles se propageoient par semences; ce qu'il n'a pas fait, sans renverser les notions qu'on avoit eues jusqu'ici, sur ces petites plantes.

(**) C'est M. Hagen qui a voulu laver les *Lichens* de ce blâme. Cependant, il n'est que trop vrai que les *Lichens*, ainsi que les mousses et le Guy, forment ce qu'on appelle la Lèpre des arbres, quelqu'argument qu'on ait tiré de ce que les *Lichens* croissent aussi sur le bois mort, pour prouver qu'ils ne portoient aucun préjudice aux arbres. Il est de fait, que les arbres atteints de cette lèpre, languissent, et que les fruitiers deviennent stériles. Le moyen qu'imagina M. de Bessons, pour délivrer les arbres de ces plantes parasites, prouve qu'elles pompent une partie de la sève, et qu'on rend la vigueur aux arbres, en les débarrassant. Ce moyen consiste à faire une incision verticale, avec la pointe d'une serpette, sur l'écorce des arbres,

en dernier lieu, de les venger de cette imputation, qui n'est pas absolument fausse.

Les *Lichens* ont, comme toutes les plantes, un état de vigueur ; mais ils ont de plus une apparence de mort, que je serois tenté d'appeller une asphyxie végétale, comme étant particulière à plusieurs Cryptogames, et que d'autres plantes organisées avec plus d'appareil, ne supporteroient pas long-tems, sans perdre entièrement la vie. Pour la redonner aux *Lichens* et aux mousses, il ne faut qu'un peu d'humidité, et elles en supportent l'excès sans pourrir. Leur vitalité n'est donc que suspendue, sans être absolument détruite, lorsque la fraîcheur leur manque pendant l'été. L'automne et l'hiver sont les saisons qui les raniment et qui les propagent.

Avec cette propriété singulière de se reproduire si facilement, les *Lichens* deviennent les plantes de tous les pays et de tous les climats, pourvu que la saison des pluies ou l'humidité de l'athmosphère, y règne à son tour. C'est ainsi que l'Amérique méridionale et la septentrionale ont

le long du tronc, et qui pénètre jusqu'au bois. Cette longue plaie se cicatrise au bout d'un certain tems, après quoi l'écorce est toujours nette, et il n'y vient plus ni mousse, ni *Lichen*. Nous renvoyons, pour l'explication des effets de ce remède mécanique, à l'*Histoire de l'Acad. roy. des sciences*, ann. 1716, où il est rapporté.

leurs *Lichens*. Les régions les plus chaudes de l'Europe ont les leurs, à cause de cette alternative de saisons qui leur est nécessaire ; mais aucune contrée n'est plus favorable à des plantes, qu'on ne pourroit aujourd'hui appeller qu'abusivement spontanées, que celles qui ont leur direction vers le nord. Les expositions boréales leur présentent le même avantage dans d'autres climats plus tempérés : on y trouve des collines toutes mousseuses dans des lieux frais et humides. On peut consulter les écrits des Botanistes, qui ont été les plus soigneux à décrire les plantes de leur pays, pour s'assurer de ce que j'avance. C'est une vérité qui devient sur-tout manifeste, si l'on compare les *flores* des pays méridionaux avec celles du nord. Barrelier n'en a pas beaucoup recueilli dans son ouvrage, sur les plantes observées en France, en Espagne et en Italie ; on n'y trouve pas même la dénomination de *lichen*, quoique les figures qui accompagnent cet ouvrage, en représentent quelques-uns, sous le nom de *Muscus*, etc. Il ne faudroit pas conclure précipitamment de cet oubli, que l'on soit au dépourvu de *Lichens* dans ces trois états ; on peut en inférer seulement que Barrelier s'est moins occupé de ces petits objets, dont on avoit de son tems aussi peu fixé le nom, que le caractère. Dillen lui-même, qui, après Micheli, a le mieux suivi l'histoire des mousses, n'avoit pas encore établi, en 1741, une bonne division de

ces plantes. Il a nommées *Usnées*, plusieurs mousses, qui sont reconnues pour être des *Lichens*; il a appelé *Lichenoides*, un grand nombre de mousses, qui sont aussi du même genre ; et *Lichenastrum*, des mousses, proprement dites, ainsi que des *Jungermania*. Enfin, et ce qui paroîtra extraordinaire, Dillen n'a conservé l'ancien nom de *Lichen*, qu'à des plantes qui s'éloignent absolument de ce genre, selon les notions des Botanistes modernes, et qui sont les *Marchantia*, les *Riccia*, etc. de M. de Linné. Cependant, dans l'ouvrage qui lui assura sa réputation, le Catalogue des plantes de Giessen, publié en 1719, et dans son nouveau *Plantarum genera*, qui fait suite, Dillen avoit partagé les *Lichenoides*, les *Lichens* et les *Lichenastrum*, dont il comptoit en tout 90 espèces dans son pays, et il leur donnoit à chacun ce caractère :

1. LICHENOIDES; *Musci capitulis floridis destituti, peltis et tuberculis præditi.*

2. LICHENES; *Musci capitulis floridis donati, durioribus et polycoccis pediculis longioribus, insidentibus.*

3. LICHENASTRUM; *Id. . . . monococcis et pediculis brevioribus vix conspicuis insidentibus.*

Micheli et Dillen, sont les auteurs qui ont spécialement travaillé sur la famille des mousses. Micheli forma le genre de *Lichen*, Tournefort l'adopta, en le séparant des mousses, parmi

lesquelles il laissa encore plusieurs *Lichens*. Sur les quarante-quatre *Lichens* de Tournefort, il y a presque autant de variétés que d'espèces réelles. Il leur en ajouta trois dans ses corollaires, dont un est le *Lichen* grec, si connu pour la teinture, et qu'il avoit trouvé dans son voyage du Levant. Il auroit pu le voir en France ; nous le possédons sur les côtes de la Méditerranée.

M. Antoine de Jussieu eut l'idée de réunir les *Lichens*, avec les Champignons et les Agarics. Il s'en expliqua dans un mémoire à ce sujet, qu'on lit dans le volume de l'Académie royale des sciences, de l'année 1728, p. 377. Son illustre frère, Bernard, pensoit de même. M. Adanson, qui a adopté et perfectionné les familles des plantes de ces grands maîtres, a rangé les *Lichens* parmi les Champignons, *Fungi*, et il les a définis des lames parsemées d'écussons orbiculaires ou hémisphériques, attachés par leur centre ; ce qui ne paroît pas dire assez, ou paroît trop restreindre ce genre.

Enfin, M. de Linné en a fixé ainsi le caractère générique, d'après sa méthode : *Masculi flores numerosi, innati receptaculo sæpius orbiculato, maximo, nitido, plano, convexo aut concavo, glutinoso. Feminei flores et semina farinæ instar, sparsa in eadem vel distincta planta.*

Ce célébre Botaniste a donné ensuite, dans ses *Species Plantarum*, la concordance des phrases ou synonymes des auteurs, en y ajoutant les siens ; et il a imposé, à chaque espèce, des noms vulgaires, faciles à retenir.

Malgré cela, M. de Haller s'est vu forcé de dire : *Generis amplissimi communem definitionem non reperio*. Il a raison, mais il n'a pas mieux fait sur cela, que ses prédécesseurs. Les neuf ordres ou divisions e qu'en a fait M. Linné, ou plutôt qu'il a rectifiés et amplifiés d'après Micheli, distinguent, autant qu'il est possible de le faire par le *facies*, les espèces de *Lichens*, sauf la confusion qui naît de la dégénération de leur état naissant ou parfait, du sol, du climat, du changement de couleur, etc. qui produisent des variétés à l'infini ; on s'en est apperçu déjà d'un grand nombre, et M. de Haller les a saisies, pour la plupart, avec une perspicacité, qui n'appartient qu'au coup d'œil d'un maître. Il a porté le nombre de ceux de la Suisse jusqu'à 160, dans son *Enumeratio methodica stirpium Helvetiæ indigenarum*, qu'il publia en 1742 (*) ; tandis

(*) Il eût été à désirer que pour faciliter la connoissance de ces plantes et de toutes celles que M. de Haller a rapportées dans son grand ouvrage, il eût fait usage des noms spécifiques ou triviaux, introduits dans la botanique par M. de Linné, et qu'il en eût ajouté d'autres au besoin. Ces noms, en abrégeant la nomenclature, soulagent la mémoire, et portent souvent un caractère idéal et factice, qui indique la forme, les propriétés, ou l'habitation de la plante, et suffisent souvent pour la représenter à l'imagination, et la différencier des espèces voisines. A défaut

que Linné n'en a déterminé que 81 dans ses *Species Plantarum*, qui parurent en 1763. Sans doute que ce célébre Botaniste a voulu supprimer tous ceux qu'il n'a pas été à portée d'observer lui-même.

Ce qui prouve sur-tout combien la distinction de ces plantes minutieuses est difficile, c'est la différence des noms et des phrases, que leur ont donné les Auteurs. Dillen est tombé, plus que

de ces indices, on est réduit à citer des numéros, qui ne représentent rien, ou de longues phrases qui disent trop.

Les noms spécifiques ne sont certainement pas à négliger ; disons mieux, ils sont nécessaires pour désigner, d'une manière plus précise, les espèces distinctes des plantes, et pour mettre un frein à cette immense synonymie, qui confond et multiplie les noms, à l'infini. M. de Haller ne se flattoit point au reste d'avoir vu tout ce qu'il étoit possible de voir en ce genre, et il l'avoue : *Facile est definire quanta pars laboris supersit posteris*, dit-il dans sa préface. L'impossibilité de parcourir toutes les Alpes, et l'incommodité de ces voyages, font qu'on laisse en arrière bien des objets à voir et à examiner de près. *Inde factum*, continue ce savant modeste, *ut muscorum et Lichenum procul dubio immensa vis in scopulosa illa nimborum patria, in horridis sylvis, uliginosis vallibus riguisque petris lateat intacta, plantæque non paucæ, aut prætervisæ sint, aut characteribus neglectis ita descriptæ, ut ad sua genera redigi nequeant.*

personne, dans cet inconvénient. Il nomme différemment, dans ses deux ouvrages, les mêmes espèces de *Lichens*. M. de Linné ne s'est pas mis à l'abri d'un pareil reproche, puisqu'il s'est quelquefois écarté de sa propre nomenclature, dans les différentes éditions de ses ouvrages.

Si les pays du nord sont plus fertiles en *Lichens*, il étoit raisonnable de s'attendre à en trouver une plus longue énumération dans les écrits des Botanistes de ces contrées. C'est ainsi que Von Linné, qui produisoit la Flore de Suède en 1745, en marque cinquante-six espèces et plusieurs variétés. Dans sa Flore de Lapponie, ouvrage important, à cause des bonnes observations, et devenu trop rare, il en compte trente espèces, et quelques variétés. Ses autres voyages dans le Nord, lui ont fait aussi découvrir des *Lichens* en grand nombre et des variétés sans fin (*).

(*) Cet Auteur dit, dans la *Flora Lapponica*, no. 436, au sujet d'un *Lichen*, qui est des plus communs dans les forêts, le *Digitatus* : *Specierum hujus generis enumeratarum tot tamque infinitæ dantur varietates, quot fere individua, quorum numerus redactus est ad longe majorem, quam qui fuerat primitus; studii, quod parciores adfert fructus, limites potius coercendos, quam amplificandos hic monetur summo cum jure, usque dum quis vel minimam inde deducat utilitatem. Si vero quis curiositatis luxuriantis gratia magnum numerum varietatum prædictarum colligere velit, illi Lapponiam, præ omni alia regione, commendarem.*

Un Botaniste Prussien, qui tout récemment a donné une histoire particulière des *Lichens*, en a reconnu presque autant dans sa seule patrie, qu'on en connoissoit par-tout ailleurs. M. Gleditsch nous avoit déjà appris (Acad. de Berlin, t. 19, ann. 1765,) que dans la marche de Brandebourg, les familles des *Orchis*, des *Gramens*, des joncs, des mousses et des champignons, y sont particulièrement multipliées. C'est une preuve que l'empire de Flore y est plus étendu, que le domaine de l'Agriculture. M. Hagen a compris dans son ouvrage, les *Byssus*, et plusieurs des *Lichens* de Linné n'y sont pas. Il n'en a fait connoître que cinq nouveaux.

Enfin, ce qui prouve que les *Lichens* sont de tous les pays, et que c'est par défaut d'observation qu'on les a relégués dans le Nord, c'est qu'au centre de la France, on en a produit le catalogue le plus complet qu'il se puisse. La *Chloris Lugdunensis* (*), qu'on doit à un savant

(*) Le titre de ce curieux petit livre, a paru d'abord étrange; il n'a pu l'être, que pour ceux qui en ont ignoré l'étymologie, ou pour ceux qui n'étoient point assez au fait de l'Histoire littéraire de la Botanique. Ce mot, qui vaut bien celui de *Flora*, avoit déjà été employé par le savant Olaus Bromel, auteur de la *Chloris Gothica*, c'est-à-dire, du catalogue des environs de Gothenbourg, *ibid.* 1694, in-8o. M. Adanson a omis, je ne sais comment, cet auteur

naturaliste, fait dans son admirable précision le dénombrement de cent trois *Lichens* et de cinquante-quatre variétés, qu'on ne peut méconnoître aux noms spécifiques et à quelques notes concises. Il est à remarquer que Vaillant n'avoit mentionné que trente-trois *Lichens*, dans son fameux *Botanicon Parisense*, ouvrage d'une sécheresse extrême, et qui n'est relevé que par l'exécution typographique, que soigna le grand Boerhaave, et par la beauté des planches, où l'on reconnoît le rare talent d'Aubriet le dessinateur, l'ami et le compagnon de voyage de Tournefort.

J'ai cru devoir présenter le tableau des principaux *Lichens*, qui font espèce dans la nomenclature de M. Linné, pour exposer une partie des richesses que la nature nous offre en ce genre. Les additions de Linné le fils, de Scopoli, Weber, Weiss, Weigel, Schreiber, La Tourrette, Hagen, etc. augmenteroient infiniment ce tableau. (Nous les fournirons, s'il y a lieu.) Mais ce n'est pas du luxe de la nature dont nous voulons faire parade. Nous voulons plutôt séparer de ce tableau, les espèces qui peuvent être de quelque usage, et nous les désignerons plus particulièrement par leurs caractères ou leurs phrases botaniques.

dans son Catalogue chronologique ; il n'avoit pas échappé à l'illustre Seguier, ni à l'érudit Haller, qui en ont fait mention dans leurs bibliothèques botaniques.

Note de l'Editeur. Le chev. Von Linné a fait précéder d'un *Chloris Suecica*, la *Flora Suecica*, édition de 1755.

Auparavant, fixons un moment, notre attention sur cette manière d'être des *Lichens*, qui leur fait affecter certains lieux d'élection, ce que les Botanistes appellent, l'*habitation des plantes*. Les uns croissent sur la roche nue ; tantôt ils préfèrent les murailles, et tantôt les pierres brutes, les calcaires, quartzeuses ou graniteuses, qu'ils inscrustent de manière à ne pouvoir en être détachés qu'avec peine ; d'autres investissent l'écorce des arbres, et de certains arbres seulement, comme des chênes, des pins, des hêtres, des sapins, des bouleaux, des frênes, des saules, des pruneliers, des genevriers, des mûriers, des ormes, marronniers, figuiers, oliviers, ect. et le bois mort. Plusieurs se répandent à terre comme la mousse, dans les lieux arides ou ombragés, dans les haies, les forêts, les landes. Quelques-uns aiment les lieux humides, les marécages et les rochers, que baignent les vagues périodiques de la mer. Toutes ces habitations occasionnent inévitablement des formes différentes. Ce qu'il y a d'admirable dans ce genre, c'est que les *Lichens* vivent en société sans se nuire, comme font les autres plantes. J'ai rencontré, dans mes herborisations, cinq espèces de *Lichens*, des *Bryum*, des *Mnium*, des *Saxifrages*, des *Cardamine*, etc. sur un bloc de pierre calcaire, qui n'avoit pas vingt pans de circonférence, et qui s'élevoit de dessus le terrain pierreux d'une vigne. Bien plus, les *Lichens* croissent les uns sur les autres ; ils s'entent, pour ainsi dire, mais sans se onfondre ni faire alliance.

La couleur des *Lichens* est variée, sans avoir pourtant rien d'assez constant, pour servir à les distinguer. Les uns sont blancs, les autres gris ou verts, plusieurs sont jaunes, quelques-uns tirent sur le rouge, le brun, le noir, avec toutes les couleurs intermédiaires.

S'ils sont frais, ils paroissent comme des taches sur les arbres et sur les murailles qu'ils chamarrent ; s'ils sont secs, à peine les distingue-t-on de l'écorce, de la pierre ou de la terre, sur lesquelles ils reposent : enfin, ceux qui occupent de grandes masses, et qui couvrent les rochers par plaques diffuses, blanchissent le sommet des montagnes pelées et leur croupe rapide ; ils les font paroître, dans le lointain, comme si elles étoient couvertes de neige, au fort de la canicule. C'est sous cet aspect, que se présente en été, le Mont-Pilat, vu de Lyon même. (Voyage au Mont-Pilat, p. 19.) Les montagnes d'Auvergne et du Limousin, où l'on recueille la Pérelle, ou ORSEILLE d'Auvergne, celui de tous nos *Lichens*, qui est d'un plus grand usage dans les arts, présentent le même coup d'œil. Le *Lichen nivalis* est si commun sur les Alpes Lappones et Dalekarliènes, qu'il les blanchit aussi dans l'éloignement. Toutes les forêts et les campagnes du Nord où abondent les *Lichens*, paroissent aussi blanches, que si elles étoient couvertes de neige en tout tems. Vus de plus près, la plupart des *Lichens*, les blancs sur-tout, paroissent n'être que des excrémens liquides d'oiseaux,

d'oiseaux, qui auroient été répandus çà et là sur les pierres, ou de blanc de chaux dont on auroit arrosé les rochers.

Depuis que les hommes de tous les rangs, se familiarisent avec les termes des arts et des sciences, ils en ont adopté plusieurs sans difficulté. Ainsi le mot *Lichen* a passé dans notre langue; il ne pourroit être d'ailleurs bien rendu, que par celui de *Rache*. En effet, le nom de *Mousse*, qu'on lui conserve, ne convient pas proprement à ce genre de plantes; celui d'*Algue* est trop vague, puisque, selon l'acception de Linné et de la plupart des Botanistes modernes, il comprend douze autres genres, outre celui des *Lichens*.

Les *Lichens* forment donc entr'eux, une famille collatérale de la grande famille des Algues; c'en est le genre le plus étendu; les *Lichens* et les mousses peuvent être regardés comme les infinimens petits du règne végétal. Quoiqu'au premier abord, les *Lichens* se ressemblent pour la plupart, ils ont pourtant des formes déterminées, nonobstant plusieurs variétés; et c'est sous ces formes, qu'on leur a principalement assigné des caractères distinctifs et des noms propres. Quelques-uns de ces noms, sont tirés du site de la plante, du pays où elle est plus commune, de sa couleur, de ses propriétés, etc. Il faut avouer aussi que plusieurs de ces noms triviaux disent à peu près la même chose, et qu'il y en a dans le nombre

B *

qui pourroient passer pour comparatifs et synonymes ; je dirois presque de certains, pour indécis ou pour ineptes.

M. de Linné a fort bien fait d'établir dans ce genre neuf divisions, qu'il appelle ordres, et qui servent à rapprocher ou à séparer les espèces sous des signes ou caractères communs. Nous emprunterons de ce grand maître toute la nomenclature qu'il a donnée, et que d'autres ont déjà poussée plus loin, ne réservant les caractères et une synonymie choisie, d'après cinq ou six auteurs, que pour les espèces qu'il nous importe davantage de connoître. La Flore de Suède de M. de Linné, celle de Lapponie du même auteur, et ses *Species Plantarum* (*), nous serviront de base ; les Bauhins, Dillen, Ray, Tournefort, Vaillant, et autres, renforceront la synonymie ou seront les accessoires.

(*) Je dois prévenir que je me sers de l'édition de 1745 pour la Flore de Suède, des *Species* de 1762, et pour la matière médicale, de l'édition de Schreber, 1772.

ORDRES DES LICHENS.

I.

LEPROSI TUBERCULATI.

1. Lichen scriptus.
2. —— geographicus.
3. —— rugosus.
4. —— sanguinarius.
5. —— fusco-ater.
6. —— calcareus.
7. Lich. atro-virens.
8. —— atro-albus.
9. —— ventosus.
10. —— fagineus.
11. —— carpineus.
12. —— ericetorum.

II.

LEPROSI SCUTELLATI.

13. Lich. candelarius.
14. —— tartareus.
15. —— pallescens.
16. Lich. subfuscus.
17. —— upsaliensis.

III.

IMBRICATI.

18. Lich. centrifugus.
19. —— saxatilis.
20. —— omphalodes.
21. —— olivaceus.
22. —— fahlunensis.
23. Lich. stygius.
24. —— cristatus.
25. —— parietinus.
26. —— physodes.
27. —— stellaris

IV.

FOLIACEI.

28. Lichen ciliaris.
29. —— Islandicus.
30. —— nivalis.
31. —— pulmonarius.
32. —— furfuraceus.
33. —— ampullaceus.
34. —— leucomelos.
35. —— farinaceus.

36. Lich. calicaris.
37. —— fraxineus.
38. —— fuciformis.
39. —— prunastri.
40. —— juniperinus.
41. —— caperatus.
42. —— glaucus.

V.

CORIACEI.

43. Lich. aquaticus.
44. —— resupinatus.
45. —— venosus.
46. —— aphthosus.

47. Lich. arcticus.
48. —— caninus.
49. —— saccatus.
50. —— croceus.

VI.

UMBILICATI, SQUALENTES QUASI FULIGINE.

51. Lich. miniatus.
52. —— velleus.
53. —— pustulatus.
54. —— proboscideus.

55. Lich. deustus.
56. —— polyphyllus.
57. —— polycrhizos.

VII.

SCYPHIFERI.

58. Lichen cocciferus.
59. —— cornucopioides.
60. —— pyxidatus.
61. —— fimbriatus.
62. Lich. gracilis.
63. —— digitatus.
64. —— cornutus.
65. —— deformis.

VIII.

FRUTICULOSI.

66. Lich. rangiferinus.
67. —— uncialis.
68. —— subulatus.
69. Lich. paschalis.
70. —— fragilis.
71. —— roccella.

IX.

FILAMENTOSI.

72. Lich. plicatus.
73. —— barbatus.
74. —— jubatus.
75. —— lanatus.
76. —— pubescens.
77. Lich. chalybeiformis.
78. —— hirtus.
79. —— vulpinus.
80. —— articulatus.
81. —— floridus.

Les recherches les plus scrupuleuses des Botanistes, n'étendroient pas beaucoup nos connoissances, si elles se bornoient à établir des noms, à dicter des phrases, quelques nécessaires que soient les noms et les descriptions faites avec ordre et méthode, pour éviter la confusion qui naîtroit de la multiplicité des objets, qui ont

entr'eux une certaine convenance. Les plantes étant connues, une curiosité naturelle, qui précède même souvent cette première connoissance, nous porte à savoir sous quel rapport elles pourroient nous intéresser davantage que par la simple vue. Quelle est sa propriété ou sa vertu ? De quel usage est-elle ? A quoi cela est-il bon ? sont les questions qui nous échappent, comme malgré nous, lorsque nous rencontrons, pour la première fois, une plante sur nos pas. La curiosité augmente, si nous la voyons cultivée avec soin, ou représentée par le dessein, la gravure et la peinture. Rien n'est plus raisonnable que ces questions. Eh ! combien peu de réponses satisfaisantes ! Combien sommes-nous éloignés de pouvoir en donner sur toutes !

Les plantes les plus apparentes et les plus spécieuses, sont principalement celles en qui l'on aimeroit à trouver le plus d'utilité. Mais la nature n'a pas consulté nos goûts, et nous ne consultons pas assez son pouvoir et ses intentions. Le chêne robuste ne porte que le gland léger ; une plante rampante produit un fruit immense. Une fleur brillante, élevée avec autant de soin que de luxe, n'a qu'un parfum qui se dissipe comme une vapeur ; telle autre n'a qu'un éclat passager. L'herbe des prés, souvent foulée, et qui croît d'elle-même, entretient la vie des animaux, qui contribuent tant à soutenir la nôtre.

Les *Lichens* sont du nombre des plantes qui

n'ont rien au dehors qui parle en leur faveur; mais elles sont recommandables par diverses propriétés, que le hasard et l'analyse ont fait appercevoir. Il n'est pas surprenant qu'à défaut d'inductions plus certaines, on ne puisse découvrir, soupçonner même les véritables qualités des plantes; et s'il en est, sur-tout dans le grand nombre de celles qui s'offrent de toutes parts, sur lesquelles nos doutes ou notre négligence aient pu laisser s'étendre, pendant des siècles, un voile obscur, ce sont celles qui font l'objet de ce mémoire. A peine trois ou quatre espèces étoient-elles employées, il n'y a pas long-tems, tandis qu'à la faveur des découvertes, des tentatives et du hasard, nous pouvons en compter aujourd'hui une trentaine d'espèces, qui, décidément, sont tirées de l'oubli. Puisse le tems, l'observation et l'expérience en augmenter le nombre, et les mettre dans nos mains, pour être converties en une infinité d'usages!

Ne nous en tenons donc plus aux fausses apparences, puisque, de toutes les plantes, les *Lichens* avoient été regardés comme les plus chétives; en effet, ils en ont à peine la forme. Ces plantes sont presque toujours vues avec dédain, ou avec trop d'indifférence, ou réputées comme parasites et proscrites par le cultivateur. Elles sont pourtant l'ouvrage du Créateur, qui leur a imprimé la première forme; elles n'ont rien de fortuit; et à ce titre seul, elles demandent

toute notre attention ; mais elles n'ont point été créées en vain , quoique nous ignorions encore tout ce à quoi elles peuvent être utiles. Elles suivent un ordre constant dans leur réproduction ; elles subissent certaines lois fixes de la végétation ; elles ne sont que plus admirables dans la simplicité de leur structure ; elles nous sont enfin de quelque usage, tâchons de leur en reconnoître d'autres.

Sur le nombre des *Lichens* connus, nous savons qu'il en est qui servent de pâture à quelques animaux. L'industrie humaine a su tirer parti de quelques autres. La nature travaille sur leur propre fonds ; elle s'en sert, comme de base, pour élever une partie du grand édifice de la végétation (*). Tous certainement seroient reconnus

(*) M. de Linné avoit fait cette belle remarque ; nous la lui rendons, en l'empruntant de sa dissertation *Œconomia naturæ, in amæn. acad.* T. II. p. 27.— *Lichenes crustacei primum vegetationis fundamentum sunt, adeoque inter plantas, licet à nobis flocci sæpius pensi, maximi tamen momenti in hoc naturæ œconomiæ puncto sunt habendi. Quando rupes primum e mari emergunt, undarum vi ita politæ sunt, ut fixam sedem in iis vix quidquam herbarum inveniat, prout ubique juxta mare videre licet ; mox vero incipiunt minimi lichenes crustacei has petras aridissimas tegere, sustentati non nisi exigua illa humi particularumque imperceptibilium copia, quam secum adduxerunt pluviæ et aer ; sed hi lichenes*

pour utiles et nécessaires, si l'expérience avoit décidé quel peut être leur meilleur emploi. La médecine, l'économie rurale et domestique, les arts, peuvent, à l'envi, se les approprier. Que de tentatives ne reste-t-il pas à faire! Mais l'art des expériences, le plus difficile de tous, ne prête son secours que dans des circonstances rares, et le hasard le favorise quelquefois; puisque l'homme le plus inventif et le plus ingénieux, ne trouve bien souvent que par occasion, ce qu'il ne cherchoit pas directement, sans pouvoir parvenir au contraire, au but qu'il se proposoit dans ses travaux et ses recherches. C'est beaucoup, quand on peut juger par parité et par analogie, et quand, d'une expérience, il naît des vues, des idées, pour en tenter de nouvelles.

La médecine est sans doute de tous les arts, celui où les heureuses découvertes sont les plus utiles, puisqu'elles tournent au grand avantage de l'humanité; mais aussi il est bien le dan-

tandem quoque senio consumti, in terram transeunt tenuissimam. In hac tum lichenes imbricati radices agere possunt; et in his demum putrefactis in humum que mutatis musci varii, ut pote hypna, brya, polytricha locum et nutrimentum postea aptum inveniunt. Ultimo tandem ex his pariter putrefactis, tantam humi copiam genitam cernimus, ut herbæ et arbusculæ facili negotio radicari et sustentari queant.

gereux ; c'est être téméraire, que de faire des épreuves sur la vie des hommes. Celles qu'on feroit sur les animaux, ne seroient pas toujours suffisantes, pour conclure des effets des remèdes et de l'analogie, entre la constitution de l'homme et celle de la brute.

Les expériences rurales sont plus aisées, et les méprises y tirent moins à conséquence. Les animaux ont un tact assez sûr, un instinct surprenant, qui peut les tromper quelquefois ; mais l'habitude les redresse, et les rend prudent pour la suite. L'odorat, plus délicat sans doute, ou plus étendu chez la plupart d'entr'eux, leur fait discerner les plantes bonnes ou inutiles, celles qui ont une saveur agréable, les appétissantes, les nuisibles et les vénéneuses.

On ne sauroit rendre propres aux arts certaines productions végétales, sans être guidé par l'analogie et par l'expérience. La botanique et la chimie prêtent, sur ce point, leurs secours mutuels ; et sans elles, on ne peut marcher qu'à tâtons, dans une route encore peu battue. L'une détermine les espèces des plantes, et les fait distinguer de celles avec lesquelles on pourroit les confondre ; l'autre les soumet à des analyses exactes ; elle les décompose, en sépare toutes les parties intégrantes, les associe de nouveau, les combine avec d'autres ; elle découvre enfin, l'affinité et la disconvenance par les mélanges.

La teinture a reçu plus particulièrement de ces

deux sciences, les lumières qui lui étoient nécessaires, pour dissiper la routine qui l'obscurcissoit. Ce n'est pas que le hasard n'ait présenté à de simples artistes, des méthodes, des procédés heureux, que des savans et les maîtres de l'art, n'auroient pu trouver qu'à force de réflexions et d'expériences coûteuses. Les ouvriers parviennent même à exécuter, avec la plus grande facilité, et comme machinalement, des mélanges de couleurs, des teintes, des nuances, qui ont coûté mille essais et des combinaisons sans fin aux inventeurs ; et cette adresse des ouvriers, qui reste cachée dans les ateliers, fait quelquefois le principal mérite des étoffes et la réputation des fabriques ; ce qui prouve, on ne sauroit le feindre, que la science n'a pas toujours éclairé l'artiste, sur-tout quand elle n'a pas précédé l'art, comme est celui de la teinture. Mais on ne peut disconvenir que les savans (ce qui doit s'entendre aussi des artistes expérimentés et des ouvriers intelligens,) n'aient constamment porté la perfection dans les arts, quand ils en ont examiné les principes et suivi les opérations.

Nous sommes persuadés que l'emploi des *Lichens* ne pourra être que général, pour la teinture sur-tout, quand on saura qu'on en possède presque en tous lieux ; que les espèces en sont très-nombreuses ; que les unes peuvent être suppléées par les autres ; que certaines donnent des teintes particulières ; que les climats peuvent influer sur

leurs qualités, comme sur celles de toutes les plantes ; que c'est un bien commun, qui ne coûte que la peine de le ramasser, et qui, par cela même, doit appartenir au peuple. Cette production, toute chétive, fait pourtant une branche de commerce, qui s'étend jusques dans l'Inde. Nous avons presque abandonné le *Kermès* de nos Garrigues, pour la Cochenille du Pérou et du Mexique. L'*Isatis* ou Pastel que nous recueillons avec peu de soins, a cédé à l'Indigo d'Amérique, qui fait des esclaves. Puissent les *Lichens* de nos forêts et de nos montagnes, suffirent à nos besoins ! puissent ceux de nos mers, nous faire oublier l'Orseille des Canaries ! puisse enfin l'art de guérir, tirer, de ce genre de plantes, de nouveaux remèdes aussi simples que salutaires !

La Cryptogamie est depuis les premiers tems de la médecine, en possession de nous en fournir, qui tiennent un rang distingué dans la matière médicale, et dont plusieurs passent, à bon droit, pour des spécifiques. Tel est l'Agaric de chêne, ce styptique puissant, qui arrête les hémorrhagies, comme par enchantement, lorsqu'il est appliqué sur l'ouverture de la veine ou de l'artère, et qui donne un moyen de faciliter les amputations; telles sont les fougères, dites mâles et femelles, réputées pour anthelmintiques, et spécialement contraires au *Tœnia*. Tel est le Polypode de chêne, qui, outre sa vertu légérement purgative, sert à combattre une maladie horrible, le pian.

Telle est l'Osmonde royale, qui a eu du succès contre le *rachitis*, le fléau des enfans. Tels sont aussi les Capillaires, les Scolopendres, dont les vertus sont connues. Tel encore l'Helminthochorton ou la Coralline de Corse, (*Fucus Helminthocorton*, de la Tourrette, journ. de Phys. Sept. 1782) ; ce vermifuge si assuré, qu'on peut prendre sous toutes sortes de formes. Les Allemands regardent, ainsi que les Polonois, le *Lycopodium clavatum*, comme le spécifique de cette maladie singulière des cheveux, qu'on nomme *la plique*. M. Russel a aussi composé un Œthiops végétal, et une gelée ou conserve de *Fucus*, (*F. vesiculosus*,) qui sont de bons fondans et résolutifs, éprouvés pour les glandes tuméfiées et engorgées, etc. Enfin, il est un *Byssus* gélatineux, qui passe pour être le calmant des douleurs arthritiques. (*Lin. Fl. Lapp.*)

Cependant, sans nous enthousiasmer sur les *Lichens*, il est évident que ces plantes ont l'avantage de réunir plus d'utilité dans leur famille, que les autres Cryptogames ; elles peuvent nous servir en santé et en maladie. Nous allons reconnoître en elles des propriétés médicinales, des usages économiques et des matières ou ingrédiens pour les arts. C'est sous ces trois points de vue, que nous désignerons les espèces utiles. Nous en rassemblerons une trentaine, et ce n'est pas sans satisfaction, que nous pouvons annoncer, que

nous les avons presque toutes sous la main. La *Chloris* Lyonnoise, les note dans son département. Il faut en excepter le *Lichen roccella*, qui se trouve dans la Méditerranée, qui baigne les côtes de la Provence et du Languedoc.

LICHENS,

EMPLOYÉS EN MÉDECINE.

Le premier usage qu'on ait dû faire des *Lichens*, a été contre une maladie aussi désagréable que rebelle ; et c'est de la maladie même, d'où vraisemblablement la plante a tiré son nom, à moins qu'on ne veuille dire que c'est à cause qu'elle procure une espèce de gale aux arbres. *Lichen a sanandis Lichenibus seu impetiginibus*, dit Tournefort, qui ajoute d'après Pline : *Lichen verò herba in Lichenis remediis, omnibus præfertur, inde nomine invento*. Galien, qui s'étoit servi de cette plante, dit aussi qu'on la nomme *Lichen, quia lichenes seu impetigines sanat*.

Quelle est donc l'espèce en qui cette propriété a été reconnue ? Il paroit, par ce qu'en ont dit Pline, Dioscoride et autres anciens, que c'est une plante, que les Botanistes modernes ont expulsée du véritable genre des *Lichens*, et qui a été désignée dans le *Pinax* de C. Bauhin, sous le nom de *Lichen petræus latifolius, sive hepatica fontana*, qui est aujourd'hui une *Marchantia*, genre formé par M. Marchant, en l'honneur de son père, qui fut le premier Botaniste qu'eut l'Académie royale des sciences de Paris. Le nom

de *Lichen* lui avoit été originairement attribué, à cause de sa manière de naître par plaques, et plus encore à raison de sa vertu apéritive, qui la rendoit propre à purifier le sang et à guérir certaines maladies cutanées. En lui tirant son nom, on lui a conservé sa vertu ; et à ce titre, elle entre dans la composition du sirop de chicorée, sous le nom d'*Hépatique des fontaines*. On connoît trois *Marchantia* d'usage en médecine, la *Conica*, qu'on nomme aussi Hépatique des Italiens, l'*Hemisphœrica* et la *Polymorpha*.

Les anciens ne distinguoient que deux *Lichens*, celui dont il vient d'être question, que plusieurs ont nommé simplement *Lichen seu hepatica vulgaris vel fontana* ; et l'autre, *Lichen arborum, vel arboreus ; pulmonaria arborea*. C'est ainsi que Ray les nommoit encore en 1660, dans son Catalogue des plantes de Cambridge. Nous prendrons ce dernier pour le *Lichen* légitime, et nous rejetterons l'autre.

I. Lichen pulmonaire, ou la Pulmonaire de chêne.
Lichen pulmonarius Lin.

Lichen foliaceus repens, laciniatus, obtusus, glaber : supra lacunosus, subtus tomentosus, Linn. Flor. Suec. 960... Spec. Plant. 31.... Mater. Med. 538... *Lichen arboreus, sive pulmonaria arborea.* J. Bauh... Tournef. inst. etc.

Cette espèce, qui est assez commune, se trouve étendue par plaques dans les bois, sur les
vieux

vieux chênes, les hêtres, les sapins, etc. ou à leurs pieds, ainsi que sur les rochers des lieux humides et à l'ombre. C'est une plante inodore, comme la plupart de celles de son genre. Elle présente au goût un peu d'amertume et d'astriction; en quoi consiste sa propriété et ce qui la fait employer intérieurement dans les cas d'hémoptysie, de perte de sang des femmes, de diarrhée, de dysenterie et de vomissement bilieux. Comme expectorant, on la prescrit dans l'asthme humide, la toux catarrhale et la phthisie pulmonaire. Extérieurement, on l'applique comme astringent et vulnéraire dans les hémorragies. On l'emploie en poudre et en infusion. On pourroit sans doute en former un sirop, qui auroit son utilité, et qui seroit plus agréable aux malades : il manque dans nos pharmacopées. Une décoction de pulmonaire de chêne, qu'une femme affectée de la poitrine prenoit avec plaisir, en l'édulcorant avec du miel, m'en fit naître l'idée. J'ai trouvé depuis cette composition pharmaceutique, dans les Dispensaires anglois.

Breyn et Linné ont éprouvé que cette espèce de *Lichen* étoit aussi anti-ictérique, c'est-à-dire, propre contre la jaunisse. C'est beaucoup que de trouver tant de propriétés réunies, et qui ne sont plus équivoques, dans une seule plante. Je parlerai dans la troisième section d'une autre qualité que je lui ai reconnue.

Je ne dois pas passer une remarque, qui tend

à faire éviter la confusion du nom de cette plante. Un Auteur a proposé fort sensément, au sujet des trois plantes différentes, qu'on nomme également en françois *Pulmonaires* : savoir, la Pulmonaire ordinaire des Italiens, qui est une Buglosse, la Pulmonaire des François, qui est un *Hieracium*, et la Pulmonaire de chêne, qui est un *Lichen*, de les distinguer de la sorte. On conserveroit, dit-il, le nom de *Pulmonaire*, à la seule Pulmonaire des François, (dite aussi herbe à l'Epervier.) On donneroit le nom de *Pulmoniere*, à celle des Italiens, et l'on appliqueroit celui de *Pulmonette*, à celle du chêne. (Voy. Gazette salut. n°. 48, ann. 1764.) Cette distinction devroit être adoptée.

Mathiole avoit déjà distingué la première et la troisième de ces Pulmonaires, en Pulmonaire maculée et en Pulmonaire d'arbre. Je dois ajouter que la Pulmonaire de chêne, qu'on nomme aussi Herbe aux poumons et quelquefois Hépatique des bois, ne doit pas être non plus confondue avec l'Hépatique commune des puits ou des fontaines, que nous avons dit être la *Marchantia*. Celle-ci est toujours verte et succulente, au lieu que l'Hépatique des bois est brune ou roussâtre, sèche et comme cariée. La multiplicité des noms pour un même objet, fait un tort infini à la science ; et l'on est forcé de répéter ces noms, de les accumuler, pour éviter une autre confusion, qui seroit celle des choses.

II. Lichen furfuracé, *Lichen furfuraceus*. L.

Lichen foliaceus, decumbens furfuraceus, laciniis acutis subtus lacunosis atris. Flor. Suec. 953... *Sp. Plant.* 32... *Lichenoides cornutum amarum desuper cinereum, inferne nigrum. Dill. Musc.* 157. *t.* 21. *f.* 52... *Muscus amarus, absinthii folio. J. Bauh. Hist.* 3. p. 764.

Les Herboristes apportent souvent aux Apothicaires ce *Lichen*, pour la Pulmonaire de chêne. Il y a quelque rapport entre les deux plantes, pour la forme, mais non pour les propriétés. Ce *Lichen* est doué d'une grande amertume ; il est pour cela réputé fébrifuge, et on le substitue au kina. C'est aussi, selon Ray, un de ceux qui font corps dans la poudre de Cypre, si fameuse en France. La composition de cette poudre, qui appartient à l'art du Parfumeur, se trouve décrite dans la Pharmacopée d'Ausbourg de Zwelser, p. 100. Il paroît qu'on y emploie indifféremment divers *Lichens*; j'en donnerai la preuve dans d'autres articles.

III. Mousse d'Islande. *Lichen Islandicus*. Lin.

Lichen foliaceus adscendens laciniatus, marginibus elevatis ciliatis. Fl. Suec. 959... *Flor. Lapp.* 445... *Spec. Plant.* 29... *Mat. Med.* 537... *Muscus Islandicus purgans, Borrichii, in actis Haffn. Bartholini*, 1671. *Obs.* 66. p. 126... *Haller Enumer.* n°. 65, etc. Herbe de montagne, selon le nom du pays, *Fiœllegras*.

Les ciliures que M. de Linné a remarquées aux marges de ce *Lichen*, me semblent ne pas le caractériser assez; elles sont assez roides pour ressembler à des épines; ce qui a fait que quelques auteurs, comme Dillen, Buxbaum, l'ont comparé aux feuilles d'*Eryngium*. Il en est un pourtant, en qui les piquans sont plus forts; c'est le *Lichen aculeatus*, L. avec lequel il ne faut pas le confondre.

Ce *Lichen* précieux n'est pas seulement propre à l'Islande; il est très-répandu dans le Nord, dans les forêts stériles de la Suède, de la Dalekarlie, en Lapponie, etc.; on le trouve dans la Carniole, dans toute la Suisse; et par la nature du lieu, plutôt que par le rapprochement du climat, nous le trouvons sur les montagnes subalpines du Forez, du Dauphiné, et sur celles des Cevennes.

Il est sec et coriace; on ne le croiroit pas si utile en le voyant. La saveur n'indique pas

les propriétés de cette plante ; elle est un peu amère, purgative et nutritive. Elle peut servir de restaurant dans quelques maladies de langueur. On l'emploie, comme consolidant, dans les fractures, comme résolutif, dans les obstructions, etc.

Ce *Lichen* a excité, à plusieurs égards, l'attention des Médecins de nos jours. On l'a employé à combattre différentes maladies, avec plus ou moins de succès. On l'a sur-tout prôné comme le spécifique de la phthisie, de la toux, de l'hémophtysie. Il est des cas cependant où il n'a pas paru convenir. M. Herz, médecin de Berlin, qui en dernier lieu a examiné le principe médicamenteux de cette plante, (recueil de Lettres aux Médecins, en allemand, 1784. Voyez en le précis dans la Gazette salut. n°. 32, ann. 1785) a avoué que, par une mauvaise administration, elle produisoit de mauvais effets dans les affections de poitrine ; elle supprime les crachats et rend la respiration difficile. Ce Médecin indique sagement les précautions à prendre pour prévenir ces accidens, car il est des cas où ce remède convient assez. M. Herz rapporte des cures de toux opiniâtres et de phthisies commençantes, par l'usage du *Lichen* d'Islande. Il a réussi aussi dans les dyssenteries, en l'associant avec la teinture de rhubarbe ou avec les opiatiques. Il n'a pas réussi dans le diabetés, comme l'avoit annoncé M. Cullen.

M. Spœring rapporte dans les actes de Stockholm,

(Collect. académ. t. 11. p. 279.) une observation , par laquelle il paroît qu'on doit à cette plante la guérison d'une hydropisie de matrice ; tandis que M. Strandberg en recuse l'efficacité , ainsi que celle de la mousse de chêne dans la coqueluche des enfans. *Ibid.* p. 269. Ce qui rend bien juste la remarque de M. de Haller , qui dit : *Mutabile certe et polychreston medicamenti genus.*

Le *Lichen* d'Islande se rend en gelée rougeâtre par la décoction, ce qui en fait plutôt un bouillon qu'une tisane ; cependant cette glutinosité n'est pas collante. Comme cette gelée a une pointe d'amertume, on l'aromatise, on la mêle avec du sucre, du lait, et du lait d'amandes douces. De son infusion, on coupe aussi le lait, pour servir de boisson ordinaire.

On pourra consulter au sujet de cette plante et de ses vertus , quelques Auteurs qui en ont traité *ex professo ,* tels que Cramer , *de usu Lichenis Islandici.* Erlangæ , 1780 , in-4o. *Trommsdorff Reisse dissertation. inaugur. de Lichene Islandico.* Erfurthi , 1778 , in-4o. . . . *Ebeling de quassia et Lichene Islandico.* Glasgow, 1779, in-8o. . . . L'analyse du *Lichen* d'Islande , par Urbain Hiærne , dans les Mém. de l'Acad. de Stockolm , et dans l'abrégé qu'on en a fait dans le T. II, de la Collect. acad. p. 255. . . . La matière médicale de Linné , celle de Bergius , etc. et les voyageurs Anderson , Olafen, Horrebow , de Trois , etc.

Nous aurons occasion de revenir sur ce *Lichen*, pour parler d'une autre importante qualité, qui le rend si utile et si économique en Islande.

IV. Mousse de chien. *Lichen caninus*. Lin. Lichen terrestre. Pulmonaire de terre.

Lichen foliaceus repens lobatus obtusus planus, subtus venosus, villosus, pelta marginali adscendente. Fl. Suec. 961.... *Spec. Pl.* 48.... *L. Mat. Med.* 540... *Lichen pulmonarius saxatilis digitatus, Tournef. et Vaillant.* 116. t. 21. f. 16... *Lichen terrestris cinereus, Raii, Hist.* p. 117... *Haller Enumer.* n°. 61.

Cette espèce se trouve dans les bois, sur la terre et les rochers brisés. Elle a un peu d'âcreté; elle est désagréable au goût et à l'odorat. Les Anglois ont cru reconnoître une propriété admirable dans cette plante, celle de combattre une maladie terrible, contre laquelle il n'y a point de remède végétal et interne bien avéré : la rage. Un tel spécifique seroit un présent des Dieux. Les succès qu'on en a obtenus, sont dus sans doute à la confiance qu'on aura inspirée, ou à d'autres circonstances. Les expériences et les recherches ordonnées par le Gouvernement, et au jugement de la Société royale de Médecine, à l'effet de découvrir le spécifique de la rage, prouvent que la mousse de chien, et les autres plantes prescrites par divers auteurs, sont encore

regardées comme des remèdes infidèles, malgré les observations qui paroissent être en leur faveur.

On fait avec ce *Lichen* la fameuse poudre contre la rage, dite *Pulvis antilyssus*, de la Pharmacopée de Londres, de celle d'Edimbourg, etc. et si recommandée par Mead. Ce fut Dampier qui rendit public ce remède simple, dans les Transactions philosophiques, n°. 237. C'étoit un secret qu'on gardoit depuis long-tems dans sa famille. Le docteur Mead le fit insérer en 1721, dans la Pharmacopée de Londres. La composition en est facile. ♃ *Lichenis cenerei terrestris unciam unam. Piperis nigri semunciam. Misce F. P.* On peut en former huit doses, qu'on prend pendant huit jours le matin à jeun, et dans un livre de lait chaud. Mead en a diminué la dose de la moitié. Il paroît, par ce qu'en dit cet habile Médecin, que le *Lichen canin* agit comme diurétique chaud, et que l'addition du poivre est pour le rendre plus supportable à l'estomac, en donnant du ton à cet organe. Du reste, il ne faut pas confondre le *Pulvis antilyssus* des Anglois, avec le *Pulvis contra rabiem* du *Codex* de Paris, ou la trop fameuse poudre de Julien Paulmier, *Palmarius*, qui est un mélange d'une douzaine de plantes aromatiques et sudorifiques, où le Lichen en question n'entre pour rien. Il n'y a pas plus à se fier à l'un qu'à l'autre remède, dans la rage décidée.

Voyez sur ce *Lichen*, Ray, *Hist. plant.*... Geoffroy, Mat. Med... Mead *de Cane rabioso*... Mortimer, dans les Transactions philosophiques, n°. 443.... et une dissertation particulière *de Lichene cinereo terrestri*, soutenue à Francfort, par Godefr. Louis Sikius, en 1762, in-4°.

Il faut observer de ne pas confondre ce *Lichen cinereus terrestris* avec le *Muscus terrestris repens* des auteurs, qui est la mousse ordinaire, *Hypnum triquetrum*. Lin.

V. Usnée vulgaire. *Lichen plicatus.* L.

Lichen filamentosus pendulus ramis implexis, scutellis radiatis. Flor. Suec. 984.... *Spec. Pl.* 72... L. *Mat. Med.* 542... *Muscus arboreus villosus. J. Bauh. Hist.* 3. p. 363.... *Usnea officinarum*, C. *Bauh.* 361.

Les vieux arbres des forêts en sont chargés; principalement les hêtres, les chênes et les sapins, d'où cette espèce a reçu le nom de Mousse d'arbre, *Muscus arboreus quercinus*; nom impropre, qui conviendroit à tant d'autres espèces. Celle-ci est blanche, et ressemble à une barbe de chèvre ou de vieillard. L'usage de cette plante est fort ancien dans la pharmacie; et sa vertu, comme astringente, ne s'est pas démentie. Elle est anti-hémorrhagique et anti-émétique. Elle a aussi d'autres propriétés, comme topique, qui sont de contenir les hernies; d'être épulotique, c'est-à-

dire, de cicatriser les excoriations de la peau, et d'arrêter les hémorrhagies externes. On l'emploie en poudre, en décoction, en cataplasme. Les Chirurgiens Allemands se servent beaucoup de l'Usnée officinale, comme d'un bon styptique. On prétend qu'elle empêche la chûte des cheveux. Elle entre dans la poudre de Cypre des Parfumeurs, selon Lemery. Ray a fait une remarque à ce sujet ; comme cette Usnée est, selon lui, fort rare en Angleterre, il n'a pu comprendre comment on en trouvoit assez aux environs de Montpellier, pour servir à la confection de cette poudre de Cypre, dont on y en prépare et consomme tant. Il a conjecturé qu'on employoit aussi à cet usage d'autres espèces de mousse ; ce qui peut fort bien être, sans empêcher que celle-ci ne soit très-commune. A-Berniz, qui a donné dans les Ephémérides d'Allemagne diverses observations sur des mousses monstrueuses, (ann. 2. 1671. obs. 51, 52, 53.) prétend que c'est la Pulmonaire qui entre dans la poudre de Cypre, et M. de Linné pense que le *Lichen nivalis* seroit encore à préférer à tous les autres pour cette poudre, à cause de sa grande blancheur. *Flor. Lapp.* n°. 446 ; mais ce n'est pas la blancheur que recherchent les Parfumeurs, puisque leur corps de Cypre est gris. J'ai pris sur cela des renseignemens chez un des plus fameux Parfumeurs, qui m'a montré la mousse qu'il emploie constamment, et qui n'est aucune des quatre que j'ai déjà

nommées (*L. furfuraceus*, *plicatus*, *pulmonarius*, *nivalis*.) Sur un grand tas de cette mousse feuillue, grise, blanche et verdâtre, j'en pris une poignée, qui m'a servi à différentes expériences, et j'ai cru y reconnoître les trois espèces ou variétés qui sont dans le *Botanicon* de Vaillant, pl. XX. fig. 6... 11... et 13, ainsi nommées :

Lichen cinereus, latifolius, ramosus.
Lichen qui muscus arboreus ramosus.
Lichen cinereus, ramosus verrucosus.

Il n'y a donc pas une espèce propre de Lichen pour la confection de la fameuse poudre de Cypre. On pourroit en choisir plusieurs parmi les Lichens blancs et les gris, entre ceux qui sont rameux, foliacés, filamenteux, etc.

On pourroit sans doute substituer au *Lichen plicatus* d'autres filandreux comme lui, avec lesquels il se trouve souvent mêlé, et avec lesquels il est possible que le confondent des yeux vulgaires. Il faut être prévenu que les Auteurs, et Dillen en particulier, ont nommé *Usnées* tous les *Lichens* d'un certain ordre, c'est-à-dire, les Capillaires ou Filamenteux.

Cependant il faut distinguer les deux *Lichens* suivans,

VI. Usnée barbue. *Lichen barbatus*. L.

Lichen filamentosus pendulus subarticulatus, ramis patentissimis. Flor. Suec. 985... Spec. plant. 73... *Lichen capillaceus et longissimus ex fago et abiete pendens*, Tournef. Coroll. 4... *Usnea barbata, loris tenuibus fibrosis*, Dillen. Musc. 63. t. 12. fig. 6... *Muscus capillaceus longissimus*, Bauh. Pin. 361.

Cette Usnée est l'une des plus connues des anciens ; elle étoit employée dans les maladies de la matrice, dans le dévoiement et le vomissement. On s'en servoit aussi en décoction, pour faire croître les cheveux.

VII. Usnée hérissée. *Lichen hirtus*. L.

Lichen filamentosus ramosissimus erectus, tuberculis farinaceis sparsis. Flor. Suec. 989..... Spec. plant. 78... *Usnea vulgatissima tenuior et brevior sine orbiculis.* Dillen. Musc. 67. t. 13. fig. 12.

Celle-ci a passé aussi pour être épulotique, et pour faire croître les cheveux. Il est à craindre qu'on ne se soit trop fié à la *signature* de la plante.

VIII. Usnée humaine. *Lichen saxatilis.* L.

Lichen imbricatus , foliis sinuatis scabris lacunosis , scutellis folio concoloribus. Flor. Suec. 946... *Spec. pl.* 19... *L. Mat. Med.* n°. 536... *Lichen opere phrygio ornatus. Vaill. Paris.* t. 21. fig. 1.

Celui-ci se trouve sur les rochers , et sa variété sur les fourches patibulaires et les ossemens. On lui attribue les mêmes vertus astringentes qu'à l'Usnée vulgaire. Cependant le nom d'Usnée humaine avoit été donné à une petite mousse, qui croissoit réellement sur les squelettes des suppliciés ; celle du crâne étoit sur-tout préférée, non sans quelque superstition.

C'est ainsi qu'abusivement on transfère les noms d'un objet à l'autre. On a appelé aussi Usnée plante , *Usnea plantarum ,* une plante éphémère, qui est le *Nostoc.* Sur quoi , voyez Lemery, *Dictionn. des Drogues.*

On prend quelquefois le *Lichen* saxatile, pour l'Usnée des boutiques , le *Lichen plicatus*, dont nous parlions dans l'article 5 , de même qu'une variété de l'*Omphalodes*, fort voisin du *Saxatilis*, et M. Hagen le rapporte au *Lichen laciniatus*. Quelque cas qu'on ait fait dans les anciennes pharmacopées de l'Usnée de crâne humain, comme antiépileptique , il est bon , pour se guérir de l'erreur, de lire le traité latin des erreurs popu-

laires, sur le fait de la médecine, de Primerose, qui n'étoit pas si crédule ; et sur l'Usnée en général, qui entre dans plusieurs compositions, poudres et onguents, dont on pourroit la supprimer sans scrupule, ainsi que les amulettes inutiles. On pourra voir, si l'on veut, tout ce qu'a pris la peine de rassembler à son sujet son apologiste A-Berniz, dans les *Ephémérides des Curieux de la nature*, déc. 1ere. ann. 2. obj. 53. Scholion. L'Usnée humaine entroit autrefois dans l'*Unguentum armarium*, de l'invention de Paracelse, ou, selon d'autres, du diable, corrigé et vanté par Crollius. Aujourd'hui, on n'emploie ni le simple, ni la composition magique. Voyez sur l'inutilité et le danger de ce remède, ce qu'en a dit Fabrice de Hilden ; et sur ses vertus exagérées, les dix-huit Auteurs qui en ont écrit, et qui sont rassemblés dans le *Theatrum sympatheticum*, *Norimbergæ*, 1662, in-4o.

IX. Lichen des aphtes. *Lichen aphtosus.* L.

Lichen foliaceus repens lobatus obtusus planus, verrucis sparsis, petta marginali adscendente. Flor. Suec. 963... *Spec. Pl.* 46.... *L. Mat. Med.* 539.

Ce *Lichen* habite les lieux mousseux. On le trouve dans les bois, sous les genevriers. Il est peu mis en usage chez nous : cependant dans le Nord, on l'emploie fréquemment contre les

aphtes, ces petits ulcères de la bouche, qui tourmentent les enfans. On le leur prépare, infusé dans du lait. C'est aussi un bon anthelmintique, et il est cathartico-émétique, ce qui augmente sa vertu d'expulser les vers en les tuant. Il nettoie bien les premières voies des germes vermineux. On connoît ce *Lichen* dans les boutiques, sous le nom de *Muscus cumatilis*.

X. L'Herbe du feu. Lichen à coque.
Lichen coccineus... vel cocciferus. L.

Lichen scyphifer simplex integerrimus, stipite cylindrico, tuberculis coccineis. Flor. Suec. 972... *Spec. Pl.* 58... *L. Mat. Med.* 541... *Coralloides scyphiforme tuberculis coccineis. Dill. Musc.* 82. t. 14. fig. 7. *Licken pyxidatus oris coccineis et tumentibus. Vaill.* 115. t. 21. fig. 4.

Cette espèce n'est point rare dans les forêts stériles, parmi les bruyères et sur les rochers.

Il a été recommandé, sans doute avec un peu trop d'assurance, contre la toux convulsive. On le prend en décoction. On le croit aussi fébrifuge.

XI. La Pixide, ou la Mousse en boîte.
Lichen pixidatus. L.

(Ne seroit-il pas mieux appelé Mousse à cupule ou à godets ?)

Lichen scyphifer simplex crenulatus , tuberculis fuscis. Flor. Suec. 971.... Spec. Pl. 60.... *Lichen pyxidatus major ,* Tournef. inst. 549. t. 325. f. D... *Fungus terrestris pyxidatus ,* Magnol, Hort. 83. t. 83.

On trouve ce *Lichen* presque par-tout dans les lieux frais, principalement contre les balmes, et dans les pâturages du Lyonnois. Il varie de cinq ou six manières, et probablement il n'y a pas de différence dans ces variétés pour la vertu médicinale, qui d'ailleurs est commune avec celle de l'article précédent, et auquel Linné, dans sa matière médicale, attribue le nom pharmaceutique de *Muscus pyxidatus*. Ray et Gerard, deux fameux botanistes Anglois, avoient reconnu les propriétés du *Muscus pyxioides* contre la toux convulsive des enfans. Elle a été confirmée en dernier lieu, par M. Van-Woensel, médecin Russe, qui a employé cette mousse sur plusieurs enfans de l'établissement qu'on appelle, *Cadets de Pétersbourg*. Il l'ordonnoit en décoction, avec du sirop de menthe. Ce Médecin a communiqué ses observations à la Société royale de Médecine de Paris, qui en a fait mention dans son second volume,

(ann.

(ann. 1777 et 1778, Hist. p. 294;) et dans le suivant, (ann. 1779, Hist. p. 268.) On trouve là préparation de ce remède fort simple. On fait bouillir trois gros de *Lichen* dans l'eau, jusqu'à réduction de dix onces de liquide; on l'édulcore avec le sirop de myrthe; ou bien, on mêle une once de la décoction, dans douze onces d'eau commune. Ray avoit dit qu'on mettoit ce *Lichen* en poudre, et qu'on le mêloit dans du zythogale, qui est une boisson composée de bière et de lait. Ce *Lichen* est encore lithontriptique, du moins fait-il évacuer le gravier de la vessie. Il mérite d'être recommandé dans nos pharmacopées. Tous les *Lichens* scyphyfères ont tant d'affinité, qu'ils pourroient bien avoir les mêmes vertus, tels que le *Fimbrié*, la *Corne d'abondance*, etc. Il y a peut-être moins de fond à faire sur les propriétés qu'on a attribuées à d'autres *Lichens*; tels que les suivants:

XII. Lichen des murailles. *Lichen parietinus.* Le

Lichen foliaceus, laciniatus, crispus, fulvus. Flor. Suec. 967... *Sp. Pl.* 25.. *Lichenoides vulgare sinuosum foliis et scutellis luteis. Dilleni Musc.* 180. t. 24. fig. 76.

M. de Haller le regarde comme un tonique, qui soulage dans la diarrhée.

D *

XIII. *L'Orseille de prunellier. Lichen prunastri.* L.

Lichen foliaceus erectiusculus, lacunosus, subtus tomentosus albus. Flor. Suec. 954... *Sp. Pl.* 391... *Lichenoides cornutum bronchiale molle subtus incanum. Dillen. Musc.* 160. t. 21. fig. 55.

M. de Linné fait entrer celui-ci dans la poudre de Cypre. (*Flor. Œcon.* 954.) En effet, je l'ai reconnu parmi ceux dont j'ai parlé dans l'article cinq, et c'est le onzième et le douzième de la planche vingtième de Vaillant. Il est le plus usité chez nos Parfumeurs, sous le nom de *Mousse de chêne*. On le regarde aussi comme un astringent : c'est une qualité qui ne lui est pas particulière.

On exceptera, si l'on veut, des *Lichens*, douteux comme remèdes, l'*Iolithus* de M. Hagen, qu'il a tiré du genre des *Byssus*, et qui n'est pas impuissant contre les fièvres exanthémateuses.

Quelques-uns des *Lichens*, dont je viens de faire mention, avoient été connus des anciens Médecins, qui y ajoutoient une foi presque aveugle. Tantôt on les a tous bannis sévèrement de quelques matières médicales et des pharmacopées, tantôt on les a vu reparoître avec quelques autres nouveaux (*).

(*) C'est ainsi que Poerner, dans son *Selectus Medicaminum*, qui parut à Leipsick en 1767, n'a fait

Qu'on ne soit point étonné, en voyant la diversité d'opinions des Médecins sur l'action et l'efficacité des remèdes. Ce qui est spécifique pour l'un, devient inutile entre les mains d'un autre, quelquefois nui-

choix d'aucun *Lichen*, et les a tous exclus. Crantz, qui fit paroître sa *Matière médicale* à Vienne en 1765, n'en a retenu que trois, la Pulmonaire de chêne, la Mousse de chien et le *Muscus Cumatilis Offic.* M. Lewis, dans sa *Connoissance pratique des Médicamens*, dont la traduction françoise parut à Paris en 1775, in-8°., n'a mentionné qu'un *Lichen*, sans trop insister sur ses vertus, c'est le *Caninus L.* et un *Marchantia*. Feu M. Spielmann, qui publioit ses *Instituts de matière médicale*, à Strasbourg, en 1774, en a conservé cinq ou six, savoir: la Pulmonaire, la Mousse de chien, le *Lichen pyxidatus*, le *Prunastri* et le *Plicatus*. Il y joint l'Usnée du crâne humain. M. Bergius n'a donné place qu'à trois *Lichens*, dans sa *Matière médicale*, dont la deuxième édition est de 1782, à Stockholm; ce sont la Pulmonaire, la Mousse d'Islande et l'Orseille. Il ne paroît pas, par l'ordre nouveau qu'a adopté M. Murray dans son *Apparat des Médicamens*, (je n'ai vu que le premier tome de cet ouvrage) qu'il puisse ranger quelques *Lichens* sous ses principales divisions. M. de Linné, qui a servi de modèle à tous nos Auteurs modernes de matière médicale, a compté sept *Lichens* médicinaux dans la sienne, publiée d'abord en 1749, puis en 1772, savoir: le *Saxatilis*, l'*Islandicus*, le *Pulmonarius*, l'*Aphtosus*, le *Caninus*, le *Cocciferus*, le *Plicatus*. L'auteur estimable d'une phar-

sible. La raison en est, que les mêmes remèdes ne réussissent pas dans tous les cas; leur énergie ou leur inefficacité dépendent des circonstances où on les aura employés, de la nature même du remède, de sa préparation et de la manière de l'administrer. Les uns le donnent avec une prudence timide; les autres, le prodiguent d'une main trop libérale : ceux-ci se préviennent en faveur des propriétés, et ceux-là sont pyrrhoniens; de là vient que les remèdes les plus prônés, ne soutiennent pas toujours leur première réputation. Ils manquent leur effet, lorsqu'on en attendoit des prodiges; bientôt ils tombent dans l'oubli, et il faut des siècles pour les en relever; ils reparoissent quelquefois à titre d'arcane. Leur fortune dépend aussi, comme celle de la plupart des hommes, de l'occasion et d'un heureux moment. C'est ce qui a pu arriver, ou ce qui arrivera à quelques *Lichens*.

On ne peut cependant refuser à cette famille végétale, la prérogative de fournir des médicamens assez variés, et dont les vertus ne sont

macopée moderne, a compris six *Lichens* parmi ceux dont les vertus médicinales sont le plus avouées; ce sont les *Caninus, Cocciferus, Islandicus, Plicatus, Pulmonarius, Saxatilis*. Il s'est garanti de l'enthousiasme où l'on se livre pour les remèdes nouveaux, et il n'en a prescrit l'usage, qu'avec la plus grande sagesse.

plus douteuses ; tels sont des béchiques, des mucilagineux, des astringens, des vulnéraires, des apéritifs, qui peuvent passer, jusqu'à un certain point, pour spécifiques.

Le caractère classique ou générique des plantes, n'indique pas constamment celui de leurs vertus. Il peut y avoir des vertus communes à toutes les plantes d'une famille naturelle, outre les qualités particulières.

Par ce qui vient d'être dit dans cette section, et par ce qui va suivre, on sera convaincu que tous les *Lichens* ne doivent pas contenir les mêmes principes. Il en est de plus âcres, de mucilagineux, de balsamiques ou résineux, de terreux et d'insipides. On trouve dans les uns, une matière extractive abondante, une résine colorante ou une fécule ; d'autres contiennent une substance nutritive ; ils se changent en gelée ; et dans d'autres, on reconnoît peu de ces principes, ou point du tout. La terre est ce qui domine dans les *Lichens*, sur-tout dans ceux qui sont secs. Les uns sont des remèdes incisifs et irritans, propres aux maladies d'obstruction ; les autres peuvent, par leur astriction, convenir dans plusieurs maladies évacuatoires, flux, diarrhées, écoulemens, hémorrhagies, etc. Quelques-uns sont traumatiques ou vulnéraires.

Nous invitons les Médecins qui, par un long exercice de leur art, ont acquis le droit de faire des expériences sur le corps humain, d'éprouver

ce que pourroient l'une et l'autre Orseille (Voyez ci-après, 16 et 17.) dans quelques maladies invétérées, particulièrement dans certaines maladies des os. Nous osons augurer qu'on auroit lieu de s'applaudir de cette tentative. D'après les effets connus de la garance, sur les os des animaux, on a pu la prescrire dans le rachitis et les exostoses des hommes. Il paroît que les plantes à fécule colorante, pénétrent davantage dans les couloires du corps animal; et c'est d'après cette idée, qu'un Médecin, qui a fait part de son observation à la Société royale de Médecine, (Voy. t. I. Hist. p. 343.) a été conduit sans doute à prescrire une légère teinture de pastel, à un malade atteint d'un scorbut invétéré, et il en a obtenu beaucoup de succès. Ce qui doit encourager à suivre son exemple.

Venons maintenant aux *Lichens*, qui sont d'un usage économique, et dont la liste est fort courte, mais certaine.

LICHENS
ÉCONOMIQUES.

IL est naturel qu'on cherche à tirer parti des plantes les plus communes; puisqu'elles occupent une place sur la terre, il ne faut pas que ce soit en vain. Plusieurs *Lichens* peuvent être employés à différens usages économiques, qui les rendront plus précieux, selon le besoin qu'on en aura. Les uns serviront de pâture au bétail, je n'ose dire de nourriture à l'homme, quoique cela ne soit que trop vrai dans des contrées où la nature est plus rigoureuse. Les autres fourniront une matière molle et fraîche pour le transport des fruits, pour l'emballage des plantes, des arbres que l'on porte au loin, et d'autres choses fragiles, à défaut de paille et de mousse marine. Celui qui ne connut jamais la plume et l'édredon, pourroit reposer sa tête et tout son corps sur un lit de *Lichens*. Pourquoi n'en rembourreroit-on pas certains meubles, qui ne valent pas la peine de l'être avec du crin ou de la laine, matières fort chères?

XIV. Mousse de renne. *Lichen rangiferinus.* L.

Lichen fruticulosus perforatus ramosissimus, ramulis nutantibus. Flor. Suec. 980... Flor. Lapp. n°. 437... Spec. Plant. 66... *Coralloides corniculis candidissimis,* Tourn. Inst. 565... Micheli Ord. VI. n°. 1. tab. 40. fig. 1... Haller Enum. n°. 38.

Cette plante, que nous trouvons dans nos bois et sur nos monticules, avec trois ou quatre variétés, abonde encore plus dans le Nord. *In Lapponiæ sylvis nulla hac planta vulgatior, nec in alpibus Dalekarlicis ulla copiosior,* dit Linné, qui en a célébré encore plus, et avec raison, les avantages, dans sa Flore Lapponoise.

Il semble que ce soit annoncer le comble de l'infertilité d'un pays, que de dire qu'il n'y a point de plante plus commune que celle-là. En effet, à chaque pas, on la foule en Lapponie, pendant des lieues entières. Cependant, ô admirable Providence ! les champs qui en sont couverts, ne sont pas des champs stériles pour les Lappons ; ce sont de bons pâcages pour leurs rennes, animal qui ne supporte que les régions les plus froides, et qui trouve pendant l'hiver, une abondante et délicieuse nourriture dans ce *Lichen.*

Ce quadrupède est unique pour ses services et sa frugalité. Herbivore, il vit sans foin et sans fourrage ; le *Lichen* fait sa nourriture d'hiver,

et l'été, il recherche l'herbe fine. Il prête mille secours au pauvre Lappon, qui trouve en lui sa nourriture et son vêtement. Le plus riche, est celui qui possède un plus grand nombre de ces animaux; il y en a qui les comptent par mille; et celui qui en a moins de cent, n'est pas réputé à son aise. Pendant la belle saison, on conduit les rennes par troupeaux sur les Alpes, où ils vont toujours paissans et errans, sans parcs et sans étables. C'est en tems pluvieux que les Lappons récoltent la mousse en la ratissant, et ils l'enlèvent facilement : elle se briseroit par un tems sec.

Cependant le *Lichen* de renne n'est pas si propre à cet animal, qu'il ne puisse servir de nourriture à quelques autres. Les Economes Suédois n'ont pas négligé cet avantage ; ils amassent cette mousse avant l'hiver, la mêlent avec d'autres herbes ; ils ajoutent quelquefois un peu de saumure ou de farine, pour y accoutumer le bétail à corne et à laine, car il la refuse d'abord, puis il s'y habitue. On cesse d'en donner au printems aux bêtes à laine, crainte qu'une nourriture trop humide ne leur nuise. Il faut qu'on sache qu'une cuve, qui est placée dans l'étable, renferme toujours une certaine quantité de *Lichen*, pour lui conserver la température du lieu ; et chaque jour, on jette un seau d'eau bouillante dans cette cuve. Ceci se pratique principalement aux environs d'Abo et dans la Norlande occidentale, suivant le rapport des

Académiciens de Stockholm. Voyez *la Collection acad.* t. 11. p. 400.

Au surplus, le *Lichen* de renne a neuf ou dix variétés ; et ce n'est pas d'elles seules que se contente l'animal du Nord. Quand la terre est couverte de neige glacée, le vigilant Lappon pourvoie à la nourriture de ses chers rennes, en ramassant le *Lichen jubatus*, qui pend aux arbres des forêts. *Hic quidem Lichen*, dit le savant Voyageur naturaliste, *rangiferorum palatis æque bene arridet, ac ullus alius ; sed si grex Lapponis vastus sit, parum sufficit hæc species tot gulis. Flor. Lappon.* n°. 456.

Voici sous quels noms est connue cette espèce.

XV. La Crinière. *Lichen jubatus.* L.

Lichen filamentosus, pendulus, axillis compressis. Flor. Suec. 986... *Flor. Lappon.* 456... *Spec. Plant.* 74... *Usnea jubata nigricans*, Dillen. *Musc.* 64. t. 12. fig. 7.

J'invite les curieux à entendre raconter, par M. de Linné, dans ce même article de sa Flore Lapponoise, qu'elle fut sa surprise, en pénétrant dans une vaste forêt, qui est à l'extrêmité de la Lapponie, et le spectacle singulier que ce lieu sauvage lui présenta. La terre y est jonchée de *Lichen* de renne, plus blanc que la neige ; et la forêt, obscurcie par les arbres touffus, est encore rembrunie par la quantité des Barbes ou Crinières

noires qui couvrent leurs branches. Si ce désert affreux a causé quelque étonnement à un grand Botaniste, accoutumé à voir les horreurs, comme les beautés de la nature, quel homme assez intrépide le verroit de sang froid ! Le récit seul qu'en fait M. de Linné, inspire la terreur. Quel tableau pour un Peintre ! quel sujet pour un Poëte !

M. Regnard, auteur d'un voyage en Lapponie, confirme aussi que les rennes savent découvrir, sous la neige, leur bonne mousse ; et que lorsque la neige est glacée, ils s'en prennent à l'espèce qui pend aux pins.

La mousse d'Islande. *Lichen Islandicus*. Linn. (Voy. l'art. 3, et Linné *Flora Œconom*. 959.)

Je reprends cet article, à cause de son importance. On a vu, avec admiration, par les relations des voyageurs en Lapponie, en Sibérie, etc. que le *Lichen* des rennes suffisoit à l'entretien des troupeaux de grands animaux. Il y a bien plus à s'étonner, que le *Lichen* d'Islande puisse servir à nourrir des hommes et à faire une nourriture agréable. C'est pourtant ce qu'assurent des témoins dignes de foi. Les Islandois en font une espèce de gruau, qu'ils aiment beaucoup, et qui leur est même salutaire. Ils en tirent une farine, qu'ils appellent *fiællgræs*. Selon M. de Troil, qui a été sur le lieu avec les illustres voyageurs Banks et Solander, le baril de ce

Lichen, lorsqu'il est bien nettoyé et bien emballé, coûte une rixdale (4 liv. 16 sous de France.) On le lave d'abord, et on le sèche ensuite au feu ou au soleil. Quelques-uns le coupent en petits morceaux; puis quand il est battu et broyé en farine, on le met dans un sac pour l'usage. Voy. *Lettres sur l'Islande*, éd. franç. de Lindblom, p. 13 et 266.

L'usage de la bouillie ou du gruau, fait avec ce *Lichen*, est encore confirmé dans le recueil d'*Expériences anciennes et nouvelles d'Econom. rurale*, ch. 2. p. 804, et dans les *Mémoires de l'Acad. des sciences de Stockh.* de l'année 1744, p. 170.

Selon M. Petersen, qui a écrit un traité du scorbut d'Islande, espèce d'*Elephantiasis*; cette cruelle maladie est beaucoup plus rare dans les cantons où l'on mange moins de lait aigri et de poisson gâté, et où il y a une plus grande quantité de *Lichen Islandicus* et d'autres végétaux. De Troil, *Lettres, etc.* p. 286.

Il paroît que c'est par une substance glutineuse et amilacée, qui y abonde, que ce *Lichen* devient nutritif. Nous félicitons l'Islandois et le Norwégien de posséder une plante, qui réunit les rares qualités d'être alimentaire et médicinale. Nous nous estimons assez heureux de la posséder aussi, comme une plante curieuse. Nous désirerons toujours plus, de nous la rendre utile comme remède, que comme aliment. On assure pourtant qu'elle

est de facile digestion. Il faut observer qu'elle est plus médicamenteuse, et sur-tout purgative, ou du moins laxative, lorsqu'elle est récente au printems. Par la dessication, elle devient plus nutritive ; c'est ce qui fait que les Islandois en font des provisions pour l'été, pour la mêler en farine dans leurs alimens. On a la précaution de faire tremper ce *Lichen* dans l'eau froide, pour lui faire dégorger son amertume ; après quoi, on l'emploie dans l'eau chaude, en gelée, en farine, etc.

Cette plante est encore très-économique, en ce qu'elle donne une bonne nourriture aux bestiaux. Selon M. Scopoli, les femmes de la Carniole se sont bien apperçues qu'avec ce *Lichen*, elles engraissoient leurs porcs, auxquels elles en donnent jusqu'à satiété. On est aussi dans l'usage de faire paître les chevaux et les bœufs maigres et exténués, dans les lieux incultes où ils ne trouvent que de ce *Lichen* ; et en trois ou quatre semaines, on les voit se rétablir et prendre beaucoup d'embonpoint. Enfin, selon Eggart Olafsen, auteur estimé d'un voyage en Islande, et qui a donné la liste des plantes qui y servent de nourriture, outre le *Lichen* dont il est ici question, il paroît que dans ce triste pays, on a recours encore, pour se nourrir, à quelques autres, qu'il surnomme *Lichenoïdes*, *Coralloïdes*, *Niveus*, *Leprosus* Des hommes, réduits à manger des mousses ! O nature ! avois-tu

destiné ces horribles climats à être l'habitation des Hommes ? La nécessité excite l'industrie, et le premier besoin s'approprie tout.

On compte environ cinquante-six espèces de *Lichens*, très-distinctes en Islande ; et il est probable qu'elles y ont toutes leur utilité, puisqu'elles y sont connues sous des noms propres, qu'il est inutile de rapporter ici.

La nature change ses productions, et leurs qualités, avec les divers climats. Les Islandois ne recueillent ni grains, ni légumes farineux ; ils abondent en mousses et en joncs ; ils ont de grands pâturages pour les bestiaux, et ce pays est plutôt fait pour ceux-ci. D'autres habitans de climats extrêmes, à défaut de ces fourrages, qui verdissent et parent nos campagnes, accoutument leurs bestiaux à des nourritures bien différentes. En tems de disette, nous pourrions accoutumer les nôtres au Lichen, mêlé avec le foin et la paille, comme font les Suédois avec de chétifs gramens et des roseaux, quelques Tartares avec des poissons, certains Arabes avec des pelotes d'Euphorbe, au rapport des Voyageurs.

Nous ne devons pas oublier un usage économique de la Pulmonaire de chêne, dont nous parlions dans la première section (*). Les Sibériens, au rapport de M. Gmelin, l'emploient

(*) Voyez page 3, art. I.

dans leur bière, qui ne diffère de la bière ordinaire, qu'en ce qu'elle est plus enivrante. Ce *Lichen* croît chez eux sur le tronc des sapins, et paroît être un peu plus amer que le nôtre. Si c'est à raison de l'amertume qu'on l'emploie, le *Lichen* furfuracé y suppléeroit bien chez nous, et feroit mieux encore.

Mais l'économie a-t-elle le droit de revendiquer tous les usages des plantes ? Ne peut-on rien donner à l'agrément ? L'agréable n'est-il pas toujours bien placé à côté de l'utile ? J'ai déjà parlé de plusieurs *Lichens* qui servent à l'art du Parfumeur. Il n'appartient point sans doute aux sciences de s'occuper d'objets frivoles ; mais si les modes parvenoient à épuiser le génie des arts, les sciences leur prêteroient leurs secours sans effort. On le sait, et on l'a dit souvent : la plus belle parure, est celle qui tient tous ses charmes de la nature. Pourquoi donc tant d'art dans les ajustemens, si ce n'est pour sacrifier la beauté au luxe. Je ne chercherai point, parmi les *Lichens*, s'il en est qui puissent augmenter le nombre des fards ; cela seroit très-possible.

Les *Lichens* blancs et filandreux sont susceptibles de recevoir différentes couleurs, comme je l'ai éprouvé. On pourroit donc les nuancer à l'air du visage. Jamais coiffure plus économique et plus digne d'une femme philosophe : *sed rara avis in terris.* Ces mêmes *Lichens* encadrés,

formeroient des tableaux singuliers et inimitables. Des lustres et des girandoles en *Lichens* barbus et autres qui leur ressemblent, seroient propres à orner l'appartement d'un Naturaliste, et à servir de décoration champêtre.

LICHENS
PROPRES AUX ARTS.

LA plupart des plantes fourniroient vraisemblablement quelque substance colorante, si l'on avoit des méthodes particulières pour l'en extraire. Le hasard a le plus souvent procuré celles dont on fait usage dans l'art de la teinture. Il est sur-tout des plantes qui ne paroissent contenir aucune substance pareille. Les *Lichens* sont certainement du nombre de celles en qui l'on en soupçonneroit le moins. La science consiste à les y développer; et l'habileté de l'ouvrier, à les nuancer, à les combiner, à les faire succéder l'une à l'autre, à les appliquer de la manière la plus solide et la plus agréable.

La fixité et la durée des couleurs, ne dépend pas entièrement de l'art ; il en est qui de leur nature sont plus légères et plus altérables; c'est ce qui a fait distinguer le grand ou le bon teint, et le faux ou le petit teint. On range, dans ce dernier ordre, les teintures tirées des *Lichens*; mais par certaines manipulations, on les fait presque égaler celles de bon teint, comme nous

l'expliquerons dans quelques articles de cette section.

Nous commencerons cette troisième division des *Lichens* utiles, par celui qui, par sa propriété, est le plus connu en France, quoique le Pline du nord ne l'eût pas indiqué dans ses premières éditions.

XVI. La Perelle ou Orseille d'Auvergne.
Lichen parellus, L.

Lichenoides leprosum tinctorium, scutellis lapidum cancri figura. Dillen. 130. t. 18. f. 10.
On l'appelle aussi, dans les arts, *Orseille de terre* ou *de montagne*.

Ce *Lichen* n'est autre chose qu'une croûte blanchâtre ou grise, portant de petits écussons blancs. Il s'étend sur les rochers. On le trouve dans les montagnes de l'Auvergne, du Limousin, du Lyonnois, du Beaujolois et du Forez; tantôt sur les roches calcaires, et tantôt sur les masses de granite; il se plait principalement à l'exposition du nord.

Cette plante est un objet de commerce pour les provinces de l'Auvergne et du Limousin. C'est à Saint-Flour principalement et à Limoges qu'on la prépare. Il en sort aussi du Lyonnois, du Languedoc, de la Provence et du Roussillon; on l'y apprête de même, et on y en consomme beaucoup.

Comme ce *Lichen* est de ceux qui sont lépreux et à écusson, ou sous forme de croûte, il n'a pas beaucoup de relief ; il adhère fortement aux rochers ; c'est son abondance qui en rend la récolte plus facile. La croûte est cendrée, peu épaisse, et chagrinée à sa surface. On détache ce *Lichen* des pierres, en le raclant ; il se brise alors ; et ramassé en tas, il paroît être un mélange d'autant de terre que de croûte végétale ; il s'y trouve toujours beaucoup de parties étrangères, qui en augmentent le poids et en gâtent la qualité. On distingue dans le commerce, deux sortes de Pérelle du pays, la blanche et la grise ; cette différence dépend de sa maturité et de sa pureté. On préfère la grise.

La préparation qu'on lui fait subir est fort simple, néanmoins elle change alors de nature et de nom. C'est une pâte molle, coulante et gluante quand elle est récente ; elle durcit et s'*apierrit* en séchant. On ne l'appelle plus qu'Orseille. A cet effet, on remplit à moitié une caisse oblongue, de Pérelle nettoyée et pulvérisée, de manière que cette drogue puisse être contenue toute d'un côté, et renversée ensuite de l'autre. Cette caisse se place dans un lieu frais, à la cave ou au cellier. Là, on l'humecte avec de l'urine fermentée, qu'on rend, si l'on veut, plus alkaline avec de la lessive ou de la chaux en substance, éteinte à l'air. On tourne et retourne cette pâte chaque fois qu'on l'arrose,

laissant pour cela toujours un côté libre pour la caisse. Quand la fermentation est assez établie, ce à quoi on veille exactement, pour qu'il ne s'ensuive pas une putréfaction destructive, on retire cette pâte, devenue violette ; on la met en pain, on la fait sécher assez pour la rendre de garde et d'un plus facile transport. C'est une opération de dix ou douze jours.

Comme ce sont les alkalis volatils urineux qui développent, dans la Pérelle, la couleur rouge ou violette pourpre, qu'elle contient, et qui ne se manifesteroit point sans cela, on pourroit faire, avec moins de dégoût, la préparation de cette pâte dans les écuries, en répandant les *Lichens* sur le sol nettoyé de litière, dont on les recouvriroit ensuite, en interposant une grosse toile entre le *Lichen* et la litière, et en arrosant le tout avec l'urine des bestiaux. Je pense qu'en changeant aussi de procédé, c'est-à-dire, en employant d'autres liqueurs alkalines, ou des alkalis plus purs et plus développés, pour la macération de l'Orseille, on obtiendroit une pâte et des couleurs supérieures. On sait que le savon est un composé d'huile ou de graisse et d'alkali ; mais avec différentes huiles et differens alkalis, on fabrique des savons, qui ne se ressemblent point. Puisse cette réflexion faire éloigner de la routine les fabricans d'Orseille, et en faire désirer de meilleures par les Teinturiers !

Il faut être prévenu que dans le commerce,

on distingue l'Orseille en pierre et l'Orseille en pâte ou pain. La première doit être rapportée au Tournesol en pierre, qu'on fabrique en Hollande avec la Fécule du *Ricinoides* Tourn. ou *Croton tinctorium* Lin. ; et c'est très-improprement qu'on appelle l'Orseille, Tournesol en pâte. On distingue encore trois différentes Orseilles : celle des Canaries, celle de Hollande ou de Flandre, et celle de France. On verra ce que c'est que l'Orseille des Canaries dans l'article suivant. Celle de Flandre ou de Hollande n'est autre chose, comme je l'ai dit, que le Tournesol, qu'on nomme aussi Orseille en pierre, et avec lequel on mêle souvent de la Pérelle. Enfin, l'Orseille de France est notre Pérelle, préparée comme je viens de l'exposer.

On pourra prendre des notions sur l'Orseille de terre, dans un mémoire à ce sujet, par M. Desmaretz, inspecteur des manufactures de la généralité de Limoges, inséré dans les Ephémérides de la généralité de cette ville, pour l'année 1765, ainsi que dans l'article *Limoges*, du Dictionnaire de M. Expilly, qui a été fourni par M. l'abbé Voyon. Mais qu'on ne s'attende pas à puiser rien d'intéressant dans les articles foibles et courts, *Pérelle* et *Perrelle*, de l'Encyclopédie ; on y trouveroit des idées fausses, empruntées du Dictionnaire de Trevoux. Je croirois que Lemery a été sur ce point la source de l'erreur, et qu'il y a entraîné la plupart de ceux qui n'écrivent que d'après les

E 3

Dictionnaires. Cet homme, très-instruit d'ailleurs, et le premier Chimiste de son tems, n'a pas connu la véritable nature de la Pérelle, qu'il regarde comme une terre qui se ramasse sur les montagnes. C'est ainsi qu'il s'en explique dans son *Traité universel des Drogues*.

Je dois prévenir encore, pour éviter la confusion des noms, qu'il ne faut pas nommer le *Lichen* Pérelle, la *Parelle*, qui est un des noms qu'on donne à quelques espèces de Patiences : *rumex Patientia, acutus, crispus*, etc.

XVII. L'Orseille ou Orseille d'herbe. Lichen roccella. L.

Lichen fruticulosus solidus aphyllus subramosus tuberculis alternis L. Spec. Plant. 71.....
Coralloides corniculatum fasciculare tinctorium, fusci teretis facie, Dillen. Musc. 120. t. 17. fig. 39... *Alga tinctoria*, Magnol. Bot. Monsp. Append. 289. Ejusd. hort. 9... *Lichen græcus, polypoides, tinctorius, saxatilis*, Tournef. Coroll. 40.... Ej. Voyage du Levant, t. I. p. 277.

Ce *Lichen*, qu'on nomme encore Orcella, ou Rocella en italien, ou Orseil, Orchel, et Orselle en françois, ne se trouve que dans la mer, sur les rochers, aux moles, dans les îles de l'Archipel, principalement à Amorgos et à Nicouria, aux Açores, aux Canaries, à Teneriffe et autres

lieux ; enfin , sur les côtes méridionales de la France et dans la Corse. Il est blanchâtre, un peu ligneux et rameux ; il a un goût salé, comme toutes les productions marines.

C'est un usage établi dans le commerce, et que la prévention pour les nouveautés ou pour les choses étrangères, accrédite, que les productions des autres pays sont préférables aux nôtres, conséquemment qu'elles ont plus de valeur. Nous avons long-tems douté que la Garance, que nous foulons aux pieds, pût égaler le rouge d'Andrinople. Des Grecs sont venus nous l'apprendre, en s'établissant chez nous, en faisant cultiver, et en employant, avec le plus grand succès, notre Garance. L'Orseille de nos côtes maritimes, ne vaudroit-elle pas celle des îles Canaries ? Il y a lieu de le croire, puisque c'est la même plante, et qu'elle naît dans le même élément.

C'est avec cette espèce de *Lichen*, connu des anciens, qui, selon Tournefort, en tiroient la pourpre d'Amorgos, l'une des Cyclades, pour en teindre les fameuses tuniques du pays, qu'on prépare de la manière dont nous l'avons expliqué ci-dessus, l'Orseille proprement dite, appellée dans le commerce, Orseille d'herbe, pour la distinguer de l'Orseille de terre. C'est aussi une pâte molle, d'un rouge violet, qui sert à la teinture en lilas, en mauve, en violet, etc. comme nous l'avons dit de l'autre ; mais celle-ci

est supérieure par la beauté de la couleur, par la quantité de parties colorantes qu'elle fournit, et par la fixité qui la rend un peu plus durable, quoiqu'elles soient réputées l'une et l'autre de faux-teint, c'est-à-dire, peu solides. Elles ont cela de commun avec le Tournesol, avec le bois de Campêche et celui de Brésil, avec le Fustet, le Rocou, la graine d'Avignon, le *Curcuma*, et plusieurs autres substances, qui ne laissent pas de fournir des couleurs agréables.

On fait le bain d'Orseille avec de l'eau tiède, qui tient facilement cette substance colorante en dissolution, sans qu'elle se précipite. Avant de tremper l'étoffe, il faut que le bain ait été amené par degrés à l'ébullition. On réitère cette immersion aussi souvent qu'il est nécessaire, pour faire pénétrer la couleur et la rendre plus foncée. La première teinte, est un gris-de-lin agréable. Si l'étoffe porte déjà une couleur, comme le bleu, elle se marie avec celle-ci, et elle sortira du bain d'Orseille d'une autre nuance. On obtient toutes celles du gris-de-lin au violet, par les alkalis, et on la rend plus rouge ou orangée, avec les acides ; ce qui s'appelle roser et aviver.

Je dois rappeler à ce sujet les expériences curieuses qu'un anonyme (désigné par ces trois lettres *A. M. Y.*) a fait insérer, en forme de lettres, sur l'action des acides, sur la teinture du bois de Brésil, dans le Journal de physique, février 1785. On sait, dit-il, que les acides

exaltent et dissolvent même les couleurs rouges, jusqu'au point de les faire paroître jaunes. Cet effet a lieu sur la couleur extraite du bois de Brésil, comme sur les autres rouges employés en teinture ; mais je ne crois point, ajoute l'anonyme, qu'on ait encore remarqué que cette couleur, dissoute jusqu'au jaune par un acide, ait pu être ramené au rouge par le même acide, ou par un autre plus puissant ou plus foible.

J'ai essayé cette expérience sur la teinture d'Orseille. Il paroît que l'auteur cité ne l'avoit pas faite. Il étoit important de savoir si elle réussiroit, de même que sur la teinture du bois de Brésil, ou si l'Orseille rentreroit dans le nombre des exceptions, que l'anonyme avoit remarquées. J'ai donc versé quelques gouttes d'acide vitriolique, comme le plus propre à donner un rouge intense, sur un verre à liqueur de teinture d'Orseille ; il s'est fait une effervescence avec chaleur considérable ; la couleur violette est devenue cerise ; elle a laissé un beau rose sur le papier, qui s'est soutenu. L'addition d'acide a rosé de plus en plus ce rouge. L'acide d'orange et de citron a rosé la même teinture d'Orseille : l'alkali volatil ajouté, l'a rendue vineuse, sans la ramener ni au pourpre ni au violet. Le blanc d'Espagne et la céruse, ont formé, avec une lacque, un rose-pâle.

Quelque belle et flatteuse que soit la couleur violette et primitive de l'Orseille, il n'est pas possible de la fixer par les procédés ordinaires.

On assure qu'on y parviendroit, en suivant ceux qu'on pratique sur la teinture de cochenille. Mais outre que la dissolution d'étain, par l'esprit de nitre régalisé, rendroit cette teinture plus coûteuse, on perdroit le gris-de-lin naturel de l'Orseille, qui seroit avivé et qui tireroit à l'écarlate. D'ailleurs, il n'est pas permis, comme on sait, aux Teinturiers de grand teint, de suivre et d'imiter les procédés de ceux de faux teint, ou plutôt d'employer leurs drogues. Les règlemens sont précis. Bien plus, les statuts des Teinturiers les partagent en différens corps, en assignant aux uns, la teinture en fil, aux autres, en laine, en soie, etc. Est-ce pour le bien de l'état que ces entraves ont été mises dans cet art ? Il faut le penser ainsi. Mais n'est-ce pas gêner le commerce et arrêter dans sa source le génie inventif de l'artiste ? Si le ministère veut bien s'occuper un jour de nouveaux règlemens à ce sujet, le bon goût des François et les lumières, que la chimie répand chaque jour sur ce bel art, lui indiqueront des reformes à faire dans les anciens.

Un défaut essentiel, qu'on reproche à la teinture d'Orseille, est de perdre son éclat à l'air, et de s'effacer en peu de tems. C'est ce qui arrive plus ou moins à toutes les couleurs de faux teint. Mais ce qui paroîtra extraordinaire, c'est que cette même teinture se décolore aussi par la privation de l'air. Cette expérience est curieuse; je l'ai répétée plusieurs fois par la même liqueur.

Si l'on met de la teinture aqueuse d'Orseille, quelque saturée qu'elle soit, dans une bouteille, et qu'on la bouche exactement, après quelques jours on voit la liqueur colorée perdre son éclat, devenir enfin fort sale. Si on débouche le goulot, sans même agiter la liqueur, elle reprend sa teinte d'Orseille, et ainsi plusieurs fois de suite. S'il y a assez d'air dans la bouteille, la partie colorante reste suspendue en partie ; le reste se précipite. L'air fixe ne joueroit-il pas ici un rôle ? Un célèbre Physicien s'en est apperçu le premier sur les anciens thermomètres à esprit de vin, colorés en rouge avec l'Orseille. C'est M. l'abbé Nollet qui nous instruit de cette particularité dans un mémoire exprès, sur la teinture d'Orseille, qu'on peut lire dans le volume de l'Académie des sciences, année 1742. On y verra qu'il s'est assuré, par un grand nombre d'expériences bien faites, que la teinture d'Orseille se décolore toujours lorsqu'elle cesse de communiquer avec l'air. Mais il ne pense pas que cette matière, qui conserve et qui rend la couleur à la teinture d'Orseille, soit l'air lui-même. Ou elle est analogue, dit-il, aux esprits volatils urineux, ou ces esprits suppléent à son action, ou bien ils la déterminent à une fonction qu'elle n'auroit pas sans eux.

C'est aux Chimistes à éclaircir une question, que l'ingénieux Physicien a laissée si obscure. Il a appris pourtant que, pour prévenir la déco-

loration des thermomètres, ou rétablir plus efficacement la couleur dans ceux qui seront décolorés, il suffira de mêler, avec la liqueur, un peu d'esprit volatil urineux.

Sans avoir recours à cette addition, rien n'empêche qu'on ne puisse se servir de la teinture spiritueuse et saccharine d'Orseille dans l'art du Liquoriste, du Confiseur et dans plusieurs préparations d'office. Je me suis assuré qu'on peut en colorer les conserves et les pastilles, l'huile, la cire, la graisse, etc. Pourquoi ne se serviroit-on pas de la teinture vineuse d'Orseille, pour donner de la couleur à certains vins, comme on fait avec la pierre de Tournesol, dont les Hollandois, qui seuls en connoissent la fabrication, se servent aussi pour colorer leurs fromages ? Je craindrois de charger le tableau des propriétés de notre beau *Lichen*, si j'allois prédire qu'il servira un jour de moyen chimique pour reconnoître la présence des acides et des alkalis. Je reviens à mon objet le plus essentiel.

L'Orseille doit être exceptée du nombre des substances colorantes végétales, que la Cochenille fait tomber : elle a des qualités qui lui sont propres ; et malgré les défenses, on ne sauroit s'en passer dans les ateliers d'où on voudroit la proscrire. L'Orseille fournit une couleur toute développée, et c'est ce que recherchent les Teinturiers ordinaires. On sait que, outre la teinture en Orseille, cette couleur sert souvent

de pied aux autres, comme le Pastelet et la Garance; elle a même le mérite de faire ressortir les couleurs les plus fines et les plus chères, en les épargnant ; deux avantages inestimables. Nous avons sur cela le témoignage des maîtres de l'art. M. le Pileur d'Apligny convient (Art de la Teinture des fils et étoffes de coton. Avertiss. p. 12.) que la cuve d'inde, qui est en usage pour la soie, n'a pas l'avantage de donner de nuances dégradées à volonté. On n'y peut teindre la soie qu'en bleu céleste ; et lorsqu'on veut le foncer, on est obligé d'avoir recours à l'Orseille. La couleur de cet ingrédient passe très-promptement à l'air ; de plus, il ne lui donne pas un vrai ton de bleu, et ne fait paroître le premier plus foncé, qu'en le rougissant ; ce qui le fait tirer au violet.

N'est-ce pas déjà un mérite, si la cuve d'inde ne suffit pas par elle-même pour donner cette nuance particulière qui n'est due qu'à l'Orseille ?

M. Hellot déclare que la plupart des Teinturiers, même des plus renommés, rosent les cramoisis avec l'Orseille, quoique drogue de faux teint. (Art de la Teinture des laines, p. 232.) Le même Académicien ne disconvient pas que la plupart des rouges de l'infanterie et de la cavalerie, sont ordinairement des rouges de Garance, qu'on rose quelquefois avec l'Orseille ou le Brésil, quoique drogues de faux teint,

pour les rendre plus beaux et plus veloutés ; parce qu'on ne pourroit leur procurer cette perfection avec la Cochenille, sans en augmenter beaucoup le prix. *Ibid.* p. 255.

Enfin, cet habile Chimiste n'a pu qu'avouer qu'il y a des Teinturiers peu fidelles, qui, pour épargner le Pastel et l'Indigo, font usage, dans le bleu, de l'Orseille ou du bois d'Inde et de Brésil ; ce qui devroit être défendu, ajoute-t-il, quoique ce bleu falsifié soit souvent beaucoup plus brillant qu'un bleu solide et légitime. *Ibid.* p. 115.

Mais si le goût du François lui fait préférer le brillant d'une couleur, qui s'assortit d'ailleurs à la légéreté d'une étoffe dont il ne veut user que pendant une saison, pourquoi lui en fournir de plus durables qui le lassent ? C'est donc par de bonnes raisons, que quelques Teinturiers de bon teint emploient les Orseilles, et pour se conformer au goût du tems et de la nation. Si toutefois il est prudent de défendre aux Teinturiers de bon teint de mêler l'Orseille avec d'autres drogues, avec la Cochenille, par exemple, tant à cause de la différence du prix, que par rapport à celle du degré de fixité ; il semble qu'il devroit être au moins permis, aux Teinturiers de petit teint, d'employer une dose de Cochenille, ou de tel autre ingrédient, pour assurer la couleur de l'Orseille et d'autres teintures moins fixes, pour les rendre plus durables ou plus brillantes. La mode, qui nous maîtrise, et qui fait adopter

certaines nuances de couleur, nécessite quelquefois ces mélanges, parce qu'on ne pourroit les saisir que par des manipulations plus longues, ou par la dose d'ingrédiens plus coûteux, ou par des bains successifs, nuisibles aux étoffes. Ce n'est pas en changeant de bains, en employant les altérans, qu'on donne la perfection aux teintures. Les bains répétés, avec certains ingrédiens, foncent, à la vérité, les couleurs ; mais souvent rudissent les étoffes et les brûlent. Par le bain simple d'Orseille, on évite cet inconvénient.

Mais comment parer à ce reproche de faux teint ? Donnons quelques notions à ce sujet. Il faut se faire une plus juste idée de ce qu'on appelle petit teint ou faux teint. On ne veut pas dire par là qu'une couleur soit plus foible ou plus grossière, puisqu'il en est dans ce genre qui ont plus d'éclat que celles du grand et bon teint; mais les premières sont moins durables, elles ne résistent pas au débouilli et aux autres épreuves qu'on leur fait subir ; elles conviennent mieux à des étoffes légères ou de moindre prix. D'ailleurs les procédés pour les teintures en petit teint, sont moins compliqués, plus courts, et en tout plus faciles. C'est un très-grand avantage dans les arts, lorsqu'on peut diminuer la main-d'œuvre et la matière, faciliter, en un mot, la manipulation. La célérité fait souvent le profit du fabricant. Il faut remarquer que les couleurs pour le petit teint sont plus bornées, c'est-à-dire, en

plus petit nombre ; ce qui rend les Orseilles d'autant plus précieuses, qu'elles présentent une infinité de nuances. Enfin, le bon et le petit teint, sont des opérations ou plutôt des termes, relatifs aux matières que l'on veut teindre, fil, soie, laine, coton, peaux, etc. qui sont plus ou moins capables de prendre les couleurs et de leur donner un bel œil. Ainsi les fils de chanvre et de lin, reçoivent moins bien la teinture de bon teint, que la soie ou la laine, et prennent mieux celle du petit teint, dont l'Orseille fait partie.

Après tout, la beauté du teint dépend beaucoup de la matière que l'on veut teindre, du blanchiment, de l'apprêt, du décreusage, du dégrais, de l'alunage, des mordans ou bouillons, de la manière de tremper dans le bain à froid ou à différens degrés de chaleur, des altérans, de l'addition des sels, des acides, des alkalis, des lessives, de la proportion des fécules ou autres ingrédiens pour chaque bain, et plus encore du tour de main. Par exemple, on sait qu'il faut que les laines soient soufrées avant de les passer sur l'Orseille, ce qui donne beaucoup d'éclat à cette couleur : il faut encore que le bain d'alun soit donné à froid aux soies ; car, s'il étoit chaud, il feroit perdre le lustre de la soie et la rendroit rude. Il n'est pas jusqu'à la qualité de l'eau qu'on emploie dans les teintures, qui ne contribue à les rendre différentes, selon que les manufactures

sont

sont placées plus ou moins favorablement. L'eau bourbeuse est souvent la meilleure. On en fait journellement l'expérience à Harlem, à Paris, à Lyon, etc. La rivière de Bièvre ou des Gobelins est sur-tout fameuse. Peut-être y a-t-il un peu de préjugé dans tout cela, et l'on n'est pas fâché que le public reste dans l'erreur.

Si l'on veut connoître pour quelles sortes de teinture les Orseilles sont défendues ou permises, on aura recours aux instructions et règlemens qui furent publiés en 1669, par ordre de M. Colbert, sous M. Orry, en 1733 et 1737, etc. Je vais emprunter les articles qui les concernent, de la savante Dissertation de M. de Francheville, sur la teinture des anciens et des modernes, insérée dans le vingt-troisième volume de l'Acad. roy. des sciences de Berlin, pour l'ann. 1767.

L'Orseille est du nombre des drogues qui sont interdites aux teinturiers du grand et bon teint, pour la teinture des étoffes de laine avec lisière. Art. I.

Parmi les drogues qui sont interdites pour la teinture des laines fines, destinées à faire des tapisseries, on compte l'Orseille de terre; mais on emploie l'Orseille d'herbe ou des Canaries, dans la teinture des laines fines en violet, après leur avoir donné le pied de cuve et de cochenille suffisant. Art. II.

Pour la teinture de la soie.... Les bleus

célestes ou complets ont le pied d'Orseille de Lyon, autant que la couleur le requiert ; puis ils sont passés sur une bonne cuve d'inde.

Les gris-de-lin silvie ou aubifoin, sont faits d'Orseille de Lyon ou de Flandre ; puis rabattus avec un peu de cuve d'inde, s'il en est besoin, ou avec de la cendre gravelée. Les violets sont montés de Brésil, de bois d'Inde ou d'Orseille ; puis passez tur la cuve d'inde. Art. III.

M. de Francheville a aussi rendu poëtiquement les préceptes de l'art de la teinture. Voici un fragment, qui regarde les Orseilles.

> Avec l'Indigo seul, le beau bleu s'appareille :
> Le céleste de plus exige un pied d'Orseille ;
> Et de celui-ci vient, rabattu tant soit peu,
> Le gris-de-lin silvie, et tout aubifoin bleu.
>
>
>
> Veut-on des violets ? Qu'on unisse au Brésil
> L'Orseille, le Campêche et le bleu de l'Anil.

Je ne dois point passer sous silence, en finissant cet article, une des plus belles propriétés des Orseilles, et que M. Dufay, de l'Académie des sciences, a découverte. C'est celle de colorier les marbres blancs, de les veiner, de les jasper, de les nuancer d'une manière ineffaçable, et qui en relève infiniment le prix. Il me suffit d'avoir indiqué l'invention. On trouvera les détails de cet art, dans le second mémoire sur la teinture des pierres, parmi ceux

de l'Acad. des sciences, année 1732. M. Dufay se proposoit de mettre au jour l'art de la teinture, qu'il possédoit à fond ; il n'en a laissé que des essais dans les volumes de l'Académie. M. Hellot a repris ce travail en habile chimiste. On pourra voir dans son ouvrage le chapitre de l'Orseille et la manière de l'employer. On aura recours, si l'on veut, au *Nova plantarum genera*, de Micheli, savant cryptogame, pour la préparation de l'Orseille d'herbe, telle que la font les Florentins, qui la nomment *Oricello*.

La Pérelle et l'Orseille, ne sont pas les seuls *Lichens* qui donnent de belles couleurs pour la teinture ; on peut en tirer de plusieurs autres. Il en est sans doute des différentes espèces de *Lichens*, comme des plantes rubiacées, qu'on range parmi les Garances. Le climat, d'où elles proviennent, peut aussi changer leurs nuances. Quoique la Pérelle d'Auvergne ou du Limousin, soit la plus employée et la plus renommée après celle des Canaries, on leur trouveroit des succedanées. M. Hellot étoit bien persuadé que le *Lichen tinctorius saxatilis*, comme il l'appelle, c'est-à-dire, la Pérelle, n'est pas la seule plante de ce genre dont on puisse préparer l'Orseille. M. Bernard de Jussieu lui en avoit apporté de la forêt de Fontainebleau, qui, par les essais qu'il en fit avec la chaux et l'urine, prennent la couleur pourprée. M. Hellot ne dit point quelles étoient ces espèces. La forêt de Fontainebleau

et les environs de Paris abondent en mousses et en *Lichens*, comme on peut s'en convaincre par le *Botanicon* de Vaillant, par l'Histoire des plantes de Tournefort, par le Prodrome de Dalibard, etc. Tout y favorise ces plantes, le sol, les rochers, l'ombre des grands arbres et le climat.

M. Hellot nous a laissé un moyen bien facile d'essayer les *Lichens* qui pourroient faire de l'Orseille ou non. Il convient de rapporter son procédé. On mettra deux gros de ces plantes dans un petit poudrier de verre ; on les humectera d'esprit volatil de sel ammoniac et de partie égale de chaux première ; on y ajoutera une pincée de sel ammoniac ; on fermera ensuite le petit vaisseau d'une vessie mouillée qu'on lie autour. Au bout de trois ou quatre jours, si le *Lichen*, quel qu'il soit, est de nature à donner du rouge, le peu de liqueur qui coulera, en inclinant le vaisseau, où on l'aura mise avec la plante, sera teinte d'un rouge foncé cramoisi ; et la liqueur s'évaporant ensuite, la plante elle-même prendra cette couleur. Si la liqueur ni la plante ne prennent point cette couleur, on n'en peut rien espérer, etc.

J'ai essayé ce moyen sur quantité de *Lichens*; il ne pouvoit que réussir à l'égard de ceux qui contiennent de la matière colorante, qui n'est pas rouge dans tous ; mais je me suis apperçu qu'il donnoit quelquefois des espérances trop flatteuses, en développant, dans un petit essai,

une couleur brillante, qui ne se soutenoit pas long-tems, ou qu'un autre procédé rendoit moins trompeuse. L'urine et la chaux, quoiqu'ils offrent des moyens un peu plus longs, donnent plus sûrement la couleur réelle, telle qu'elle reste dans la teinture en grand. Parcourons les différens *Lichens*, desquels on peut tirer quelque couleur.

XVIII. Lichen tartareux. *Lichen tartareus*, L.

Lichen crustaceus ex albido virescens, scutellis flavescentibus margine albo. Spec. Plant. 14...
Lichen leprosus candidus, scutellis fuscis, margine albo. Flor. Suec. 942... *Iter Œland.* 29...
Iter West Goth. 146.

On le trouve contre les rochers ; il est épais et farineux. Olaus Celsius le note comme donnant une belle couleur pourpre. Sur quoi voyez Dillen, dans son *Histoire des Mousses*, 131. t. 18. f. 12.

Il ne faut pas confondre ce *Lichen* avec le suivant.

XIX. Lichen des marbres. *Lichen calcareus*, L.

Lichen leprosus candidus tuberculis atris. Flor. Suec. 937... *Spec. Pl.* 6.

C'est ce *Lichen* qui inquiète tant les antiquaires, lorsqu'il couvre et efface les inscriptions. Voy. *Iter Goth.* 183. M. Linné remarque que celui-ci ne croît

que sur les pierres calcaires, et non sur les rochers. *Flor. Œcon.* 937. Je l'ai trouvé de même, et fort commun, dans nos environs. J'ai fait sur lui plusieurs expériences, qui m'ont assuré que ce ne seroit pas le plus indifférent des *Lichens* pour la teinture ; il en donne une particulière et d'un beau jaune aurore ou orangé. J'ai remarqué que, par un tems sec, ce *Lichen* étoit blanc comme neige ; après la pluie, il est quelquefois un peu bleuâtre ; il ne ressemble point mal à une peau de lézard. Je l'ai trouvé aussi taché de jaune et comme rouillé. Je ne serois pas éloigné de croire qu'il ne devient tel, que quand quelque animal a fienté ou uriné dessus. Cet accident a pu dérouter plus d'un Botanophile, et lui faire confondre certaines espèces ou multiplier les variétés.

Je ne donnerai point le détail des expériences que j'ai faites sur ce *Lichen* et sur plusieurs autres ; en voici seulement le précis.

Le *Lichen* calcaire est très-friable. Quand on l'a réduit en poudre entre les doigts, il ne ressemble plus qu'à une matière calcaire. Jeté dans l'eau, il surnage en partie ; il la salit, sans lui communiquer aucune couleur décidée ; mais l'esprit volatil de sel ammoniac, en tire une, presque sur le champ, qui est orangée et des plus vives ; cependant, elle devient fauve, lorsqu'elle est appliquée. L'urine et la chaux ne font avec ce *Lichen* qu'une couleur de biche ou de

brique. L'urine seule et récente ; en tire une couleur safranée, qui, appliquée sur du papier, devient feuille morte. Cette teinture se fonce de jour en jour. L'alkali volatil lui donne du brillant, et la fait ressembler au rocou. L'esprit de vin n'en tire rien ; il avive seulement les tubercules, en les rendant plus noirs. L'acide vitriolique cause une chaleur ; il donne une belle teinture jaune doré, de laquelle on tireroit facilement la nuance merde-d'oie. Avec l'acide vitriolique seul, il se forme un *magma*, une couleur épaisse, brune ou bronzée ; et en la délayant dans l'eau, il en résulte différentes nuances de jaunes fort beaux. L'acide du citron ne tire aucune couleur de ce *Lichen*.

Le *Lichen saxatilis*, dont j'ai fait mention dans la première section (VIII) à titre de remède, revendique ici sa place, comme un des *Lichens* à teinture. Voyez à son sujet l'*Iter scanicum*, 409. Mais on doit prendre garde de ne pas lui attribuer la couleur qu'il peut emprunter des écorces des arbres, auxquelles il adhère souvent ; ce qui arrive aussi à plusieurs autres *Lichens*. Je m'en suis d'abord apperçu sur le *Juniperinus*.

XX. Lichen à nombril. *Lichen omphalodes*, L.

Lichen imbricatus, foliolis multifidis glabris obtusis canis, punctis vagis eminentibus. Flor. Suec. 947... *Spec. Plant.* 20... *Lichen nigricans omphalodes, Vaill. Paris.* 116. t. 20. f. 10... *Lichenoides saxatile tinctorium, foliis pilosis purpureis. Dillen. Musc.* 185. t. 24. fig. 80... *Muscus petræus tinctorius noster, Bromel. Chloris. Goth.* 57... *Iter Œland.* 30. 101... *Iter Goth.* 209... *Flor. Lapp.* 447.

Cette espèce est très-souvent employée dans la teinture chez l'étranger. Sa variété β l'est aussi dans la pharmacie. Nous avons dit (VIII) qu'on la prenoit pour l'Usnée. On trouve ce *Lichen* sur les pierres et sur les arbres, et non sur les marbres, selon l'observation de Linné, *Flor. Œcon.* 947. Toute l'île d'Alande, qui a pour base un rocher spathique, est couverte de cette espèce de *Lichen*. Les femmes en teignent leurs étoffes, en jaune ou en fauve. Elles le font bouillir, sans aucune addition de sel, et y trempent tout simplement ce qu'elles ont à teindre ; d'autres y mêlent de la fécule du *Mitella Americana*, qui est le Rocou, pour rendre la couleur plus belle.

XXI. Lichen balloné, ou en bouteille. *Lichen ampullaceus*, Lin.

Lichen foliaceus planiusculus lobatus crenatus, peltis globosis inflatis. Spec. Plant. 33. . . . Lichenoides tinctorium glabrum vesiculosum. Dillen. Musc. 188. t. 24. f. 82.

Il est de quelque usage dans la teinture. Les Anglois ne doivent pas l'ignorer, puisqu'il est commun chez eux dans la province de Lancastre.

XXII. Lichen de fahlun. *Lichen fahlunensis*, L.

Lichen imbricatus foliis palmatis incurvis atris. Flor. Suec. 949 et 1140 Append. . . . Spec. Plant. 22. . . Iter Œland. 132. . . . Lichenoides tinctorium atrum, foliis minimis crispis. Dillen. Musc. 188. t. 24. f. 81.

On le trouve sur la roche nue. Il est commun en Œlande et en Uplande. Son aspect noir trompe sur la couleur qu'il recèle. On en tire un beau rouge foncé, selon Linné, *Flor. Suec.* et *Flor. Œcon.* 949.

XXIII. Lichen à pustules. *Lichen pustulatus*, L.

Lichen foliaceus umbilicatus , undique lœvis. Flor. Suec. 970... *Subtus lacunosus. Spec. Plant.* 53.... *Lichenoides crustæ modo saxis adnascens verrucosus cinereus et veluti deustus. Vaillant. Paris.* 116. t. 20. fig. 9.

Il peut être compris parmi ceux qui servent à la teinture. Voy. *Flor. Œcon.* L.

La couleur rouge n'est pas l'unique que fournissent les *Lichens*. Le jaune se tire de plusieurs; on en a vu quelques exemples. Je mettrai encore dans ce rang les espèces suivantes, auxquelles on ne refusera pas d'ajouter le *Lichen calcareus*, d'après ce que j'en ai dit en son lieu. J'ai éprouvé la même chose sur le *Lichen* pulmonaire. Par la macération et la décoction, il donne une eau très-rousse, qui peut servir à ce qu'on appelle couleur de racine. Avec l'alkali volatil, il m'a donné un jaune safrané des plus agréables, et différentes nuances du jaune au fauve. Ce *Lichen*, usité en médecine, mérite aussi une place parmi ceux de la teinture.

En suivant les mêmes expériences sur le *Lichen* barbu, dont il a été question ailleurs (VI), il m'a donné, par le moyen de l'alkali volatil, un jaune éclatant, plus citrin et plus clair que le précédent. Il jaunit bientôt l'eau pure, dans lequel on le met tremper, et ce jaune est fort agréable;

ce qui doit faire adopter ce *Lichen* dans l'art de la teinture.

Le *Lichen* des murailles, *Parietinus*, dont j'ai déjà parlé (XII), et qui est fort commun, donne aussi une couleur jaune. Les Gothlandois en teignent leur laine en jaune. Sur quoi voyez les *Actes de Stockholm*, 1742, p. 26... L'*Iter Œl*. 101... L'*Iter Goth*. 209... La *Flora Œcon*. 967... Il croît aussi sur plusieurs arbres, où il s'étend davantage.

XXIV. Lichen de renard. *Lichen vulpinus*, L.

Lichen filamentosus ramosissimus erectus fastigiatus inæquali-angulosus. Flor. Suec. p. 426... Spec. Pl. 79... Usnea capillacea citrina, fruticuli facie. Dill. Musc. 73. t. 13. f. 16.

On le trouve suspendu aux charpentes des maisons et sur les murailles. Il est commun en Smolande, et les habitans savent en tirer parti. Ils en teignent en jaune leur laine, comme il conste par les *Actes de l'Acad. de Stockholm*, ann. 1742, p. 25. Ce jaune s'obtient facilement par l'eau pure et par l'eau alunée. Il flatte d'abord le coup d'œil, mais il n'a pas assez de corps et de fixité ; je lui en ai donné, en rapprochant la teinture, par l'ébullition, ou même avec la gomme arabique ; ce qui forme un joli jaune pour le lavis.

XXV. On peut croire raisonnablement que le *Lichen croceus*, *Flor. Suec.* 965, et *Spec. Plant.* 50, etc. donneroit aussi une teinture jaune, ainsi que plusieurs autres, qui sont eux-mêmes comme dorés. Une jolie variété du *Lichen nivalis* et quelques *Lichens* jaunes, qui couvrent les toits et les murailles, paroissent propres à cela ; mais nous avons vu plusieurs fois que la couleur naturelle des *Lichens* ne pouvoit servir d'induction pour celles qu'ils fournissoient à la teinture. L'espèce suivante nous en présente encore un exemple remarquable.

XXVI. Lichen brûlé. *Lichen deustus*, L.

Lichen foliaceus umbilicatus subtus lacunosus. Flor. Suec. 969... *Spec. Plant.* 55... *Lichen pulmonarius saxatilis e cinereo fuscus minimus. Vaill.* 116. t. 21. fig. 14... *Lichenoides coriaceum cinereum, peltis atris compressis. Dillen. Musc.* 219. t. 30. f. 117.

Celui-ci est très-mince et se réduit facilement en poudre, quand il est sec. M. Linné dit qu'il sert de fard (*Loco pigmenti*), qu'on appelle *Tousch* en suédois. Voy. *Flor. Œcon.* 969. Il est sur-tout commun en Uplande sur les pierres.

Le nom de *Lichen* brûlé, *Deustus*, pourroit faire croire que dans le Nord le sexe se farde en noir, ou qu'on noircit les sourcils avec le suc de cette plante. Cependant M. Westbeck nous

instruit, dans les Mémoires de l'Acad. de Suède, qu'on obtient de ce *Lichen* une couleur violette et un beau rouge constant, d'où apparemment on tire le fard. Peut-être Linné n'a-t-il voulu dire par *Pigmentum* qu'une couleur à peindre, ce mot ayant deux acceptions.

XXVII. A l'aspect du *Lichen* laineux, *Lanatus*, L. *Lichen filamentosus ramosissimus decumbens implicatus, opacus, Flor. Suec.* 987... *Spec. Pl.* 75; et du *Lichen jubatus* (XV), qui sont des Usnées noires, on croiroit qu'elles donneroient une teinture en noir; je me suis assuré du contraire: ils ne colorent ni l'eau, ni l'esprit de vin; ils ne le font pas même par l'addition de la couperose. Ce qui eût été à souhaiter, parce que les noirs naturels, ne sont pas des couleurs indifférentes. On n'a pas plus d'espérance à fonder sur les *Lichen physodes*, *caperatus*, *pustulatus*, etc. quoique noirâtres; je m'en suis assuré.

XXVIII. Lichen fucus. *Lichen fuciformis*, L.

Lichen foliaceus rectiusculus lævis subtomentosus ramosus; laciniis lanceolatis. Spec. Plant. 38... *Lichenoides fuciformes tinctorium, corniculis longioribus et acutioribus. Dill. Musc.* 168. t. 22. fig. 61.

C'est sur la foi de Dillen, que je marque cette espèce comme propre pour la teinture. Elle croît dans l'Inde et aux Canaries sur les rochers,

Après cette légende de *Lichens*, qui sont plus ou moins en usage dans différens pays, j'ai à placer ici le précis de quelques expériences, qui ont été faites pour découvrir les principes et les propriétés de certains *Lichens*, et que j'ai répétées. Les Académiciens de Stockholm et ceux de Pétersbourg, se sont plusieurs fois occupés de cet objet. J'ai déjà cité les premiers, et parmi les derniers, M. Georgi s'est sur-tout distingué par ses analyses chimiques. Les *Lichens*, que le savant professeur Russe a soumis à l'examen, sont le *Farinaceus*, le *Glaucus*, le *Physodes* et le *Pulmonarius*. Nous apprenons par lui (*) que l'extrait de ces *Lichens*, forme un mucilage, qui, étant séché, devient aussi transparent que la gomme arabique. Le seul *Lichen* pulmonaire fournit un mucilage un peu acerbe. La quantité de gomme que renferment ces végétaux, est de six gros par deux onces. L'esprit de vin se teint en vert, et acquiert un goût très-amer, par l'infusion avec ces végétaux. L'analyse, par la voie sèche, n'a rien produit de particulier ; et au moyen de l'incinération, on a obtenu de l'alkali volatil, etc.

(*) Le mémoire de M. Georgi se trouve dans le vol. de l'Acad. de Pétersbourg, pour l'année 1779, seconde partie, imprimé en 1783, et dont l'extrait se lit dans le Journal de Médecine de Paris, mois d'octobre 1785, p. 297.

Le *Lichen* pulmonaire m'a donné ce mucilage par l'ébullition et par l'évaporation à feu lent ; mais il étoit roussâtre, et n'étoit pas, à beaucoup près, aussi transparent que la gomme arabique. Quant à la couleur verte, il est impossible que ce *Lichen* la donne à l'esprit de vin ; la liqueur se colore plutôt en jaune. J'ai rendu encore glutineuse l'eau où j'ai mis tremper le *Lichen prunastri*. Ses feuilles rameuses deviennent transparentes comme des membranes. Etant mises à sécher dans du papier, elles s'y sont collées. Ce *Lichen* étant mâché, lorsqu'il est ainsi ramolli, est insipide, mais tendre comme du céleri ou du chou ; ce que j'ai apperçu aussi dans plusieurs *Lichens* coralloïdes, qui sont fistuleux. On réussit parfaitement avec le *Lichen* d'Islande, à obtenir cette gomme, et à rendre la décoction glutineuse au point que l'on veut. Les *Lichens* feuillés, larges et rameux, sont les plus propres à cela.

J'ai rendu, par le même procédé fort simple, le *Lichen fraxineus* très-transparent ; l'eau est devenue gélatineuse et très-collante à mesure qu'elle s'évaporoit. Le *Lichen caninus* est aussi très-disposé à manifester son mucilage dans l'eau. Une grande variété du *Lichen caperatus*, qui étoit noire en dessous, m'a présenté, après la macération, une belle membrane diaphane, et a laissé échapper beaucoup de mucilage. Il contient aussi quelques parties résineuses, puisqu'il a donné à l'esprit volatil, une jolie couleur citrine.

Comme les expériences doivent être variées et suffisamment répétées, avant de prononcer sur la possibilité qu'il y a de tirer des *Lichens*, leur partie colorante, ou d'y développer d'autres principes, je vais tracer le plan de celles qu'on pourra tenter sur les *Lichens* nouveaux, ou non encore éprouvés, et que je me propose de suivre.

On doit répéter ces expériences sur les *Lichens* frais et sur ceux qui sont secs ; ils peuvent, dans ces deux états, donner des résultats différens et des produits plus ou moins abondans ; comme on voit qu'on tire des couleurs jaunes, bleues et vertes, des seules baies du Nerprun, selon leurs différens degrés de maturité. On les laissera macérer dans l'eau pure, soit froide, soit chaude, pour voir s'ils la colorent et s'ils la rendent mucilagineuse. On les fera infuser dans la décoction de noix de galle ou de couperose, ou dans la leur propre, avec addition de ces ingrédiens. Les *Lichens* astringens la noircissent ordinairement. On les éprouvera par l'eau d'alun, par le vinaigre distillé, par le jus de citron et les trois acides minéraux ; par l'urine, avec ou sans chaux ; par des alkalis fixes, terreux, et par des alkalis volatils ; par différens sels et par l'esprit de vin. On aura lieu de remarquer, en faisant ces expériences, que les *Lichens* gommeux cèdent à l'eau, et les résineux à l'esprit de vin ; que les alkalis, les volatils sur-tout, en développent promptement les couleurs, et que les acides les changent et

les

les nuancent. Enfin, les alkalis terreux leur donnent du corps et font masse, comme dans les Orseilles. On pourroit, je pense, tirer de la lacque de quelques *Lichens*, en les traitant à la lessive, selon la méthode de Boerhaave, ou avec l'esprit de vin, selon le procédé de Kunehel. Je n'ai point tenté ces dernières expériences, qui seroient longues, délicates, et dont le produit seroit plus curieux qu'utile.

Dans la crainte de passer les bornes d'un mémoire académique et de fatiguer l'attention des juges, je vais finir cette énumération et le détail des expériences, qu'on pourroit étendre, en faisant une revue exacte de tous les *Lichens* connus, et en les soumettant à toutes les épreuves que j'ai indiquées. Mais comme il est impossible de rassembler ces plantes singulières, autrement que dans des herbiers, et qu'elles sont répandues par toute la terre, on pourra les faire suppléer les unes aux autres jusqu'à un certain point. Notre Pérelle et l'Orseille, le *Lichen* barbu et le Pulmonaire, nous mettent dans le cas de nous passer des *Lichens* qui sont confinés dans le Nord, de ceux de l'Amérique et des Indes, où l'on désire peut-être les nôtres. Les biens sont compensés par une juste mesure ; et l'homme, que tourmente une ambition démesurée, désire de tout posséder. Souvent la multitude de nos possessions, ne sert qu'à nous rendre indifférens ou difficiles sur le choix.

J'ai recherché principalement de quelle utilité seroient les *Lichens* dans les arts. La médecine a assez et peut-être trop de remèdes ; notre économie ne descend pas jusqu'à de si petits objets, et l'on ne sauroit trop fournir de matériaux aux artistes. On a vu, par tout ce qui précède, que les *Lichens* donnent des rouges, des violets, des bleus, des jaunes, qui sont les couleurs principales. On en aura bientôt d'autres par leurs mélanges, le pourpre, le rose, l'amaranthe, l'orangé, le fauve, le jaune, le verdâtre, etc.

Les *Lichens* peuvent servir non seulement à la teinture, mais à plusieurs arts, comme à l'impression des toiles, dites indiennes, à la menuiserie, marqueterie, dominoterie, à la peinture en détrempe, à celle à la gouache, au lavis, la tannerie, ainsi qu'à la peausserie, à la brasserie, à l'art du Liquoriste, du Parfumeur. Nous avons indiqué tous ces usages, ainsi que des propriétés médicinales, économiques et alimentaires. Le tems en fera certainement découvrir encore. Ne doutons point que chaque chose n'ait reçu sa place dans l'ordre établi par l'Eternel ; toutes les plantes seroient reconnues pour être utiles, s'il étoit donné à l'homme de tout connoître.

POST-SCRIPTUM.

L'Auteur se disposoit à publier ce Mémoire, avec quelques additions et corrections, qu'il avoit reconnues comme nécessaires, lorsqu'il a été informé que l'Académie le faisoit imprimer dans un recueil particulier. Il a demandé qu'on voulût bien y insérer ce *Post-scriptum*, pour annoncer les supplémens qu'il étoit dans l'intention de donner, et dont l'impression trop avancée, ne lui a pas permis de faire usage aux places convenables. Il n'a pu qu'indiquer les divisions de sa dissertation, et y ajouter quelques notes sommaires, en attendant que le public décide si une édition plus ample, qui contiendroit des recherches et des expériences nouvelles, lui seroit agréable.

Le lecteur placera les TITRES suivans aux pages désignées.

P. 1. Considérations générales sur les Lichens.

P. 3. Caractère des Lichens. (*Avant l'alinéa qui commence par ces mots :* parmi les familles qui, etc.)

P. 15. Habitation des Lichens. (*Après ces mots :* par leurs caractères ou leurs phrases botaniques, etc.)

P. 16. Couleur des Lichens. (*Avant l'alinéa:* la couleur des Lichens est variée, etc.)

P. 17. Dénomination des Lichens. (*Avant l'alinéa :* depuis que les hommes de tous les pays, etc.)

P. 19. *N^a*. Le tableau des Lichens, qui n'est fait que d'après les *Species Plantarum* de 1763, ne contenant que quatre-vingt-un Lichens, auroit dû être tiré du *Systema Vegetabilium*, de M. le professeur Murray, quatorzième édition de 1784, qui en porte le nombre jusqu'à 130. Je ne l'avois pas à ma disposition, en composant mon mémoire.

P. 21. Utilité des Lichens. (*Avant l'alinéa qui suit immédiatement le tableau.*)

P. 62, *ligne* 23. J'ai dit que les Arabes donnent des pelottes d'Euphorbe aux bestiaux. Comme cette assertion pourroit paroître extraordinaire, je dois citer mon garant ; c'est M. Forskal, qui avance ce fait dans sa *Description des plantes d'Egypte et d'Arabie*, p. 93. Ce Naturaliste, qui a été victime de son zèle, ne vit pas, sans surprise, les chameaux manger de l'Euphorbe, *Euphorbia Antiquorum*, L. La grande variété, qui est articulée ; on le leur fait cuire à cet effet dans la terre.

Ibid. Dans cette même section, j'aurois destiné un nouvel article, à l'Orseille de Prunellier, qui, quoiqu'étrangère à l'Egypte, y est très-employée dans l'art de la Boulangerie, comme ferment. On l'y apporta de l'Archipel. Le Lichen furfuracé

sert au même usage, mais on en importe moins. Qui eût pu soupçonner un tel objet de commerce ? M. Forskal nous a fourni des détails curieux à ce sujet. C'est ainsi que les Sibériens, au rapport de M. Gmelin, se servent de la Pulmonaire de chêne, pour rendre leur bière plus forte. Il est probable qu'avec d'autres Lichens mucilagineux, on parviendroit aux mêmes fins.

Les voyageurs modernes nous ont instruit de quelques autres usages des Lichens, dont je n'avois pas eu connoissance, et que je mentionnerai ailleurs.

Même section. En réfléchissant sur l'avantage qu'ont les Lichens de n'être pas rongés par les insectes et les vers, avantage dont peu de végétaux jouissent, il m'a paru que ces plantes pourroient servir à garantir des teignes, nos meubles et les lainages, en leur communiquant cette propriété.

Les cendres des Lichens feuillés et filamenteux, ne m'ont pas paru inférieures à celles de la grande fougère pour la fabrication du savon, etc.

P. 72. A l'article de l'Orseille, *Lichen roccella,* j'ai avancé que les Orseilles étoient réputées de faux teint, c'est-à-dire, peu solides, et qu'elles avoient cela de commun avec le Tournesol, avec le bois de Campêche et celui du Brésil, ect.

J'aurois pu faire sur ce passage, une longue note, pour prouver qu'il y a pourtant une manière de fixer les couleurs, qui n'est pas assez connue

des Artistes Européens, ou dont quelques-uns font peut-être un secret. J'aurois rapporté, à ce sujet, les expériences de M. l'abbé Mazéas, consignées dans le quatrième vol. des Savans Etrangers, où l'on trouve la méthode, par laquelle on fixe, dans l'Inde, la couleur rouge, aux toiles peintes. On sait que ce rouge n'est que la teinture du bois de Brésil ou *Sapan*, et celle du Fernambouc.

Après avoir décrit les différentes manipulations, par lesquelles on fixe la couleur rouge, aux Indes, et exposé les raisons pour lesquelles M. l'abbé Mazéas y a moins bien réussi en France, j'aurois annoncé combien la découverte intéressante qu'a faite depuis peu M. Dambourney, devoit nous rendre moins jaloux du procédé des Indiens, et combien elle pourroit rejaillir sur l'emploi des Orseilles. Ce savant Académicien de Rouen a reconnu au Bouleau et au Peuplier d'Italie, la propriété d'aviver les couleurs que l'on obtient de l'Orseille, du Fernambouc et du Campêche, et celle de fixer les parties colorantes trop fugitives, de ces ingrédiens, si communément employés dans la teinture. Tout dépend d'un mordant ou apprêt, dont M. de Lafollie avoit communiqué le secret à son digne ami M. Dambourney, et auquel celui-ci a fait quelques modifications, en le donnant généreusement au public.

Combien n'est-il pas à regretter que parmi tant d'expériences que M. Dambourney a faites sur

les végétaux, même les plus vulgaires, pour découvrir les nuances de leur propriété tinctoriale, les *Lichens* de tant d'espèces ne se soient pas présentés sous sa main ! Il les auroit forcés à déclarer leur qualité ; aucun n'auroit subi l'épreuve, sans payer leur tribut de quelque manière. Je n'ai pas été peu surpris, en parcourant avec avidité l'ouvrage de M. Dambourney, qui a pour titre : *Recueil de procédés et d'expériences sur les teintures solides que nos végétaux indigènes communiquent aux laines et aux lainages*, dans l'espérance d'y trouver quelque découverte ou des expériences faites sur les *Lichens*, de n'y trouver que deux mots sur le seul *Lichen prunastri*.

Si j'osois inviter M. Dambourney à suivre ce travail, j'aurois aussi l'honneur de lui offrir des échantillons d'un grand nombre de Lichens ; ses essais sont des coups de maître, et l'art de la teinture ne peut que faire de grands progrès entre ses mains.

Même section. J'ai omis de parler du *Lichen fuciformis*, que Dillen dit être propre à la teinture. Cette espèce exotique croît sur les rochers maritimes.

J'aurois pu ajouter quelques expériences que j'ai faites sur des Lichens jaunes, sur le *Caperatus*, etc. : enfin, j'aurois pu rendre mon ouvrage moins imparfait, mais le public en sera sans doute amplement dédommagé par les deux mémoires qui accompagnent celui-ci.

COMMENTATIO
DE VARIO LICHENUM USU.

Mémoire qui a remporté le premier prix, au jugement de l'Académie de Lyon, en 1786.

Multùm adhuc restat operis, multùmque restabit, nec ulli nato, post mille secula, præcludetur occasio aliquid adjiciendi.
SENEC.

Par M. G. Fr. HOFFMANN, Doct. Méd. de l'Université d'Erlang, en Franconie.

1787.

PROLOGUS.

Cum verum est, Lichenes, plantas singularis quidem structuræ, ubique terrarum parasitice fere provenientes, et forma sæpius valdopere inter se et ab aliis plantis discrepantes (perpauci enim fungis, plurimi plantis marinis, zoophytis, corallinis viciniores esse videntur) specierum numero, reliquis algarum generibus eo minus cedere, quo certius evincitur, quotidie novas antea ignotas ex omni terrarum plaga emergere species; tum certe ex omni parte evictum esse dixissem, considerato eorum vario ac multiplici usu, eos inter algas non solum, sed etiam inter reliquos muscos et criptogamica vegetabilia longe eminere, et etiam præstantiores esse. Pauci enim sunt ratione muscorum, de quibus aliquem usum prædicare non possis, permulti vero de quibus hoc possis. Ut taceam, quod fertilitatem telluris, et vegetationem et plantarum proventum promoveant; in hoc muscis non multum essent superiores, sed multi quum usui œconomico, ad chartam conficiendam, ad crines dealbandos, ad pecoris pabulum; ut L. Fraxineus, Prunastri, Islandicus, Rangiferinus, etc. in quo posteriori omnis fundata est Lapponum œconomia; non pauciores autem

medico, ut L. Islandicus, Caninus, pyxidatus; plurimi vero tinctorio inservire possunt, inter quos sufficit unicum L. Roccellam, vel citrinum nominasse, ex quo priori color ille elegans, purpureus, in Anglia et Gallia, nomine Orseille tinctoribus notus elicitur.

Quamobrem non solum hac ratione, me non plane inutilem et indignum laborem suscepturum putabam, si in peculiari dissertatione, (cujus prima sectio, quæ sparsim ea de Lichenibus tradita in scriptis botanicorum collecta continet, jam Erlangæ prodiit) circa hoc argumentum versarer, sed præsertim excitatus, quæstione de varia Lichenum et in medicina et in œconomia utilitate à Cel. Academia lugdunensi gell. ad annum 1786 proposita, ipse ut novis experimentis et observationibus magis illustrarem, et cum hæc Specimina colorum communicarem, animo constitueram. Plures itaque de quibus antea nihil constabat, quorumque natura nondum erat perspecta ac cognita, examini chemico et tinctorio subjeci, in quo posteriori opere non parva laude mihi nominandus venit Cl. Trischmannus, exercitatissimus hujus urbis pharmacopola, quem adjutorem habui. Colores itaque non paucos, teneros, floridos, austeros et etiam saturos permulti Lichenes duxerunt. Siquidem colorum multæ varietates et commissuræ (nuances) exortæ sunt, ita ut fere impossibile esset, omnes exprimere colorum transitus. Sed plerique sese elegantia ac

firmitate colorum sua non minus quam impensarum, quas requirunt tenuitate commendant.

Methodus, qua in tingendo usi sumus sequens fuerit. Lichenes humida praesertim tempestate, tum flexiliores et minus fragiles, colligebantur, et ab alienis particulis sollicite purgati, siccati, et in pulverem redacti, per aliquod tempus in urina cum calce viva macerabantur, ubi intumescebant, et plerumque majus volumen quam antea acquirebant; soluti tandem, in loco tepido sepositi et frequenter ubi necesse erat urina de novo adfusa irrigati, in uniformem massam pultis spissitudine, aliqui longiori tempore, aliqui breviori, quatuordecim circiter dierum; colorem ducebant, magis minusve elegantem vel saturatum, prout nempe mucilaginosae eorum partes, quibus plerique abundant, involventes saepe tenacissime tingentes, maceratione dissolverentur. Pulmento vero satis tincto, et sufficiente aquae copia diluto, indita sunt segmenta panni lanei albi (neque enim serica fila neque xylina firmiter colorem tenebant) prius alumine et cremore tartari imbuta, quae nunc ex sola tinctura vel additione aliqua salium, tamdiu saturata usque dum color certus orireretur, coloribus variis, qui praesertim pictoribus intermedii audiunt, coctione circiter quadrantis horae tincta sunt. Haec in aqua frigida postremum elota, etiam saponacea, ut periculum de firmitate colorum facerem, siccata praeloque more pannificum commissa, colo-

rem ut plurimum optime suum servabant. De omnibus vero hoc quasi summatim monendum, eos, si cum calce viva et urina simul macerentur, præsertim calcarei et tartarei, melius ad tingendum posse adhiberi; et etiam quo vetustiores Lichenes, eo melius quoque et facilius colorem ducere, recentiores vero, longiori tempore macerari debere; denique adhuc permultos superesse Lichenes, quorum ampliorem indagationem, in aliud tempus differre debui, ob defectum partim sufficientis copiæ, vel ob nimis præcipitanter turbatam macerationem, quique vero elegantem nisi pulchriorem, ipsa Roccella promittant colorem. Hellos modum aliquem experiundi purpureum colorem Roccellæ similem indicat. Lichenis nempe parvam copiam vitro inditam, humectat aquæ calcis, et spiritus salis ammoniaci ana, et pugillum salis ammoniaci addit, vitrumque vesica humectata claudit, per aliquod tempus reponit, inter quod si rubrum massa ducit colorem, Lichenum rubro tingendo aptum esse autumat. Sed longe certiorem hanc methodum inveni: Lichenis scrupulum cum olei vitrioli drachma misce optime, post horam adde olei tartari per deliquium cum aqua destillata diluti ad punctum saturationis usque, tum color ruber, si inest Licheni, prodibit.

Hanc commentationem mole quidem multo pinguiorem reddere potuissem, si omnia lubuisset enumerare irrita experimenta, quum sæpissime,

multorum salium et solutionum affusione nullum plane colorem e quibusdam speciebus obtinere potui, sed potius cogitavi pauca eaque fide digna ut proferrem quam multa et varia. Ceterum ut quisque de specie vel nova, vel antea Linnæo ignota certus esset, enumerationem meam quoad prodiit citavi, nomina ordinis, quibus usus sum vel in posterum utar præfixi: synonyma quædam, et icones, præstantiores, denique habitationis locum ubique indicavi. Colorum difficiliorem verbis expressionem et certiorem ut redderem librum adduxi qui audit Prange Tarben Lexicon, etc.

INTRODUCTIO.

PLANTARUM nonnullæ, quæ Lichenes dicuntur, vel à sanandis Lichenibus, (impetigines etiam vocant medici,) vel ob similitudinem cum his pustulis in cute provenientibus, veteribus jam cognitæ quidem fuere, sed muscis eas indeterminate adsociabant, nomen vero Lichen etiam aliis longe perfectioribus plantis imponebant, quæ ad genus Linnæanum Marchantiæ pertinent, à Dillenio præcipue sub illo nomine comprehensum. Tournefortius autem et Michelius primi fere, nomen Lichen vagum characteribus certis circumscriptum plantulis nostris reddebant, et peculiare ex iis construebant genus. Et posterior quidem, plantarum cryptogamicarum diligentissimus et oculatissimus observator, Lichenum flores ac semina (*) non solum accurate descripsit, sed etiam multarum specierum depinxit et generis characteres ex iis constituit. Corpuscula illa, quæ scutellarum vel peltarum nomine veniunt, florum receptacula, pulverem vero superficiei vel margini Lichenum inhærentem, vel etiam in aliis sub cuticula recon-

(*) Nova Plant. Gen. pag. 73.

ditum granulosum opus, vera semina interpretatur, etiam pulverem illum germinasse asserit. Aliter sentiebat Dillenius, qui potius existimavit, pulverem illum ob substantiæ et figuræ similitudinem respondere antherarum farinæ, tubercula vero esse vascula seminalia, vel etiam ipsa semina aut propagationes à matre abscedentes, ut in Allio et Bistorta (1). Postea Linnæus hoc genus sub familia Algarum recepit, eique characteres genericos adposuit. Mares dixit receptacula illa varia, subrotunda, planiuscula et nitida continere, farinam vero foliis in eadem vel diversa planta adspersam, feminas constituere. B. Hallerus, et plerique Botanicorum, ab hac Michelii et Linnæi opinione non multum discedebant. Nuper vero Cel. Hedwig in proprio libro de generatione et fructificatione plantarum cryptogamicarum conscripto (2) suam etiam de hoc genere protulit sententiam, partesque fructificationis explicavit, in quibus describendis, verbis hujus viri, felicissimi Indagatoris plantarum cryptogamiæ, et gravissimi circa has plantulas judicii, uti, quam mutilam delineationem sistere, malo. " Lichen, " inquit (3), nimis vastum genus. " Dillenius,

(1) Hist. Musc. pag. 75.
(2) Theoria generationis et fructificationis plantarum cryptogamicarum f. Dissertatio quæ præmio ab Acad. Petrop. ornata est. Petrop. 1784. 4. c. Tab. aen. 37.
(3) Pag. 120. l. c.

Michelius, Linnæus perverse scutella marem, grumosam farinaceam compagem fœminam dixere. Michelius proxime à vero abfuit. Bene enim vidit semina scutellorum, quæ flores communiter cognominavit. Quodsi vero etiam e farina quorundam nonnullas plantulas crescere observavit, facilis error est, cum seminibus majoribus microscopii augmentis tantum assequenda, sese hirsutiei aut inæqualitati tunc deformi farinosæ massæ immiscere queant. Plerique Lichenes præter scutella concava, aut fungillos convexos, vel farinosam massam, in superficie non minus sæpe quadam circumferentia scutellæ formi cinctam, vel puncta quædam aliquid diversum ab ipsa fronte notantia produnt. Si cuncta rite attendamus, animadvertemus, ista tempore esse priora, simplicioris mechanismi breviorisque durationis, ac quidem scutella. Attamen non minus de ipsius rarioris substantiæ fabrica, tota filamentoso-vasculosa velut originem, sic et succum habent. Videamus Lich. ciliarem Linn. Ad me nunc non pertinent radicantia ejus de extremitate, ut audiunt, cilia, nec tomentum plantæ totius superficiem obducens, à quo arido cinereus color, abscondens virorem naturalem. Præ omnibus mihi sermo hic est et esse debet, de scutellis verrucisque illis, quæ vel in scutelligeris, vel in distinctis speciminibus; à Dillenio egregie expressis, apparent. Ambo à protuberante quodammodo nodulo in superficie prona plantulæ ordiuntur. Quo verum eorum,

verruca tantum est mansurum, brevi in vertice macula fusca, dein nigricante, notatur. Hanc, priusquam fuscescere incipit, si verticaliter utrinque secaverimus, intra communia plantulæ vascula, omnium tenerrima, apparet distinctus sub vertice loculus, modo simplex, modo quasi duplicatus, granulosa massa refertus. Quam primum vero summitas hujus protuberantiæ nigricans punctum accipit, (quod omnino emissarium intus contentorum est) evanuit granulosa massa, ejusque loco quid gelatinosi inest, quod tamen dein etiam corrumpitur et disparet, cum nigredine et induratione totius tuberculi. Hæc intra breve temporis spatium absolvuntur. Quæ autem particula eminula in scutellam est abitura, continuato incremento foveola viridi sese statim distinguit, subter quam si de vertice sectionem perpendicularem traducimus, quasi de centro foveolæ strias à reliquis intra substantiam locatis plane distinctis, in semicirculum dirigi videmus; quarum illæ ad confinia circularis lineæ paulo opaciora apparent. Sed hic non desistit crescere, quin indies sensim ampliatur, foveola dehiscit suo de centro in foramen ad incrementi normam continuo patentius. Intro apparet primo rutilans fundus, qui successu profundiorem colorem induit. Emergit denique in completam sic dictam scutellam, sessilem vel brevi de collo eminentem, margine evidenti, modo integro, modo crenato, cujus concavitas, si madet, nigra est; aut cinerea, fere alba, si arescit. Sic

dispositam scutellam, si ab utraque facie perpendiculariter secando, tenerrimam particulam auferimus, inque aquæ guttula lustramus, mox sub nigra crusta, inter strias levissimas, Lineæ imagine à reliqua substantia inferne distinctas, quasi intra loculos evidenter conspiciuntur granula nigra, in columnulam quasi conglomerata. Hæc inde exemta, et lente maxime augente considerata, corpuscula sunt ovata, profundiore transversali per medium Linea distincta quasi didyma. Judicet nunc quisque gnarus, quænam descriptarum partium mascula, quænam feminea sit. Crediderim sane, neminem nisi præjudiciis occœcatum fore, qui cunctis rite perpensis, verrucis nigro punctulo notatis, masculum, illis vero in scutellam adolescentibus, femineum munus adjudicet, ut inde granula hic delitescentia vera harum plantularum sint semina. Cum jam omnium scutellatorum in Lichenoidibus Usneisq. Dillenii idem vegetandi, florendique sit modus, eadem disci maturi dispositio; in aprico positum esse arbitror: omnium etiam specierum vel intra substantiam contentas ut Lichenii ciliari, vel extra eandem editas farinaceas granosas partes, nuspiam deficientes masculas esse. Neque abludunt certe vel sua conformatione ab horum organorum natura. Si enim tempestive lustrantur, e meris visiculis conglomeratis constare inveniemus. Variant tamen maxime loco, ita, ut in aliis in apicibus divisionum tumidis prodeant, ut Lich. physodis, aliis

ad margines locentur, ut Lich. farinaceo, fraxineo, vel e superficie prona emergant, e. gr. Lich. pulmonar. aphthoso cet. Ubi nonnunquam orbiculos scutelliformes praesentant ut Lich. stellaris cet. Sic et inter scutellorum formam et discorum villum seminaque discrimina varia intercedunt. E. g. à communi forma abludunt illa coriaceorum, et quae inter simillimas ciliari strias, stellari intersunt seminula itidem testiculata, at paulo rotundiora, Lich. furfurac. florid. semina sphaerica sunt, sed tenerrima brevissimaque stupa indita. His positis intelligentes mox perspicient, unde rectius extra modum numerosum Linnaeanum genus in plura dividi possit non solum, sed animadvertent etiam illico, aliquas species Linnaeo et aliis cryptogamicarum enumeratoribus adhuc diversas e. g. Lichen. farinaceum et calicarem hirtum et floridum conjungendas esse. Multa certe habet Lich. familia, quae sollertiam exercere, perbelle possunt, si secundum fructificationis partes rite coordinare species ac exacte definire voluerint. ,, Sic cell. Hedwig. si liceat, pace tantorum virorum, meam de fructificatione Lichenum proferre sententiam, potius cum Michelio consentire vellem, qui farinam illam pro semine habuit. Id quod non solum magis cum natura hujus farinae, admodum copiosae in multis Lichenibus, et substantiae ratione habita cum polline aliorum vegetabilium, nimis compactae, et, ut ita dicam, rudioris et uniformis, convenire, sed etiam

modo ac viæ, quibus Lichenes multiplicari solent, non male respondere videtur. Ex polline enim vel farina strata ubique fere plurimi Lichenes originem ducunt, cujus sæpissime tanta existit copia, et in quibusdam ita raro inventu sunt scuta, ut illo polline naturam fere omnino abuti diceres, quod in aliis vegetabilibus æque non accidit, nisi ex eo propagari possent Lichenes. Nascendi talem viam jam ita eleganter exposuit perill. Schmidelius, perspicacia et subtilitate eadem fere, ut de polline, male sic olim seminibus vocatis, Muscorum et Algarum nunc valet illius magni viri sententia, ut non melioribus verbis, quam perill. Schmidelii uti possim. ,, Deprehendimus interim, sic audiunt ejus verba, alios ex Muscis ibi jamdum vegetare, ubi Fungi nondum crescere possunt. Fungi plerumque ex humo, ut producto vegetabili, aut ex ligno mollescente putridoque, vel alio aliquo vegetabili pullulant; quin et intermedium quasi illud genus Lichenum crustaceorum, præsertim id, cujus tubera carnea sunt, nullibi ex nostra observatione lætius, ac in terra limosa, Muscis putridis, aliisque Lichenibus destructis germinat. Non pauci vero Lichenes in sterilissimo solo nudissimisque petris crescunt. Ut unicum saltem excitemus exemplum, pluries observavimus in lapidibus, ex mera arena compactis, superficiem, ubi imbribus sæpius humectata fuit, sensim in farinam friabilemque pulverem corrosam fuisse. Ex hoc polline paullatim glomeres, scrobiculi,

et tubercula ex nigro cinerea elevantur, acervatim demum posita, sed ex mera adhuc farina conglutinata. Sensim aliqui globuli ejusdem farinæ viridescere incipiunt, et postmodum in puncta flava, nudis oculis conspicua, coadunantur, ex quibus successu temporis ampliatis, foliola quasi progerminant; atque tunc demum in farina et arena subjacente mollissima radiculæ albæ, Mucoris aut Byssi cujusvis instar tenuissime sparguntur. Hæc denique cuncta, cum undiquaque ex uno centro ita fiant, integrum cespitem formant Lichenis leprosi, quem Dillenius *Lichenoides crustosum orbiculis et scutellis flavis*, Hist. Musc. p. 136. n. 18. Tab. 18. fig. 18. vocavit (*). In hoc etiam conveniunt observationes ill. Screberi Professoris in Academia Erlangensi celeberrimi, ex ejus ore exceptæ, qui eadem directione, qua pluvia farinam Lichenum quorundam abluere potuit, novas ejusdem speciei plantulas progerminasse viderit. In scutis vero æque contineri semina, (quod præsertim iis accidit, qui sæpissime pulvere carent,) sicque larga manu minimorum vegetabilium proventum naturam providisse, pollen autem verum in ipsa eorum substantia latere, vel ante perfectam explicationem fructificationem eorum jam peragi, ut multa nunc alia cryptogamica exemplo sunt, non plane à veritate diver-

(*) Diss. de Buxbaumia Ed. revis. p. 32.

sum videtur. Attamen cum hæ partes, flores nempe et semina, extra visum, ut cum Dillenio loquar, plerumque locentur, vel saltem sint ejusmodi, ut nullæ inde vel tamen difficiliores, ex quibus ob nimiam partium distinguendarum parvitatem multum levaminis in determinandis generibus vel speciebus exspectaveris, notæ characteristicæ desumi queant, sufficit nobis crassior consideratio figuræ, habitualis nempe, qua ab aliis generibus et inter se facile Lichenes distinguuntur. Neque minus vero tantorum virorum nomina, quorum acuta et subtili indagatione in intima naturæ penetrante, de veritate systematis sexualis etiam in his antea obscuris plantulis convicti et certi sumus, semper cum summa admiratione ac veneratione dicenda erunt.

Lichenes itaque pro varia sua natura, quæ vel pulverulenta, vel foliosa, vel coriacea, vel tremellosa ſ et pro varia forma, nunc imbricata, nunc fruticulosa, nunc filamentosa, in ordines redigamus. Facilius enim adspectu et externa sua forma cognosci possunt, quam definitione generica, quod ne philosophis quidem, ut jam Rajus observavit, facile fuerit. Ordines diversos ab externa eorum facie desumtos, vel genera minora, ad sublevandam eorum cognitionem Botanici varii exstruxerunt, quorum aliquos præstantiores saltem enumerabo. Michelius sollicitus plantarum minorum observator, XXXVIII. Lichenum ordines exstruxit, et seminum, ut farinam Lichenum

vocat, situm, ad eorum definitionem adhibuit. Dillenius in genera summa: *Usnea, Coralloides* et *Lichenoides*, hæcce iterum in *ordines, series, divisiones* et *subdivisiones* sejunxit. Hallerus X Lichenum agmina constituit, quorum collocatio sequens est, 1.) Corniculati, 2.) Coralloidei, 3.) Usneæ, 4.) Lacunati cyprii, 5.) Antilyssi, 6.) Pulmonarii, 7.) Psoræ, 8.) Nostoch, 9.) Herpetes, 10.) Lepræ. Idemque Autor pereleganter affinitatem eorem sequenti exposuit modo. Corniculati cavi, polline pleni, indiviso nexu coralloideis cohærent, cornubus bifidis et subdivisis, inde cum pyxidatis Lichenibus, quando mucro cornuum intumescit, deprimitur inque cavum infundibulum mutatur. Idem pyxidarii de summo margine ramos educunt ramosos, ut cum coralloideis coeant. Isti cum Usneis figura ramosa consentiunt, et eædem usneæ scutellatis Lichenibus proximæ sunt. Isti et pulmonarii reperiuntur, foliis planis ramosis et duris; et demum crustæ potius glebosæ, quam foliis scutellæ insident. Porro cel. Scopoli (*) Lichenes in *Confervas arboreas, Terras vegetabiles, Corallia floræ et fucos terrestres* distinxit. Linnæus autem sequenti ordine genus Lichenum distribuit, 1.) *Leprosi tuberculati*, 2.) *Leprosi scutellati*, 3.) *Imbricati*, 4.) *Foliacei*, 5.) *Coriacei*, 6.) *Umbilicati*, 7.) *Scyphiferi*, 8.) *Fruticulosi*, 9.) *Filamentosi*.

(*) Fl. Carn. Ed. 2, Tom. II. p. 356.

Hisce cel. Hagen (*a*) præeuntibus Hallero et Screbero (*b*), decimum ordinem pulverulentorum, qui Byssos pulverulentas Linnæi comprehendit, addidit. Novissime cel. Wiggers (*c*) ordinem non solum novum nomine Aspidoferarum ex Lichenibus construxit, sed eos quoque in nova quasi genera dispersit, quæ sic audiunt, 1.) *Verrucaria*, 2.) *Tubercularia*, 3.) *Placodium*, 4.) *Lichen*, 5.) *Collema*, 6.) *Cladonia*, 7.) *Usnea*. Ultimo demum et ego in enumeratione mea Lichenum annisus sum, ad eorum cognitionem sublevandam ordines, qui pro generibus haberi possunt, quoad externam eorum faciem et affinitatem, construere, et denominationes partim ab aliis jam receptas, partim proprias iis imposui. Quod eo magis necessarium mihi visum est, quum numerus Lichenum, quorum in novissima systematis vegetabilium editione tantum 139 proponuntur, ultra 300 increverit, et multis novis speciebus ampliatus sit.

Sed hæc de collocatione Lichenum sufficiant, consideraturus potius eorum indolem ac naturam. Simplicitate structuræ, ut pote quæ ex similari substantia sæpe omni cellulosa destituta componi vedetur, aliis plantis quidem cedere et minus

(*a*) Histor. Lich. Pruss.
(*b*) Spicil. Lips.
(*c*) Primit. Fl. Holsat. Kiliæ 1780. 8.

præstantiores

praestantiores esse vulgo putantur, quare à Linnæo rustici pauperrimi et arborum pedissequi nominantur, sed nitida sæpius figura sua, ut Coralloidei, Usneæ, imbricati, qui encarpa non male referunt, etc. et colorum elegantia ac varietate, æque sese observatori diligenti naturæ, ut aliæ plantæ commendant. Plerique radiculis vel villis in inferiore sua parte, vel una radice scutiformi, ut in umbilicatis et filamentosis, vel in utraque superficie hiantibus porulis, quibus nutrimentum sugunt, ut tremelloidei, instruuntur; plantam vero omnem nunc repræsentant folium variæ expansum et laciniatum, vel ramuli multifariam divisi et erecti, vel filamenta intorta et pendula; vel crusta tantum, et uniformis farina; fructificationis partes autem, quantum oculis nudis licet observare, effingunt varia illa corpuscula, fungosa, verrucosa et tuberculosa, quæ si excavata sint, acetabula vel scutella, sin vero plana, peltæ vel scuta Botanicis audiunt. Sed hæc frequenter desunt, et in quibusdam solummodo squamæ, e. g. in scyphiferis, in aliis vero pulverulenta quædam materia addesse solent.

Habitant Lichenes vel in terra, vel in arborum cortice et ligno putrescente, vel in rupibus et saxis. Et ad distinguendas arbores vel lapides quodammodo inservire possunt, e. g. L. geographicus nascitur sæpissime in saxo albo cotaceo-quartzoso, L. calcarius in calcareis lapidibus, L. saxatilis, plerumque in saxis, L. fagineus præcipue in Fago,

L. Carpineus in Carpini cortice, L. Betulinus in Betula, L. Ulmi (Schwartz *) in Ulmo, L. Tiliaceus, in Tilia, L. Fraxineus in Fraxino, L. Prunastri in Pruno, L. Pinastri in Pinu, L. Juniperinus in Junipero, L. Ciliatus in Juglande, L. Ciliaris et Pulmonarius in Quercu, etc. Sed hoc non ita intelligendum, quasi nunquam aliis locis etiam provenirent prædicti Lichenes; sæpissime enim arborei in lapidibus, et rupestres in terra vel cortice arborum crescunt, facilius vero certo inhabitationis loco inveniri possunt, et etiam aliqui nunquam læte alieno vegetant solo. Vigent potissimum, ut reliqua cryptogamicarum cohors, vere et autumno, hieme etiam et æstate tempestate humida. Humore irrigati etiam vetustissimi reviviscunt. Proveniunt ferè in omnium terrarum plaga, septentrionem versus plurimi; tenuissima terra contenti, vel etiam ex aere nutriti primum vegetationis momentum struunt (**). Etenim rupes nudos Lichenes pulverulenti et crustacei primo investiunt, aere tantum et pluvia contenti; hi senio consumti in terram tenuissimam mutantur, quæ Lichenum imbricatorum proventui inservit; demum etiam his putrefactis jam

(*) Nov. Act. Ups. Tom. 4. ai. 1784. Linn. in Diss. Œcon. Naturæ.

(**) Eleganter exposuit modum Lin. in Diss. Œcon. Nat. Amœn. Acad. T. II. p. 35.

hæc terræ copia sufficit, ut musci varii, Brya, Hypna, Polytricha, radices facile agere possint; ex quorum tandem destructione, ea humi copia prodit, qua non solùm herbæ, sed etiam frutices et arbusculæ nutriri ac sustentari queant. Hæc de iis, qui rupes inhabitant. Anne etiam arborei vegetationem promovent vel potius prohibent? Sunt aliqui, qui in hanc sententiam adducti, sequentibus rationibus eam tueri putabant. Primo dicebant Lichenes succum arboribus, ut omnes plantæ parasiticæ, detrahere, et quia poros arborum, qui aëri permeanti patere semper debeant, occluderent, et rorem et pluviam nimia copia attraherent, arborum incrementum impedire non solum, sed etiam cohibere. Addebant quartum argumentum, insectis illos omnino etiam in ruinam arborum domicilia præbere. Sed facile ad hæc respondemus. Primum argumentum quod attinet, Lichenes omnino potius ex aere, quam de arborum succo videntur nutriri. Idem Lichenes in arborum cortice et super saxa et lapides vegetant et læte vivunt, destituti arborum succo. Illi vero, qui corticibus adnascuntur, eo tempore ubi omnes fere arbores succi copia turgent, æstate nempe, contabescunt et fere evanescunt; autumno et hieme vero, succo arborum imminuto, potissimum et læte augmenta sumunt; nec minus in vetustissimis etiam arborum truncis exsuccis pene et putridis. Arbores vivas autem nunquam tanta copia obducunt, ut liberum aeris

accessum impedire queant, nedum poros omnes obturarent. Et ii sunt plerumque ex foliaceorum et imbricatorum ordine, qui admodum laxe cortici adhærent, et undique vel exhalare vel inhalare arbores sinant. Denique rorem quidem et humorem aliquem ex aere attrahunt, neque vero majori copia, quam qua natura et proventus eorum exigunt. Etiam contrarium si ponamus, tamen nimiam ejus copiam ex adversa sua parte exhalare facile possent. Ultima vero objectio nullius plane videtur momenti, namque in arborum cortice et in quacunque alia parte facilius nidulantur insecta, quam in Lichenibus, quod Dermestes typographus et Piniperda satis demonstrant, totas sylvas sæpius devastantes. E contrario Lichenes defendunt arbores à tempestatum et frigoris injuria (*) qua de re semper videmus arbores septentrionali latere densius iis obductas, et in frigidioribus regionibus hisce quasi pelle contra frigus à provida natura defensas; humectant eas, vel saltem impediunt, quo minus exarescere in sicca tempestate et à solis ardore exsiccari possint; in

(*) Schriften der Leipz. Œcon. Societ. T. 6. a. 1784. ubi plane evincitur, muscos neque arborum incrementum neque eorum vegetationem impedire posse, radiculas enim teneres non in vascula usque corticis penetrare. Et arbores potius iis circumvelandas, quam denudandas esse.

nimia autem humorum abundantia ex Linnei sententia fonticulos quasi praestant. Ut taceam quod oculos multiplici suo colore et structura non parum oblectent, et diligenti naturae scrutatori etiam hieme, silente flora, occasionem praebeant, plantas colligendi, et in parvis et abjectis plantulis summi conditoris sapientiam et magnitudinem admirandi. Certum est, hoc contemtum et pene neglectum vegetabilium genus multiplici usui inservire. Alii enim praebent alimentum et hominibus et animalibus, alii inserviunt usui oeconomico et tinctorio, et nonnulli inter medicamenta ipsa recepti sunt. Quibusdam inest specifica vis morbis medendi, ut L. Islandico, pulmonario, canino, aphthoso, pyxidato, etc. Haec melius in singularum specierum enumeratione patebunt. Praemittenda antea sunt quaedam de partibus eorum constitutivis. Siquidem chemicae analysi aliqui Lichenes subjecti, ejusque ope explorati, quales fuere L. physodes, L. hirtus, L. farinaceus, et L. pulmonarius, sequentia principia vegetabilium reliquorum omnino analoga, quaeque fusius Cel. Georgi in altera parte Actorum Academiae Petropolitanae anni 1779 descripsit, prodiderunt.

Lichenes igitur supra nominati, in aqua cocti, jusculum praebuere flavescens, mucilaginosum, pene insipidum, et ipsi Lichenes addito sale edules fiebant. Urgente itaque annonae difficultate, pauperibus pro cibo inservire possunt. Extractum eorum aquosum, pene illi, quod e radicibus

Althææ et Malvæ obtinetur simile, gummosum nempe et mucilaginosum. Idem extractum e recenter collectis Lichenibus paratum et per anni spatium repositum, nullum sal præbuit essentiale. Extractum resinosum tenax, brunnescens, ratione quantitatis ⅐ constituebat partem. Lichenes siccati et e vitrea retorta destillati primo phlegma limpidum, insipidum dedere, alterum quod secutum est, empyreumaticum fuit, odore acidulo, nec alcalinorum nec acidorum affusione mutandum; tertio prodiit flavum cum innatante oleo empyreomatico, et alio nigrescente, fundum quod petebat; utrumque vero et phlegma et oleum odorem præstitere volatilem et urinosum, gustumque pungentem. Caput mortuum ex hac destillatione relictum, et elotum, alcali præbuit vegetabile cum acidis prompte effervescens. Lichenes autem in aperto igne calcinati, post elixivationem, majorem alcali fixi vegetabilis copiam dedere, sed ne miculam quidem salis muriatici. Ex elotis cineribus calcarea terra per acidum nitri obtenda est. Solutioni salis tartari illa solutio instillata, limpida mansit, tum demum calx sub forma gelatinæ præceps facta est, post edulcorationem similis magnesiæ. Terra post extractam calcem remanens et edulcorata, nigricans, levis et insipida fuit, in igne fusorio cum sale tartari liquata in vitrum flavescens, quod in aere nigrescebat et humescebat, commutata fuit. Lichenes demum putrefacti, humum dederunt nigram,

similem pinguissimæ humo hortensi, in ore mucosam salivam flavo tingentem colore, gustu subacido; destillationi subjecta hæc terra easdem quidem partes ut Lichenes, sed diversa quantitate exhibuit; et longe majorem olei empyrevmatici quantitatem, ut facile de origine petrolei sit judicium, si à terrificatione Lichenum, ad formationem Turfæ et carbonum fossilium liceat concludere. Illa enim vegetabilia, ut apparet, tantum oleosi principii ex se evolutione suppeditare posse, quantum in istis fossilibus plerumque inveniamus.

Hisce demum omnibus breviter comprehensis, e libra sedecim unciarum Lichenum supra nominatorum et in aere siccatorum prodire debent:

1.) Substantiæ mucilaginosæ, sub specie gummi siccatæ, adusque uncias vij.

2.) Resinæ vegetabilis fere uncia 1. drachmæ 3.

3.) Phlegmatis insipidi ad sesquiunciam.

4) Phlegmatis empyrevmatici cum evidenti acido vegetabili ad uncias tres cum dimidia.

5.) Destillatione sicca, olei empyrevmatici separabilis; circiter drachmæ vj.

6) Cineres combustorum Lichenum ex eadem quantitate largiuntur.

7.) Salis alcalini fixi vegetabilis drachmam 1. cum scrupulis 2.

8) Ceterum ad duas tertias terra calcarea.

9) Tertia parte terræ siliceæ constant.

Humus putrefactione Lichenum unius Libræ paranda, pondus quinque unciarum cum tribus Drachmis æquat.

Ex eaque sicca destillatione.

1) Olei empyrevmatici separabilis prodit, ad minimum uncia.

2) Eadem combusta in carbone continet Alcali fixi circiter grana xxv.

3) Tandemque post calcinationem et elixivationem terræ calcareæ atque siliceæ sesquiunciam fere præbet.

Ex hisce patet: præter incertum (quibusdam de coriaceorum ordine exemptis) alcali volatilis vestigium, principia reliquis vegetabilibus analoga largiri per chemicam analysin Lichenes. Inest iis præsertim mucilaginosum nutriens principium, ut L. Islandico, et adstringens cum amaricante et balsamico in quibusdam mixtum. Neque omnes volatili destituuntur, e. g. L. sylvaticus, urinosum ac fœtentem odorem spargens. In aliis vero odor amœnus, præsertim is, qui nos æstate sylvulam umbrosam intrantes tam suaviter afficit, a Lichenibus terrestribus præsertim proveniens.

Sed hæc sufficiant quasi generaliter et summatim tantum de Lichenum natura prolata. Ordiamur nunc singularum specierum enumerationem ac usum.

ORDO I.

LICHENES PULVERULENTI.
LEPRA.

LEPRA flava. Enum. Lich. p. 2. Tab. 1. fig. 4.
Byssus candelaris. Linn. Syst. Veget. Ed. 14.
p. 974.

VAR. *B.*

Lichen crustaceus, arboribus adnascens, tenuissimus, pulverulentus, aureus, colore elegantissimo et immutabili. Mich. Gen. p. 100. n. 69.

N°. 1. *a*, *b*, *c*. Habitat in cortice arborum lignis putridis, per quatuor mundi plagas. Var. *B* in rupibus.

Usus. Ex variatione *B* addita urina eaque cocta obtinetur color armeniacæ - cinnamomeus, addita solutione slanni color (*b*) flavo - cinnamomeus, addito vitriolo martis color (*c*) carneo, murhinus.

Lepra farinosa. Enum. Lich. p. 8. Tab. 1. fig. 1.
Lich. crustaceus, arboribus adnascens, etc. Mich. Gen. p. 99. n. 62. Tab. 53. fig. 4.

firmat. Vidit enim Lichenem Parellum in arcis ligneis, sub tectum ædificii positis, urina, aqua calcis, calce exstincta et cineribus clavellatis tam diu macerari, donec Lichen cæruleum acquisivit colorem et consistentiam pultiformem. Molæ singularis structuræ tum committitur, per pannum setaceum exprimitur et in formis parallelepipedis siccatur. (Hagen. Hist. Lich. p. 28.)

N°. 7. Scutellaria androgyna. Enum. Lich. p. 66. Tab. 7. fig. 3.

Habitat in ligno seu scandulis putridis.

Usus. Cum aqua calcis vivæ et urina tingebat pallide flavo-carneo.

N°. 8. *a, b.* Scutellaria tartarea. Enum. Lich. p. 42.

Lichen tartareus. Linn. Syst. Veget. Ed. 14. p. 958. Dill. Hist. Musc. p. 131. Tab. 18. t. 12. 13.

Habitat in Europæ rupibus.

Usus. Westrogothi ex illo rubrum fabricant colorem, quem sub nomine Boettelet per totam ob pulchritudinem divenditant Sueciam. Humida tempestate seu post pluviam à scopulis derasum, commolitum et aqua, qua prius maceratur ab omnibus heterogeneis particulis elotum, siccant et urinam affundunt, sicque per quinque sex hebdomadas in quiete relinquunt. Cum aqua cochlear unum alterumve coquunt et tingenda immittunt. (Linn. It. W-Goth. p. 170.) Cum alumine pannum tingebat pallide ex violaceo-purpureo colore, cum aceto chalybeato pallide roseo-carneo (*b*).

No. 9. Scutellaria scruposa. Enum. Lich. p. 41. Tab. 6. fig. 1.

Lichen scruposus. Schreb. Spicil. n. 1133.

Habitat in rupibus.

Usus. Cum vitriolo martis et alumine color obtinetur dilute umbrino-griseus.

No. 10. Scutellaria pallide viridis; crustacea ex albido-pallide viridis, scutellis concoloribus margine albo.

Habitat in muris ubique.

Usus. Hic Lichen cum alumine tingebat pannum colore cinereo-canescente.

Verrucaria argentata Enum. Lich. p. 52. (Var. D. subfusca)

Lichen argentatus. Hout. Nat. Hist. T. 2. sl. 14. p. 510. Dill. Hist. Musc. Tab. 18. fig. 13.

Habitat in rupibus et arboribus.

Usus. Cambri Caddlod et Ken gwin vocant, et cum urina maceratum colorem rubrum eliciunt, quo lanam et alia tingunt. Dill. l. c.

ORDO V.

Lichenes crustacei imbriati.

PSORA.

No. 11. *a, b.* Psora candelaria. Enum. p. 57. Tab. 9. fig. 3.

Lichen candelarius. Syst. Veget. Ed. 14. p. 958.

Habitat in Europæ parietibus, muris, arboribus.

Usus. Rusticos Smalandiæ hunc Lichenem à parietibus abrasum et linteo involutum, aqua, quæ luteo ab illo indicitur colore, excoquere et decoctum tandem cum sebo miscere, quocum candelas pro diebus festivis præparant, quæ ob luteum colorem æmulantur cereas, enarrat Linnæus. (It. Œland. p. 36.) In hoc Lichene intra cucullum habitat Phalænæ Lichenellæ femina, quæ aptera, lævis, nigra est. Was Entomologos adhuc latet. (Hagen Hist. Lich. p. 57.) Cum sale ammoniaco et alumine colorem (a) dedit pallide cinereo-carneum, cum alumine et vitriolo mart. (b) cinereo-viridem.

N°. 12. Psora flavescens. Enum. Lich. p. 59.

Lichen flavescens. Huds. Fl. Angl. Ed. 2. p. 528. Dill. Hist. Musc. Tab. 18. fig. 18. a. c.

Habitat in cortice arborum.

Usus. Cum vitriolo martis color obtinetur spadiceo-fuscus.

N°. 13. a, b, c, d, e. Psora murorum. Enum. Lich. p. 63. Tab. 9. fig. 2.

Lichen parietinus. Leers. Herb. n. 952.

Habitat in Europæ muris et tectis.

Usus. Per se tingebat colore cinereo-coriaceo; cum vitr. mart. (b) et ochreo carneo; cum alumine et vitr. mart. (c) pallide cinereo-carneo, cum vitriolo martis et aqua vulgari (d) ex cinamomeo spadiceo, cum hepate sulphuris et aceto chalybeato (e) cinereo-violaceo.

N°. 14. Psora cæsia. Enum. Lich. p. 65. Tab. 12. fig. 1.

Lichen cæsius, ibid.

Habitat in Europæ saxis, lapidibus, tectis schisteis.

Usus. Cum alumine colore tingebat griseo-umbrino.

ORDO VI.

Lichenes imbricati foliacei.

LICHEN.

N°. 15. Lichen centrifugus. Enum. Lich. p. 70. Tab. 10. fig. 3. Linn. Syst. Veget. Ed. 14. p. 958. Hist. Musc. p. 180. Tab. 24. fig. 75.

Lichen centrifuge. De la Marck. Fl. Franç. p. 78.

Habitat in Europæ lapidibus et rupibus.

Usus. Hic Lichen cum solutione stanni colorem exhibuit spadiceo-flavescentem. Farb. Lex. Tab. 48. fig. 51.

N°. 16. Lichen saxatilis. Enum. Lich. Tab. 15. 16. Var. *A. B.*

Linn. Syst. Veget. p. 958. Dill. Hist. Musc. Tab. 24. fig. 83.

Lichen de roche. De la Marck. Fl. Franç. p. 78.

Habitat in Europæ saxis.

Usus. Hæc est præsertim species quæ crania humana obducit, tempestati diu exposita, ideoque Usnea humana vocari solet et magni olim habita

in epilepsia et fluxibus sanguinis. Muscum cranio humano innatum vocat J. Bauh. (Hist. III. L. 37: p. 764.) Sed plures sub hoc nomine in usum medicum recepti sunt, ex vana potius superstitione, quam propter efficaciam suam. Inter compositiones nonnulli recepti sunt, v. c. ad pulverem antepilept. Cellar. cum Castor, ad Holsaticum et mirabilem Mynsicht. etc. Rustici in Œlandia et Gothlandia fila colore fusco, seu purpurascente inficiunt, dum illa una cum Lichene hoc stratum super stratum disposita cum aqua et lixivio coquunt. (Linn. It. Œl. p. 35.) Vestes rusticorum Norvegiæ rufæ præsertim hoc, sæpe addito Lich. parietino vel cortice alni tinctæ sunt. Immo et honoratiores jam incepere vestes gerere ex lana indigena nobiliore textas et hoc Lichene tinctas. (Gunn. Norv. p. 210.) Leithæ in Anglia officina reperitur ubi in præparatione coloris pulchri et perpetui rubri ex hac alga occupati sunt ducenti homines, illam colligentes, et in formam pulveris redactam aqua macerantes. (Ferber neve Beytr. zur Min. Gesch. I. p. 455.) Ob usum tinctorium Linnæus antea vocavit *Lichen tinctorius*. Hunc Lichenem ideoque per quatuor septimanas in urina maceravi, et recentem et exsiccatum, dein aqua dilui et pannum per quadrantem horæ primo (*a*) addito aceto chalybis cum eo coxi, exinde color oriebatur olivaceo-umbrinus, cum vitriolo martis ferrugineo-fuscus; cum sale vero ammoniaco et vitriolo martis color

ferrugineo-

ferrugineo-umbrinus et saturatior factus (*c*). Farb.
Lexic. (*a*) Tab. 28. 56. (*b*) Tab. 46. fig. 4. (*c*)
Tab. 48. fig. 35.

Lichen stygius. Syst. Veget. Ed. 14. p. 959.
Enum. Lich. Tab. 14. fig. 2.

Habitat in Suecia, inprimis in Insula Baltici
Blåkulla rupestris.

Usus. Purpureo saturato tingit colore (Fl. Suec.
1079) chartam quidem saturato inficit colore.

N°. 17. Lichen Fahlunensis. Syst. Veget. Ed. 14.
p. 959. Enum. Lich. Tab. 17. fig. 2. Dill. Hist.
Musc. Tab. 24. fig. 81.

Habitat in Europæ rupibus nudis.

Usus. Ob similitudinem cum priori experimentum institui, et cum vitriolo martis et alumine colorabat pannum laneum tantum cervino-canescente colore.

Lichen omphalodes. Syst. Veget. p. 959. Vaill.
Paris. Tab. 20. fig. 10.

Lichen ombiliqué. De la Mark. Fl. Franç. p. 79.

Habitat in Europæ rupibus.

Usus. Referente Parkinsono, Mereto et Rajo pauperes Derbienses, Lancastrienses et Cambri tingendo adhibent : in pulverem comminutum muscum in massam humidam cogunt et in doliis recondunt, quæ pannis obscure purpurascente (vel potius subfusco) colore tingendis inservit, qui quamvis facile eluatur, nec diu duret, sufficit pauperioribus pro vestimentis inficiendis; an urinam vel salia adhibent non docent (Dill. l. c.)

Linnæus mulieres Œlandicas absque salibus pannos incoquere tradit, et flavescente colore imbuere scripsit. Saporem exserit siccum, subamarum, et in recessu nonnihil acrem. Præter utilitatem quam in tinctoria præstare debet, usneæ humanæ locum et vices in officinis explere solet, teste Linnæo (Fl. Suec. 1076). Planta incerta ac dubia mihi, relata itaque tantum refero.

N°. 18. *a*, *b*. Lichen olivaceus. Enum. Lich. Tab. 13. fig. 3-5.

Syst. Veg. p. 959. Dill. Hist. Musc. T. 24. fig. 77.

Lichen olivâtre. De la Mark, Fl. Franç. p. 79.

Habitat in Europæ rupibus et arboribus.

Usus. Cum solutione stanni rubello-fuscum (*a*) præbet colorem, cum alumine et vitriolo martis (*b*) cinereo-fusco-rubellum. Farb. Lex. (*a*) 47. t. 18. (*b*) 47. fig. 9.

N°. 19. Lichen caperatus. Enum. Lich. Msspt. Tab. 20. fig. 2.

Syst. Veget. Ed. 14. p. 960. Dill. Hist. Musc. Tab. 20. fig. 97.

Lichen froncé. De la Mark, Fl. Franç. p. 83.

Habitat in Europa et America ad saxa et arbores.

Usus. Hic Lichen cum sola additione vitrioli martis elegantem præbet colorem umbrino-ferrugineum. Farb. Lexic. Tab. 47. 53.

N°. 20. Lichen glaucus. Enum. Lich. Msspt. Tab. 20. fig. 1.

Syst. Veget. Ed. 14. p. 961. Dill. Hist. Musc. Tab. fig. 56.

Lichen glauque. De la Mark, Fl. Franç. p. 84.
Habitat in Europæ arboribus.

Usus. Et hic cum vitriolo martis et alumine pulchre, cervino carneo vel coriaceo tingit colore.

N°. 21. *a, b, c.* Lichen pinastri. Enum. Lich. Msspt. Tab. 22. fig. 1. Scop. Carn. Ed. 2. 1381.

Habitat in radicibus pini sylvestris.

Usus. Elegantem hic Lichen copiose ubivis proveniens præbet cum solutione stanni sulphureo-pallide virescentem colorem (*a*) cum alumine magis cinereo-pallidum (*b*) cum vitriolo vero martis flavescente spadiceum (*c*).

N°. 22. *a, b.* Lichen parietinus. Enum. Lich. Msspt. Tab. 18. fig. 1.

Syst. Veget. Ed. 14. p. 959. Dill. Hist. Musc. Tab. 24. fig. 76.

Lichen des murs. De la Mark. Fl. Franç. p. 79.
Habitat in parietibus et cortice arborum.

Usus. Manipulum hujus Lichenis vel et Lich. candelarii, cum uno lactis sextario per quadrantem horæ sub operculo coquunt Bedstadienses et cyathum murrhinum, decocti probe decolati mane et vespera contra icterum hauriunt, quod quidem remedium summe laudatur ut refert Gunnerus. (Fl. Norv. 207.) In diarrhœa adstringere refert Hallerus. Omnes vero in virtute hujus Lichenis luteo tingendi, auctores consentiunt, imo chartas et lintea amœnissimo tingere carneo et quidem durabili perhibent. Sed vario modo rem aggressus

nullum luteum colorem exinde obtinere potui. Cum aceto vini olivaceo-virescentem (*a*) cum aceto vini vero et vitriolo martis (*b*) umbrino-carneum dedit colorem. Farb. Lexic. Tab. 28. 22. (*b*) 47. 55.

N°. 24. Lichen physodes. Enum. Lich. Tab. 16. fig. 2.

Syst. Veget. Ed. 14. n. 959. Dill. Hist. Musc. Tab. 20. fig. 49.

Lichen enflé. De la Mark. Fl. Franç. p. 80.

Habitat in diversis Europæ arboribus et saxis.

Usus. Cum sale ammoniaco et alumine tingit colore griseo-flavescente, cum sale ammoniaco et alumine absque prægressa maceratione colore griseo-cervino (*b*). Farb. Lex. (*a*) 47. 88. (*b*) 35. 89.

N°. 25. Lichen tenellus. Scop. Carn. Ed. 2. n. 1406.

Lichen hispidus. Schreb. Spicil. n. 1120. Dill. Hist. Musc. Tab. 20. fig. 46. Vaill. Paris. 20. fig. 5.

Habitat in truncis et ramis arborum præsertim pruni.

Usus. Cum alumine et gypso umbrinum dat pallide-cinereum colorem. Farb. Lex. Tab. 28. fig. 61.

N°. 23. Lichen acetabulum. Enum. Lich. Msspt. Tab. 18. fig. 2.

Lichen acetabulum. Necker. Meth. Musc. p. 94. Dill. Hist. Musc. Tab. 24. fig. 79.

Habitat in cortice arborum, præsertim Galliæ.

Usus. Hic ad tingendum apprime utilis Lichen,

à plerisque hucusque neglectus fuit. Jam per se in aqua maceratus, eam aurantiaco tingit; antea vero aliquot septimanas in urina maceratus, cum calce viva et urina coctus, tingit eleganti aurantiaco carneo-fulvo colore.

Lichen laciniatus. Huds. Fl. Angl. Ed. 2. 544. Dill. Hist. Musc. Tab. 26. fig. 9.

Habitat in truncis arborum.

Usus. Hoc Lichene vermes expulsi, qui Muscæ Suecicæ erant larvæ. (Linn. Diss. de Tænia, p. 10.) Hall. Hist. n. 2004. Iis in locis ubi provenit amplius experiatur omnino meretur.

Lichen juniperinus. S. Veget. Ed. 14. p. 960. Enum. Lich. Tab. 22. fig. 1.

Habitat in junipero.

Usus. Colorem eleganter flavum suppeditat, qui pulchrior evadit, si tingendum alumine ante imbutum in sero lactis coquatur. Uti specificum in ictero celebratur. (Linn. Fl. Suec.)

ORDO VII.

Lichenes tremellosi.

COLLEMA.

N°. 26. Collema crispa; gelatinosa nigricans, foliis imbricatis lobatis crispis, scutellis concoloribus.

Habitat in lapidibus.

Usus. Curiositatis causa ex tremellosorum ordine hunc Lichenem examinavi. Inest iis mucilaginis

magna copia, et gelatina, cum alcali fixo pepauco, salis ammoniaci ex hoc Lichene nihil obtinui. In urina maceratus albissimum induebat colorem. Cum alumine et vitriolo martis coctus, colorem dedit umbrinum pallide griseum.

ORDO VIII.

Lichenes foliacei erecti scutellas margine gerentes.

LICHENOIDES.

Nº. 27. *a*, *b*, *c*. Lichenoides Islandicum.
Lichen Islandicus. Syst. Veget. Ed. 14. p. 960.
Œd. Dan. Tab. 155.
Lichen d'Islande. De la Mark. Fl. Franç. p. 81.
Habitat in Europæ sylvis, ericetis.

Usus. Hic Lichen certe omnibus præstantior. Odor nullus, sapor amarus. Manducatus nauseam statim, postea appetitum movet et saliva solvitur in mucilaginem sub dulcem. Infusum aquosum est limpidiusculum sapore amaro, vitriolo martis rufescens. Decoctum aquosum, maxima sua parte evaporatum et loco frigido sepositum, gelatinam spissam, rubicundam, amaricantem in ore solubilem præbuit. Destilationi subjectum aqua acidulo odore, sapore acriusculo, cum pauxillo olei empyreomatici, odore volatili ut spiritus lignorum, prodiit. Extractum aquosum ex flavo fuscum insipidum, paululum acre; resinosum colore fusco, sapore nauseoso, amaricante, adstringente leniter, odore rancido. Tinctura affusione spiritus vini et

abstractione parata, colore fuit olivaceo. Ex combustione libræ unius Lichenis, obtinentur salis alcali fixi gr. 4, terræ calcariæ gr. 112, Arenæ fere gr. 15, terræ insolubilis siliceæ gr. 34, et exigua portio terræ martialis à magnete attracta. Lichenis pulverisati portio cum carne mixta, firmiter resistebat putredini. Ad coria perficienda etiam adhiberi potest. Pasta ex inde ut ex radice altheæ pergrato quidem sapore conficitur. (Vid. Cramer Dissert. de Lich. Isl. Erlangæ 1780.) Decoctum hujus Lichenis vel cum vel sine lacte paratum, propinatur non satis laudando effectu in tussi, in hæmoptysi, in phtisi, in obstructionibus internis, in debilitate viscerum. Proxime ipse de ejus efficacia in vomitu cruento ex arrosione pulmonum, et in hæmoptysi ex hæmorhoidibus retrogressis convictus sum, neque minus se utilem ostendit in diarhœa habituali, ubi frustra alia medicamina exhibui. Decoctum delicatioribus, addito pauxillo chocolatæ sapidius redditur. Aqua cum recenti Lichene vel juniori cocta alvum ducit, magis vero verno tempore. Sed etiam in quibusdam ut cortex Peruvianus, eo non adsuetis, vel ob laxitatem intestinorum, etiam exsiccatus Lichen alvum laxiorem reddit. Ad catarrhos compescendos, ad calculum, ad hydropem, ad obstructiones internas resolvendas, ad scorbutum, ad tabem idem medica vi inclaruit. Amaritie sua roborat, mucilagine vero nutrit. Olahen adfirmat, illum jam in communem per totam Islandiam

et quotidianum victum abiisse, immo vim ejus nutritiam pro operariis ipsis sufficere. Coquitur cum lacte in pultem, prius in aqua extrahendæ amaritudinis causa, maceratus. Homebow testatur se hunc Lichenem non solum ut cibum salubrem, sed etiam sapidum, sæpius et libenter comedisse, et Islandi eo lubentius quam farina frumenti uti (Berg. Mat. Med. 857) colligunt tempestate humida, alias nimis rigidum Lichenem, super ignem exsiccant, cominuunt, et in dolia immittunt, atque mercem pro tenui pretio, vel in proprium usum asservant. Panem etiam ex hoc addita farina coqui posse docet experimentum, quod Autor cit. Diss. de Lich. Island. instituit. Rustici Carniolæ illo sues, equos et boves, emaciatos, brevi pinguefaciunt. (Scop. Ann. Hist. Nat. II. p. 107.) Coagulationi lactis diu resistit. Islandi, teste Olavio, Lichene Islandico lanas colore luteo inficiunt (l. c.) Sumsi itaque basin Lichenis fere coccineam et affusa urina per quatuor septimanas in urina maceravi, huic macerationi addita solutione stanni pannum incoxi, quem dilute umbrinocervino (b) colore inficiebat; cum urina et alumine maceratus lich. colore cinamomeo cervino (c) tingebat; absque vero additione et maceratione addita uti prius solutione stanni armeniaco-cervino. Farb. Lex. Tab. 45. fig. 88. (a) Tab. 46. fig. 39. (b) Tab. 46. fig. 8. (c) bene respondent.

Lichen nivalis. Syst. Veget. p. 960. Fl. Lapp. Tab. 11. fig. 1. Fl. Dan. Tab. 227.

Lichen blanc. De la Mark. Fl. Franç. p. 81.

Habitat in Lapponiæ, Upsaliæ, Groenlandiæ, etiam Helvetiæ alpinis, apricis, siccis, glareosis.

Usus. Islandico fere sapidior, dulcis cum gratæ amaritudine. Puls violacea. Ab equis quibus offerebatur, repudiatus. Nonnullæ autem capræ eundem substantia ejus tenace et asperitate marginis haud obstante, adripiebant. (Gunn. Norv. p. 316.) Ex hoc Lichene æque bonum, si non præstantiorem pulverem cyprium ac ab ullo alio præparari posse putat Linn. (Fl. Suec. l. c.)

N°. 28. Lichenoides prunastri.

Lichen prunastri. Syst. Veget. p. 960. Vaill. Paris. Tab. 20. fig. 11. 12.

Lichen du prunellier. De la Mark. Fl. Franç. p. 83.

Habitat ad Europæ arbores, præsertim in pruno spinosa.

Usus. Lichen hic singulari attentione dignus propter usum in re pistoria. Plurimum inquit Forskœl (in Flor. Arab. p. 193) audivi nomen Schœbe herbæ cujusdam ignotæ mihi, sine cujus admixtione nullus conficitur panis. Verum tandem exemplar obtinui, et admirabundus agnovi plantam Hyperboream. Totis navium oneribus Alexandriam advehitur ex Archipelago. Hujus Lichenis manipulus aqua per duas horas imbuitur; quæ pani azymo adjecta gustum conciliat peculiarem et Turcis deliciosum. Lichen furfuraceus quoque in usu est, sed parcior affertur. Sapore

præditus est fatuo, si in quercubus nascitur magis vero adstringente, sed vi nutriente non destituitur. Wurtenbergi illum sub nomine Musci Acaciæ ob vim adstringentem, ad balnea et fotus, in prolapsu uteri et ani aliisque morbis; ubi adstrictione opus est, commendant (Pharm. Wirt. p. 124) in pulverem redactus pulverem cyprium ad dealbandos crines dat præstantissimum (*De Jean, des Odeurs, p.* 427) pulchre rubro eum tingere varii perhibent autores. Ideoque de novo feci periculum. Maceratum per quatuor septimanas Lichenem et aqua dilutum cum vitriolo martis coxi. Colorem quidem præbuit, sed non satis tinctum, addito vero vitriolo veneris pulchrum acquirebat colorem umbrino-spadiceum. Farb. Lex. Tab. 36. fig. 35. sed de rubro nil apparuit.

No. 30. Lichenoides furfuraceum.

Lichen furfuraceus. Linn. Syst. Veget. Ed. 14. p. 960. Dill. Hist. Musc. Tab. 21. fig. 52.

Lichen à feuilles d'Absinthe. De la Mark. Fl. Franç. p. 82.

Habitat in Europæ arboribus.

Usus. Sapore præditus est perquam amaro, eoque in lingua durabili ut jam Hagen (Hist. Lich. p. 93.) observavit, hinc forsan cortici Peruviano substitui potest. Hic Lichen quatuordecim dies maceratus per se absque omni additione solo panno cum eo, aqua prius diluto, cocto, elegantem ex olivaceo vel viridi spadiceum colorem dedit. Farb. Lex. Tab. 48. fig. 82.

N°. 31. Lichenoides fraxineum.

Lichen fraxineus. Syst. Veget. Ed. 14. p. 960. Dill. Hist. Muscorum, Tab. 22. fig. 59.

Lichen de frêne. De la Mark. Fl. Franç. p. 83.

Habitat in Europæ arboribus, præsertim in Fraxino.

Usus. Masticatus saporis fatui, salivam tingit viridiusculo colore. Ob tenacitatem ad chartarum confectionem ut alii ex hoc ordine adhiberi potest. Hic Lichen addito sale ammoniaco cinereo-canescente tingit colore.

Lichenoides calicare.

Lichen calicaris. Syst. Veget. Ed. 14. p. 960. Vaill. Paris. Tab. 20. fig. 6.

Lichen à gobelets. De la Mark. Fl. Franç. p. 83.

Habitat in Europæ arboribus.

Usus. Monspelienses olim pulverem quemdam odoratum capillarem, cyprium pretiosum, *Moospoudre* dictum, parare consueverunt, cujus basis erat Muscus aliquis ex Lichenum genere. In eo plurimi consentiunt, quod Lichen calicaris, quoniam tritura facile in pulverem abit, et omnes alienæ qualitatis expers est, præ aliis ad pulverem dictum aptum esse. Præparationem docuit J. Bauh. Hist. 1. P. 11. p. 88. Ejus parandi ratio etiam exstat in Eph. Germ. Dec. 1. Ann. 2. Obs. 51. Et miror sane, quare non amplius plures hujus ordinis, ut farinaceus prunastri, etc. in usum talem vocantur, ubivis copiose crescunt et pulverem præbent lævem et albissimum, roborant, et siccitate et vi attractiva sua omnes capitis

sordes absumunt, nec cuti nec capillis firmiter adhærent, et eorum augmentum promovent ut taceam de lucro, si tanta amyli copia servatur, quæ quotidie ad pulverem cyprium accomodatur.

ORDO IX.

Lichenes inter coriaceos et foliaceos intermedii.

PULMONARIA.

No. 32. *a, b.* Pulmonaria reticulata.

Lichen pulmonarius. Linn. Syst. Veget. Ed. 14. p. 960. Dill. Hist. Musc. Tab. 29. fig. 113.

Lichen pulmonaire. De la Mark. Fl. Franç. p. 82.

Habitat in Europæ sylvis, præsertim ad radices quercuum.

Usus. Odore gaudet debili seu nullo, sapor ejus salinus et amarulentus, adstringens, nauseosus. Extractum resinosum copiosum, sapore ingrato amaricante, aquosum mucescens. Infusum aquosum cum vitriolo martis colorem induit subfuscum. Ab usu quem dat in pulmonum morbis, pulmonarius appellatus est hic Lichen. In hemoptoe, nimio mensium fluxu, in ictero, atque in ipsa phthisi multis laudibus non sine jure effertur. Non est certe contemnendus cum vere adstringentes vires habeat, cum abstergente, et glutinosa aliqua proprietate conjunctus. Dari plerumque solet infusum vel decoctum à drachmis duabus ad unciam semissem. Ad ventriculi et

intestinorum atoniam et diarrhœam sedandam utilitatem ejus expertus sum. Ab Anglis in syrupum de musco querno contra tussim convulsivam recipitur. In Dalia Fahlunensi farina hujus Lichenis ad debilitatem pectoris curandam adhibetur. Hujus exemplum etiam attulit Cl. Scopoli (Fl. Carn.) qui ipse vigilem spumosum e pulmonibus sanguinem cum tussi assidue ejicientem, pulvere hujus Lichenis ad drachmam unam quater de die assumpto, omnino restituit, sed plethora prius minuenda et impetus fluidorum sedandus est. Cum successu etiam à rusticis Suecicis ad tussim pecudum vehementiorem usurpatur. Eodem fine sale commixtus in Germania bobus propinatur. Decoctum etiam cum sero lactis præparatum laudatur ad scabiem et ulcera. (Gunn. Fl. Norv. n. 538.) In Sibiria cerevisiam parant, Licheni pulmonario amariore illinc, loco lupuli incoctam. Cerevisia hæc vulgari omnino similis, et magis inebrians (Gmel. Sib. Reise. 3. 426.) ad coria præparanda præsertim si quercubus innascitur, ubi forsan particulis à cortice pluvia ablutis adstringentibus imbuitur, quam maxime utilis, ut nullus mihi notus Lichen quem ob hanc proprietatem huic æquiparare possim. In nonnullis etiam locis bono cum successu in hunc usum vocarunt. In Prussia ex hoc Lichene tincturam amœne fuscam parare sciunt, qua cum linteamina durabili colore imbuunt. Cum vitriolo martis jam diu exsiccatus Lichen maceratus colorem (*a*) elegantem rufo-

fuscum præbuit. Cum urina et calce viva ut cæteri maceratur per quatuor septimanas colorem dedit dilute umbrino-fuscum : At nigrum ut alii volunt, nullum obtinui.

Nº. 33. Pulmonaria sylvestris.

Lichen sylvaticus. Linn. Syst. Veget. Ed. 14. 961. Dill. Tab. 27. fig. 101.

Habitat in Angliæ, Germaniæ, Helvetiæ rupibus, arboribus.

Usus. Sapore etiam odore siccus caret. At humore irrigatus odor urinosus, volatilis, nauseosus, fere ut in Chenopodio vulvaria. Infusum aquosum odore urinoso debili, coloris dilute fusci, adfuso salis alcali lixivio, odor fit fortior, et tinctura obscure viridem acquirit colorem : addito liquore acido, odor ille urinosus plane evanescit, et color tincturæ fit rubellus. Solutioni vitrioli vel lixivio sanguinis Lichenis infusum instillatum priori conciliat viridem, posteriori vero cæruleum colorem. Quum hic Lichen rarius occurrit, destillationi subjicere non potui. Sed de sale urinoso nativo ex odore, nisi me omnia fallunt, facile est judicium. Vires ideoque diaphoreticas, diureticas, resolventes sperare ex eo licet. Cum vitriolo martis tingit aqua marino-cinereo colore.

Pulmonaria Groenlandica.

Lichen Groenlandicus. Gunn. Norv. n. 1019. Œd. Dan. Fasc. VIII.

Habitat in Groenlandia.

Usus. Groenlandis esculentus, hæmoptoicis salu-

taris. In hœmoptoe eò utuntur Norvegi (Gunn. Norv. 1019) et Groenlandi. Brasem. l. c.

ORDO X.

Lichenes coriacei.

CORIARIA.

N°. 34. Coriaria canina.

Lichen caninus. Syst. Veget. Ed. 14. 961. Dill. Fl. Tab. 27. fig. 102. (*a, b.*)

Lichen de terre. De la Mark. Fl. Franç. p. 84.

Habitat in Europæ sylvis.

Usus. Sapor ingratus et mucidus. Extractum aquosum dulce et amaricans, spirituosum subacre mellei odoris. Destillationi siccæ subjectus Lichen aquam stillat acidam oleo pauco innatante empyreumatico, et alio fundum petente : Ex cineribus elotis sal fixum obtinetur. Celebratissimum illud specificum et prophylacticum est Medicamentum ad morsum canis rabidi, hydrophobiam et rabiem inde ortam, quod pulverem antilyssum in Pharmacopœa Londinensi et Wurtenbergica præscriptum ingreditur : componitur ille ex Lichenis, purgati et sicci part II. et piperis nigri parte I. vel, ut alii volunt, æquali portione mixtum. Laudant ejus virtutes Murray, Oldenburg, Dampier, Hans Sloane, Dillenius, Seguier, Fuller et præcipue Richardus Mead. Disserit postremus quod optandum foret, ut in aliis morbis æque certa auxilia nota essent, et asseverat huic solo musco efficacem

inesse vim antilyssam, si tempestive utitur. In peculiari schedula anglico idiomate typis expressa, sequentem methodum descripsit: Mittantur primo ex ægri demorsi brachio novem vel decem unciæ sanguinis, Deinde quatuor diebus successivis mane vacuo ventriculo datur sesqui drachma cum dimidia pinta lactis vaccini calidi: Consumtis his quatuor dosibus, omni mane jejunus æger immergi totus balneo debet aquæ frigidæ, per mensis spatium, ita tamen in aqua stet, ut caput emineat, nec ultra dimidium horæ minutum, si aqua nimium frigida sit. Nec statim, mense exacto, abstineat ab usu hujus balnei, sed per quatuordecim dies, tribus in hebdomate diebus, id continuat. Vulnus autem morsu inflictum minime negligendum, nisi ante ægri accessum coaluerit, sed dilatari paululum, debet, eique unguentum basilicum nigrum, pauco Mercurio præcipitato rubro commixtum, applicari oportet. Plures addubitant hujus Lichenis vim specificam, quæ in nuperis exemplis iners sit reperta. Forsan piperi, Mercurio et balneo plurimum tribuendum. Nostro tempore efficaciora Medicamenta ut Mercurius, Belladona, etc. innotescunt. Attamen vim habet abstergentem et urinam cientem. Cum vitriolo martis colorem dedit (*a*) ochraceum. Var. Latifolia cum eodem dilutiorem (*b*) cum hepate sulphuris cinereo-rufescentem (*c*). Farb. Lex. (*a*) 46. 65. (*b*) 46. 81. (*c*) 35. 26.

Coriaria aphtosa.

Lichen aphtosus. Syst. Veget. Ed. 14. p. 961. Fl. Dan. Tab. 767.

Habitat in Europæ sylvis acerosis.

Usus. Sapor et odor nullus. Infusum aquosum sursum et deorsum purgare et vermes pellere dicitur; at de hoc nihil observare potui, et vereor Linnæum potius alium (forsan herbaceum Lichenem Huds.) indicasse. Rusticolæ Upsaliæ infusum, cum lacte paratum, infantibus aphtis laborantibus propinant. (Flor. Suec. n. 1085.)

N°. 35. Coriaria saccata.

Lichen saccatus. Syst. Veget. p. 962. Dill. Hist. Musc. Tab. 30. fig. 121.

Habitat in Alpibus Europæ.

Usus. Hic Lichen maceratur in urina cum vitriolo martis et alumine cinereo, virescentem dedit colorem.

ORDO XI.

Lichenes umbilicati.

UMBILICARIA.

N°. 35. Umbilicaria miniata.

Lichen miniatus. Linn. Syst. Veget. Ed. 14. p. 962. Dill. Hist. Musc. Tab. 30. fig. 127.

Habitat in Europæ rupibus.

Usus. Cum alumine ex hoc Lichene obtinui colorem griseo-cervinum, pene similem 24. 6. at magis in viridem tendit. Farb. Lex. Tab. 28. fig. 32.

No. 36. Umbilicaria pustulata.

Lichen pustulatus. Linn. Syst. Veget. Ed. 14. p. 962. Dill. Hist. Musc. Tab. 30. fig. 131.

Habitat in Europæ rupibus.

Usus. Color pulchellus ex hoc conficitur. Fl. Suec. 1107. Præ cæteris ad flavedinem inducendam usurpari potest. Gunn. Norv. n. 542. Cum aqua calcis et urina nec alia additione colorem rubellum, vel potius roseo-carneum exhibuit, valde colori affinem cum tartareo 86. Farb. Lex. Tab. 41. fig. 61.

Umbilicaria vellea.

Lichen velleus. Syst. Veget. p. 962. Dill. Hist. Musc. Tab. 82. fig. 5.

Habitat in Alpinis.

Usus. Coctus à Canadensibus fame pressis editur. Kalm. Suec. n. 1103.

ORDO XII.

Lichenes scyphiferi.

PYXIDARIA.

No. 38. *a, b.* Pyxidaria coccifera.

Lichen coccifetus. Linn. Syst. Veget. Ed. 14. p. 963. Dill. Tab. 14. fig. 7.

No. 37. Pyxidaria calycina.

Lichen pyxidatus. Linn. Syst. p. 963. Vaill. Paris. Tab. 21. fig. 11.

Habitant in ericetis.

Usus. Aqua destillata Lichenis pyxidati odoris ingrati et saporis amaricantis. Lichene exsiccato atque pulverisato et e vitrea retorta destillato, fumus primum prodiit densus, quem spiritus acidus, luteo colore, cum lixivio salis alcali effervescens, una cum oleo empyreumatico, secutus est. Extractum aquosum gummosum mucilaginosum; extractum resinosum amarum, circiter tertiam partem aequavit priori. Ex combustione Lichenis elixivata pauca grana salis, alcali fixi obtinentur. Infusum calidum flavescens, cum vitriolo martis fuscescit, saturatius fere quam in Lichene Islandico, resistebat fere ut rosarum folia putredini. Propter mucilaginem nutrit, principium vero amarum tonicam vim exercet. Ut specificum laudatur in tussi convulsiva, eodem fere jure ut cortex contra febres, viola tricolor contra lacteam crustam et mercurius contra syphilitidem. C. Bauhinus et Rajus primum in cerevisia coctum hunc Lichenem contra atrocem hunc morbum, dein plures eundem commendarunt. Inter recentiores Van Woensel tussim convulsivam Petropoli epidemice grassantem feliciter hoc Lichene curavit; novissime vero J. Dillenius Moguntinus, plures alios morbos cum eo profligavit. In phtisi, in tussi sicca, hysterica, haemoptoe, hoc feliciter usus est. (Diss. de Lichene pyxidato, Moguntiae 1785.) Ipse de ejus efficacia in tussi convulsiva edoctus sum. Oves tussientes depasciturae hunc Lichenem, ab eo sanantur. Lichen cocciferus a

Thuringiis ad febres intermittentes adhibetur. Tubercula illa rubra ex hoc Lichene in pulverem redacta, et cum oleo tartari per deliquium humectata et per 24 horas seposita et cum aqua diluta', rubrum quidem ostenderunt colorem, sed gossypium perpallido colore rubro tinctum est. Volui itaque experiri an etiam omnis Lichen ad tingendum adhiberi possit. Maceravi itaque fere ut cum aliis factum est, per aliquot septimanas, in calce et urina, massam illam cum aqua dilui, et pannum addito vitriolo martis incoxi pyxidato primum, quod colorem griseo-virescentem (Farb. Lexicon. Tab. 37. fig. 87.) induebat, dein pannum coccifero cum sale ammoniaco incoxi, quod cinereo-cervinum (a) induebat, cum vitriolo martis vero magis (b) ad colorem pyxidati etsi paulo saturatiorem tendebat. Farb. Lexicon. Tab. 47. fig. et (b) Tab. 46. fig. 70. Coloris similitudinem refert.

N°. 39. Lichen gracilis. Linn. Syst. Veget. Ed. 14. 963. Dill. Hist. Musc. Tab. 14. fig. 13.

Cum alumine et vitrioli martis præbuit colorem subcinereum. Farb. Lexicon. Tab. 36. fig. 29.

ORDO XIII.

Lichenes fruticulosi.

CORALLOIDES.

N°. 40. Coralloides unciale.

Lichen uncialis. Linn. Syst. Veget. Ed. 14. 963. Dill. Hist. Tab. 16. fig. 22.

Lichen onciale. De La Mark. Fl. Franç. p. 89.

Habitat in Ericetis.

Usus. Hic Lichen quatuordecim dies in urina et calce viva maceratus, tum pasta illa sufficicente aquæ copia diluta, additione solutionis stanni et aceto chalybeato, tingebat colore cinereo-griseo. Farb. Lex. Tab. 29. fig. 28.

N°. 41. Coralloides paschale.

Lichen paschalis. Linn. Syst. Veg. Ed. 963. Fl. Dan. Tab. 151.

Lichen paschal. De La Mark. Fl. Franç. p. 90.

Habitat in Europæ alpestribus.

Usus. Refert Linnæus rangiferos vesci hac specie æque ac rangiferino, quoniam nempe copiose ibi provenit nec dubium quin alii musci æque accepti forent, si eorum copia. Examini subjeci anne forsan ad tingendum utilis sit. Cum vitriolo et alumine maceratus Lichen colorem præbuit priori fere similem, cinereo-virescentem. Farb. Lex. 29. 27.

N°. 42. Coralloides rangiferinum.

Lichen rangiferinus. Linn. System. Vegetal.

Ed. 14. 963. Var. 3. Lichen sylvaticus. Dill. Hist. Musc. Tab. 16. fig. 33.

Lichen des rennes. De La Mark. Fl. Franç. p. 89.

Habitat in Europæ sylvis sterilibus.

Usus. Tinctura Lichenis rangif. sylvatici colorem refert stramineum, sapor ejus debilis. Extractum resinosum fusco-virescens, ab initio acidulum, post exiguam moram acredine linguam urit fere ac Polygonum Hydropiper Linn. Extractum aquosum fuscum acidulum et acriustulum, deinde adstringens. Ex combustione hujus fere nullum obtinetur alcali fixum. Ex hac ratione ad deflagrationem nitri, id quod purissimum servat, apprime utilis. Neque minus exinde panis addito fermento coqui potest, meretur certe Annonæ raritate inter alimenta ut recipiatur. Tarandi Lapponum ab eo saginantur, qui totam fundarunt œconomiam eorum, qui vitam agunt pastoream cum rangiferis, qui aliis in regionibus vitam difficile tolerare queunt. In Vestobotnia rustici ingentes Lichenis rangif. acervos, ferreis rastellis post pluviam corradunt, vaccis in pœnuria fœni, pro alimento per hiemen, adspersa aqua inservituros. Etiam inservit pro pabulo ovibus et pecoribus. In Carniolia exinde saginantur boves et sues: colligitur humida tempestate hieme in acervos, reconditur in doliis, et aqua affunditur calida, et pecori datur cum stramine et addito sale. Lac et butyrum exinde sapidissimum, caro pin-

guis et dulcis; et fimus ab eo reliquis longe præstantior. Ad cyprium pulverem etiam adhiberi potest. Fornaci si prius in pilas (Lohkase) compingitur immissus validum ciet calorem. In tinctorium usum etiam vocavi; et quod miratu dignum sylvatica illa variatio non colorat. Cum vitriolo martis, aliquot hebdomades prius maceratus, tingit pannum colore ochraceo-ferrugineo.

Nº. 43. Coralloides spinosum.

Lichen fruticosus, durus, castaneus, surculis spinosis. Hall. Hist. n. 1965. Dill. Hist. Tab. 17. fig. 31.

Habitat in Ericetis cum Lichene Islandico.

Usus. In defectu Lich. Islandici nullus certe melius ejus vices explere posset hoc; nam is gaudet amaricante et mucilaginosa virtute. Cum vitriolo martis et sale ammoniaco dedit colorem flavescenti-griseum. Farb. Lex. Tab. 46. 72.

Nº. 44. Coralloides roccella.

Lichen roccella. Syst. Veget. Ed. 14. p. 964. Dill. Hist. Tab. 17. fig. 39. *Orseille.*

Lichen roccelle. De La Mark. Fl. Franç. p. 90.

Habitat in insulis Archipelagi, Canariis ad rupes marinas.

Usus. Sapor subsalsus, in recessu acris. Cum calce viva et urina additisque alcalinis salibus pasta obscure violacea exinde conficitur (*Orseille en pâte*) muscique nomen retinet. Lacca musica etiam ex illo præparatur. Jam à primis temporibus hic muscus in usum tinctorium vocatus est,

In insulis Canariis solummodo 2600 pondera centenaria, testante Hellot, colliguntur. Ad eundem usum possunt adhiberi Lichen Fistulosus Huds. et Lichen Fuciformis Linnæi. Sequentes ex hoc musco obtinui colores: per se tingebat saturato purpureo-violaceo (*a*), cum tartaro, fusco-purpureo (*b*), cum sale ammoniaco (*c*) violaceo-purpureo, cum vitriolo martis, rubro-purpureo (*c*) cum solutione stanni pallidiore (*d f*). Plura experimenta instituit Poemer. Chemiche Versuche, etc. T. III. 226. Colores occurrunt in Farb. Lex. (*a*) Tab. 7. 51. (*b*) Tab. 7. fig. 81. (*c*) Tab. 7. fig. 65. (*d*) 11. fig. 68. (*e*) Tab. 7. fig. 67. (*f*) Tab. 8. fig. 83.

ORDO XIV.

Lichenes filamentosi.

USNEA.

N°. 45. *a*, *b*. Usnea hirta.
Lichen hirtus. Linn. Syst. Veg. Ed. 14. p. 964. Dill. Hist. Musc. Tab. 13. fig. 12.

Habitat in Europæ arboribus.

Usus. Pro sarcolico egregio et in decocto ad firmandos pilos commendatur. Fortissimum Errhinum pulverisatur Lichen. Pulvis deglutitus fauces acredine sua arrodit. Externe sarcoticum habetur præstans. In pulverem redactus et cum urina et calce per quatuordecim dies maceratus, addito vitriolo (*a*) martis colore tingit ochraceo-subfusco.

Sine prægressa maceratione, cum alumine et vitriolo martis coctus tingit (*b*) colore pallidiore ochraceo-cervino.

Nº. 46. Usnea florida.

Lichen floridus. Linn. Syst. Veg. Ed. 14. p. 965. Dill. Hist. Tab. 13. fig. 14.

Habitat in Europæ arboribus.

Usus. Rajus in Hist. Muscum hunc cerevisiæ aut zythogalæ incoctum et potum gravedinem et destillationes compescere et sanare scribit. Pulvis musci querno asseri innascentis ad tussim convulsivam et catarrhum ferinum ex syrupo Irionis laudatur. In pulverem redactus et quatuordecim dies cum urina et calce maceratus, cum alumine incocto panno colorem inducit pallide flavescentem cinereum. Farb. Lexicon. Tab. 47. fig. 88.

Nº. 47. Usnea plicata.

Lichen plicatus. Linn. Syst. Veget. Ed. 14. p. 964. Dill. Hist. Tab. 2. fig. 1.

Lichen entrelacé. De La Mark. Fl. Franç. p. 91.

Habitat in Europæ et Americæ sylvis densis, fagetis.

Usus. Laudatur in tussi clangosa et ferina ut insigne annodinum, sub nomine musci arborei seu querni; adstringere dicitur et ventriculum roborare. In intertrigine a deambulatione, Lich. sucum velut specificum adplicant Lappones. Ego pulverem ejus ad drachmam semis et ultra sumsi, ut de vi ejus interna certior fierem; odor vappidus ut in Ipecacuanha. Alvum mihi aliquoties solutam

reddidit, et quod notatu dignum urinam frequenter civit. Ideoque amplius in morbis ab humorum stagnatione ut hydrope, etc. adhibendus. Alga in globi formam convoluta et inter pulverem pyrium et globulos plumbeos collocata, non solum ignem facile concipit et sordes à pulvere relicto avertit, sed etiam subito deflagrat. Illum in fornace siccatum tunc flagellis fractum utilem esse dicunt pro vestium duplicaturis. Fila illa albida, interna, forsan papyrum facere possunt. Ad sanguinem effluentem compescendum bonum dicunt. A pinubus et betulis lectus lanam cum alumine maceratam, si ea coquatur, viridem tingere affirmat (Kalm. Swed. Ath. T. VII. 256.) ideoque periculum feci, at cum solutione stanni et alumine colorem obtinui rubello-cervinum. Farb. Lex. T. 47. fig. 40.

Nº. 48. Usnea barbata.

Lichen barbatus. Linn. Syst. Veget. Ed. 14. p. 964. Dill. Hist. Tab. 12. fig. 6.

Habitat in Fagis et quercubus.

Usus. Ob adstringendi vim ad muliebrium locorum vitia laudatur. Dicitur etiam ventriculum roborare et cohibere alvum, in Lixivio decoctus capillos augere, alopeciamque præcavere. In aqua maceratum rubro tingere, ad quem Pensylvani eo uti debent, varii perhibent. Instituto itaque experimento cum hoc per quatuordecim dies urina et calce viva macerato Lichene, cum alumine tingebat pannum colore ochraceo-fusco. Farb. Texicon. Tab. 46. fig. 66.

No. 49. Usnea divaricata.

Lichen divaricatus. Linn. Syst. Veget. Ed. 14. 964. Dill. Hist. Tab. 12. fig. 5.

Habitat in Cacumine arborum.

Usus. Quod à priori etiam de hoc confirmatur. Cum alumine tingebat canescente murrhino colore. Farb. Lexicon. Tab. 47. 71.

No. 50. Usnea chalybeiformis.

Lichen chalybeiformis. Linn. Syst. Veget. 964. Dill. Tab. 13. fig. 10.

Habitat in Europa supra rupes et sepimenta.

Usus. Cum vitriolo martis et alumine pene eodem sed paulo saturatiore tingebat colore.

Usnea vulpina.

Lichen vulpinus. Linn. S. 964. Jacq. Misc. Vol. 2. T. 10. fig. 4.

Habitat in Europæ tectis ligneis.

Usus. Luteo colore tingit et vitro nec non seminibus coccognidii in pulverem redactis mixtus lupos occidit.

ADDENDA.

No. 51. Lichen furcatus. Hagen. Hist. Lich. n. 68. Tab. 2. fig. 10.

Habitat in ericetis.

Usus. Cum vitriolo martis absque maceratione colore tingebat griseo-virescenti.

Lichen esculentus. Pallas It. 3. Tab. 1. fig. 4.

Usus. In campis Russiæ Asiaticæ Australis crescente, populi vitam nomadicam ibidem agentes, urgente necessitate, hoc Lichene interdum satiantur.

F I N I S.

DE L'USAGE DES LICHENS,
SUIVANT LES EXPÉRIENCES
DE M. HOFFMANN.

Les LICHENS *à extensions crustacées, à cupules tuberculeuses* (*)

1. LE Lichen calcaire, *Lichen calcarius*. Macéré dans l'urine, on en retire une teinture rouge.

2. Le Lichen des Hêtres, *Lichen fagineus*. Macéré dans une dissolution d'alun, il donne la teinture ferrugineuse, rousse.

Les LICHENS *à extensions crustacées, à cupules en écussons.*

3. Le Lichen tartareux, *Lichen tartareus*. Macéré avec l'urine, il fournit une teinture rouge; en ajoutant l'alun, il teint la laine d'un violet pourpre; uni avec le vinaigre chalibé, nous obtenons le rose de chair.

─────

(*) Les Lichens usuels sont ici disposées suivant l'ordre du chevalier Linné, et on ne traite que de ceux qu'il a caractérisés.

E **

4. Le Lichen Parelle, *Lichen Parellus.* C'est l'Orseille ou Parelle d'Auvergne. En faisant macérer ce Lichen dans l'urine avec l'eau de chaux et les cendres gravelées, il acquiert une couleur bleue, et se change en pulpe molle ; alors on l'exprime à travers un tamis, et on le moule en forme parallélipipède.

Les LICHENS *à extensions foliacées, serrées, et en recouvrement, ou imbriquées.*

5. Le Lichen centrifuge, *Lichen centrifugus.* Ce Lichen, animé par la solution d'étain, a donné une teinture tirant sur le jaune.

6. Le Lichen des roches, *Lichen saxatilis.* Ce Lichen donne la teinture rouge ; macéré dans l'urine, en ajoutant l'acide chalibé, il teint en olivâtre ; avec le vitriol de fer, sa teinture est brune ; c'est l'Usnée des crânes humains, dont la vertu antiépileptique est chimérique.

7. Le Lichen olivâtre, *Lichen olivaceus.* Ce Lichen, avec la solution d'étain, donne la teinte rousse, rouge ; avec l'alun et le vitriol de mars, la teinte cendrée, fauve, rougeâtre.

8. Le Lichen des murs, *Lichen parietinus.* Il fournit de lui-même une teinture cendrée ; avec le vitriol martial, une couleur d'ochre tirant sur l'incarnat. On a loué sa décoction dans la diarrhée, la jaunisse.

9. Le Lichen enflé, *Lichen physodes.* Ce Lichen, préparé avec le sel ammoniac et l'alun, donne une teinte d'un gris tirant un peu sur le jaune.

Les LICHENS *à extensions foliacées, lâches, ou non imbriquées.*

10. Le Lichen d'Islande, *Lichen Islandicus.* Il est sans odeur, sa saveur est amère ; si on le mâche, la salive le dissout en mucilage doux ; l'infusion aqueuse est assez limpide, amère ; le vitriol martial la rend rousse ; si on fait évaporer la décoction, elle se change en gelée épaisse, rouge, amère, soluble par la salive ; l'extrait aqueux est peu âcre ; l'extrait spiritueux est amer, âpre. Si on fait brûler une livre de ce Lichen, on obtient cent douze grains de terre calcaire, quinze grains de sable, de terre insoluble par les acides, trente-quatre grains ; une très-petite quantité de fer ; d'alkali fixe, quatre grains.

On ordonne fréquemment ce Lichen en décoction et en poudre, dans la phthisie, le crachement de sang, dans les empâtemens des viscères avec atonie, dans la coqueluche, la toux catarrale. L'observation est favorable à ces prétentions. Après l'ébullition, la pâte devient nutritive. Ce Lichen fournit plusieurs teintes, jaune, fauve, brune, suivant les réactifs que l'on emploie.

11. Le Lichen blanc, *Lichen nivalis*. Doux et amer sur le retour : on en peut retirer une pulpe violette.

12. Le Lichen pulmonaire, *Lichen pulmonarius*. Son odeur est très-foible ; sa saveur est salée, un peu amère, un peu austère, nauséabonde ; son extrait résineux est d'une amertume désagréable ; l'extrait aqueux est mucilagineux. On prescrit fréquemment avec avantage la décoction de ce Lichen dans la phthisie, le crachement de sang, les fleurs blanches, dans la diarrhée, l'anorexie ; plusieurs observations confirment ces propriétés. On prépare une bonne bière avec ce Lichen ; il fournit une teinte brune, rousse ; c'est une des meilleures plantes pour préparer les cuirs.

13. Le Lichen furfuracé, *Lichen furfuraceus*. Très-amer, on le croit fébrifuge ; macéré quatorze jours, il a fourni une teinte d'un vert d'olive.

14. Le Lichen à gobelet, *Lichen calicaris*. Ce Lichen, comme bien d'autres, peut fournir une excellente poudre pour les cheveux, qui posséderoit toutes les qualités d'un dessicatif, et qui seroit très-blanche.

15. Le Lichen de frêne, *Lichen fraxineus*. Si on le mâche, il n'a aucune saveur marquée, il teint la salive en vert ; on peut, vu sa ténacité, en fabriquer des cartons ; macéré avec le sel ammoniac, sa teinte est d'un gris blanc.

16. Le Lichen de prunelier, *Lichen prunastri*. Les Turcs préparent leur pain avec l'eau dans laquelle ils ont fait bouillir ce Lichen ; elle donne à la pâte une saveur qui leur plaît. La teinte de ce Lichen, macéré dans l'eau avec du vitriol de mars, a donné une couleur tirant sur le bai brun : on en peut cependant retirer une teinture rouge.

17. Le Lichen froncé, *Lichen caperatus*. Ce Lichen, par la seule addition du vitriol de mars, fournit une belle couleur ferrugineuse, nuancée.

18. Le Lichen glauque, *Lichen glaucus*. Avec le vitriol de mars et l'alun, on obtient de ce Lichen une couleur tirant sur le gris incarnat.

Les LICHENS *à extensions coriaces.*

19. Le Lichen aphte, *Lichen aphtosus*. Sans odeur, sans saveur ; sa propriété contre les aphtes, nous paroît déduite de l'absurde doctrine des signatures.

20. Le Lichen canin, *Lichen caninus*. Sa saveur est désagréable ; son extrait aqueux est doux et amer ; l'extrait spiritueux est amer, âcre, à odeur de miel ; sa vertu contre la rage est douteuse ; il n'a, le plus souvent, produit aucun effet dans l'hydrophobie ; sa teinte est couleur d'ochre.

21. Le Lichen à pochette, *Lichen saccatus*. Macéré dans l'urine avec le vitriol de mars et l'alun, il a donné une teinture d'un vert cendré.

Les LICHENS ombiliqués, comme couverts de suie.

22. Le Lichen fardé, *Lichen miniatus*. Macéré dans une eau alumineuse, on en retire une teinture d'un gris verdâtre.

23. Le Lichen hérissé, *Lichen velleus*. Les habitans du Canada, pressés par la faim, mangent ce Lichen long-temps bouilli dans l'eau; plusieurs autres espèces peuvent fournir la même ressource.

24. Le Lichen à pustules, *Lichen pustulatus*. On en retire une couleur jaune ; macéré dans l'urine avec la chaux, il donne une teinte tirant sur le rose.

Les LICHENS a cupules, en forme de vase ou d'entonnoir.

25. Le Lichen pixide, *Lichen pixidatus*. Ce Lichen est regardé avec raison comme un excellent remède dans la coqueluche ; il soulage les phthisiques, il fournit une teinte d'un gris verdâtre ; son odeur est désagréable, sa saveur amère ; l'extrait aqueux est mucilagineux ; le résineux est abondant, amer.

26. Le Lichen grêle, *Lichen gracilis*. Macéré dans une eau alunée et avec le vitriol de mars, il a donné une teinte tirant sur le cendré.

Les LICHENS à ramifications, imitant de petits buissons.

27. Le Lichen des rennes, *Lichen rangiferinus*. Sa décoction est couleur de paille ; sa saveur est foible ; l'extrait résineux d'un roux verdâtre, est acide, piquant la langue ; l'extrait aqueux est âcre, aigre, âpre sur le retour. Ce Lichen est la base de la nourriture des rennes, espèce de cerf de Laponie.

Les bœufs, les chèvres et les moutons s'engraissent en mangeant ce Lichen ; on le fait macérer dans l'eau, et on mêle avec la paille hachée ; macéré avec l'eau de vitriol martial, il donne une teinte de rouille ferrugineuse.

28. Le Lichen d'un pouce, *Lichen uncialis*. Macéré quinze jours dans l'urine avec la chaux vive, il se change en pâte qui, par l'addition d'une solution d'étain et de vinaigre chalibé, a fourni une teinte d'un gris cendré.

29. Le Lichen pascal, *Lichen pascalis*. Les rennes se nourrissent de ce Lichen ; macéré dans une teinture alunée, animée avec le vitriol de mars, il a fourni une teinte d'un vert cendré.

30. Le Lichen rocelle, *Lichen rocella*. C'est l'Orseille des Canaries.

On l'apporte pour le commerce des îles de l'Archipel ; sa saveur est salée, âcre sur le retour. En le faisant macérer dans l'urine avec la chaux vive et les alkalis, on en prépare une pâte d'un

bleu obscur foncé, qu'on appelle Orseille en pâte; cette pâte a été connue très-anciennement; elle donne une teinte pourpre, violette, et suivant les réactifs, une teinte fauve pourpre, rouge pourpre. On pourroit préparer une semblable pâte avec plusieurs de nos Lichens très-communs.

Les LICHENS filamenteux.

31. Le Lichen entrelacé, *Lichen plicatus.* C'est encore un de ces Lichens, souvent ordonné dans la coqueluche. On assure que, pris en poudre, il augmente le cours des urines et purge; il donne une teinte verte; traité avec la solution d'étain et l'alun, il teint d'un rouge fauve.

32. Le Lichen barbu, *Lichen barbatus.* C'est un astringent utile dans la diarrhée, les pertes blanches par atonie. Macéré avec la chaux et l'urine, il teint de couleur d'ochre fauve.

33. Le Lichen doré, *Lichen vulpinus.* Il fournit une teinture jaune.

34. Le Lichen fleuri, *Lichen floridus.* On ordonne la décoction de ce Lichen dans le rhume, la toux catarrale; mais ces incommodités guérissant chaque jour sans remède, nous obligent à douter de la vertu anticatarrale de ce Lichen. Il donne une belle teinture violette.

Pl. I.

PLANCHES

COLORIÉES,

Repréfentant les échantillons de draps de laine, teints avec divers Lichens, qui sont joints au Mémoire de M. Hoffmann, avec leurs numéros respectifs, et les dénominations des Teinturiers François.

Planche Ire.

N°. 1 a. Biche.

1 b. Chamois foncé.

1 c. Noisette rouge.

2 Gris d'Amérique.

3 Garance pâle.

5 Gris clair.

6 Gris foncé.

7 Noisette clair.

8 a. Lie de vin.

8 b. Vinaigre.

Pl. II.

N°. 9 — Noisette verdâtre.

10 — Gris clair roussâtre.

11 a. — Gris clair rougeâtre.

11 b. — Gris d'Amérique roussâtre.

12 — Tabac.

13 a. — Biche rougeâtre.

13 b. — Abricot nourri.

13 c. — Biche clair.

13 d. — Tabac foncé.

13 e. — Gris d'épine roussâtre.

Pl. III.

N°. 14 — Écume de mer.

15 — Poil de Veau.

16 a. — Noisette foncé.

16 b. — Tabac de pays.

16 c. — Tabac d'Hollande.

17 — Castor.

18 a. — Lie de vinaigre.

18 b. — Gris de chapeau commun.

19 — Feuille morte.

20 — Ventre de Biche.

Pl. IV.

N°. 21 a.	Souffre.
21 b.	Souffre terne.
21 c.	Feuille morte claire.
22 a.	Ventre de vieux Crapeau.
22 b.	Abricot.
23	Abricot pourri.
24 a.	Abricot clair.
24 b.	Écume de mer foncé.
25	Ventre de Biche clair.
26	Ventre de Vipère.

Planche V.

N°. 27 a.	Chamois.
27 b.	Ventre de Biche nourri.
27 c.	Chamois foncé.
28	Tabac d'Espagne.
30	Feuille de vigne morte.
31	Gris de Vigogne.
32 a.	Tabac d'Espagne.
32 b.	Tabac d'Hollande foncé.
33	Gris Amérique.
34 a.	Tabac de Venise.

Pl. VI.

N°. 34 b. Paille de seigle.

34 c. Sable du Levant.

35 a. Gris d'Artois.

35 b. Gris d'Artois foncé.

36 Vin tourné.

37 Terre grasse seche.

38 a. Nankin foncé.

38 b. Abricot clair.

39 Castor.

40 Castor clair.

Pl. VII.

Nº. 41 — Ecume de mer.

42 — Garance.

43 — Bouis.

44 a. — Prune.

44 b. — Mordoré pourpré.

44 c. — Cramoisi faux.

44 d. — Brique rougeâtre

44 e. — Prune clair.

44 f. — Brique foncé.

45 a. — Garance foncé.

Pl. VIII.

N°. 45 b. Noisette verdâtre.

46 Ventre de Vipère.

47 Poil de Bœuf.

48 Bois de chêne.

49 Ventre de Biche.

50 Paille de seigle.

51 Ventre de jeune Crapeau.

PRIVILÉGE DU ROI.

LOUIS, par la grace de Dieu, Roi de France et de Navarre, à nos amés et féaux Conseillers, les Gens tenant nos Cours de Parlement, Maîtres des Requêtes ordinaires de notre hôtel, grand Conseil, Prévôt de Paris, Baillis, Sénéchaux leurs Lieutenants civils, et autres nos justiciers qu'il appartiendra; SALUT : Notre bien aimée l'ACADÉMIE royale des sciences, belles-lettres et arts de Lyon, nous a fait exposer que, toujours dévouée à des travaux et occupations littéraires, utiles à l'Etat, elle avoit besoin de nos Lettres de Privilége, pour faire imprimer ses Ouvrages, ceux des Académiciens qui la composent, et ceux qu'elle auroit approuvés, parmi les pièces qui lui ont été ou pourront être adressées, pour le concours des prix qu'elle distribue. A CES CAUSES, voulant favorablement traiter notre ACADÉMIE, nous lui avons permis et permettons par ces présentes, de faire imprimer, conjointement ou séparement, par tel Imprimeur qu'elle voudra choisir, et ce pendant vingt années consécutives, à compter de ce jour des présentes, et de faire vendre et débiter par-tout notre royaume, tous les ouvrages de sciences, belles-lettres et arts, qu'elle auroit faits ou pourroit faire, ceux des Académiciens qui la composent, autant qu'ils traitent d'objets que notre ACADÉMIE se propose de cultiver, et encore ceux qu'elle auroit approuvés ou pourroit approuver, parmi les pièces envoyées au concours pour les prix qu'elle distribue ; le tout en tel volume, format, marge, caractères, et autant de fois que bon lui semblera ; sans toutefois, qu'à l'occasion des ouvrages ci-dessus spécifiés, il puisse en être imprimés d'autres ; et à condition que les ouvrages des Académiciens de notredite ACADÉMIE, porteront après le titre, le nom de leur auteur, et ne pourront être imprimés, ainsi que les pièces qui auront concouru pour le prix, qu'après avoir été préalablement examinées par trois Commissaires, au moins, choisis par notredite ACADÉMIE, dans le nombre de ses membres, et approuvés par notredite ACADÉMIE, d'après le compte que lesdits Commissaires en rendront dans une assemblée,

ordinaire, de quoi le Secretaire de notredite ACADÉMIE délivrera un certificat, signé du Directeur et de lui, lequel sera imprimé en tête ou à la fin de l'ouvrage, à la suite du présent Privilége. FAISONS DÉFENSES à toutes sortes de personnes, de quelque qualité et condition qu'elles soient, d'en introduire d'impression étrangère dans aucun lieu de notre obéissance, comme aussi à tous Libraires et Imprimeurs, d'imprimer ou faire imprimer, vendre ou faire vendre et débiter lesdits Ouvrages, en tout ou en partie, et d'en faire aucune traduction ou extrait, sous quelque prétexte que ce puisse être, sans la permission expresse et par écrit desdits Exposants, ou de ceux qui auront droit d'eux, à peine de confiscation desdits exemplaires contrefaits, de six mille livres d'amende, qui ne pourront être modérés pour cette première fois, et de pareille amende et de déchéance d'état, en cas de récidive, et de tous dépens, dommages et intérêts, conformément à l'article du Conseil du 30 août 1777, concernant les contrefaçons, à la charge que ces présentes seront enregistrées, tout au long, sur le registre de la Communauté des Imprimeurs et Libraires de Paris, dans trois mois de la date d'icelle; que l'impression desdits Ouvrages sera faite dans notre Royaume, et non ailleurs, en bons papiers et beaux caractères, conformément aux Règlemens de la Librairie; qu'avant de les exposer en vente, les manuscrits ou imprimés qui auront servis de copie à l'impression desdits Ouvrages, seront remis ès mains de notre très-cher et féal chevalier Garde des Sceaux de France, le sieur HUE DE MIROMENIL, Commandeur de nos ordres; qu'il en sera remis ensuite deux exemplaires dans notre Bibliothéque, un dans celle de notre château du Louvre, et un dans celle de notre cher et féal Chevalier, Chancelier de France, le sieur de MAUPOU, et un dans celle dudit sieur de MIROMENIL; le tout à peine de nullité des présentes, du contenu desquelles vous mandons et enjoignons de faire jouir lesdits Exposants, et leur ayant cause, pleinement et paisiblement, sans souffrir qu'il leur soit fait aucuns troubles ou empêchements. Voulons que la copie des présentes, qui sera imprimée tout au long au commencement ou à la fin desdits Ouvrages, soit tenue pour duement signifiée, et qu'aux copies collationnées par un de nos amés

et féaux Conseillers, Secrétaires, foi soit ajoutée, comme à l'original. Commandons au premier notre Huissier ou Sergent sur ce requis, de faire, pour l'exécution d'icelles, tous actes requis et nécessaires, sans demander autre permission, et nonobstant clameur de haro, Charte Normande, et Lettres à ce contraires : car tel est notre plaisir. Donné à Fontainebleau, ce trentième jour d'octobre, l'an de grace mil sept cent quatre-vingt-six, et de notre règne le treizième. *Signé*, par le ROI en son Conseil,

LE BEGUE.

Registré sur le registre XXIII. de la Chambre royale et syndicale des Libraires et Imprimeurs de Paris, n°. 943, f°. 82, conformément aux dispositions énoncées dans le présent Privilége, et à la charge de remettre à ladite Chambre, les neuf exemplaires prescrits par l'Arrêt du Conseil du 16 avril 1785.

A Paris, le 3 novembre 1786.

Signé, KNAPEN, Syndic.

EXTRAIT des registres de l'ACADÉMIE des Sciences, Belles-Lettres et Arts de Lyon, du 11 septembre 1787.

MM. DE LA TOURRETTE, GILIBERT et ROLLAND DE LA PLATTIÈRE, nommés Commissaires, pour examiner, de nouveau, les trois Mémoires, *sur l'utilité des Lichens*, que l'ACADÉMIE a couronnés et distingués dans le concours de 1786, et dont elle a désiré l'impression, en ont fait aujourd'hui leur rapport, sur lequel l'ACADÉMIE a jugé que la publication de ces trois Mémoires ; ne pouvant être qu'agréable et utile au Public, ils devoient paroître sous son privilége.

JE soussigné, Secrétaire perpétuel de l'Académie des sciences, belles-lettres et arts de Lyon, certifie que l'extrait ci-dessus, est conforme à l'original. Je certifie en outre que l'Extrait du compte rendu par M. GILIBERT*, en qualité de Directeur, dans la séance publique du 29 août 1786, imprimé à la tête de ce recueil, en forme de préface, est conforme à l'original, déposé dans les registres de l'Académie.*

A Lyon, le 15 septembre 1787.

LA TOURRETTE.

www.ingramcontent.com/pod-product-compliance
Lightning Source LLC
Chambersburg PA
CBHW071629220526
45469CB00002B/537